獸人姿勢集

簡單 4 步驟學習素描 & 設計

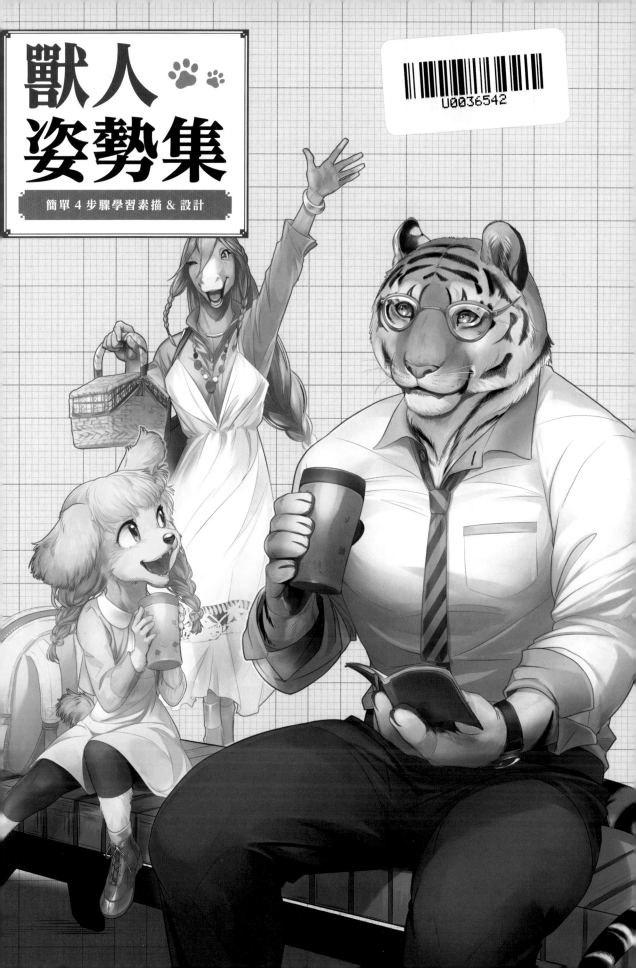

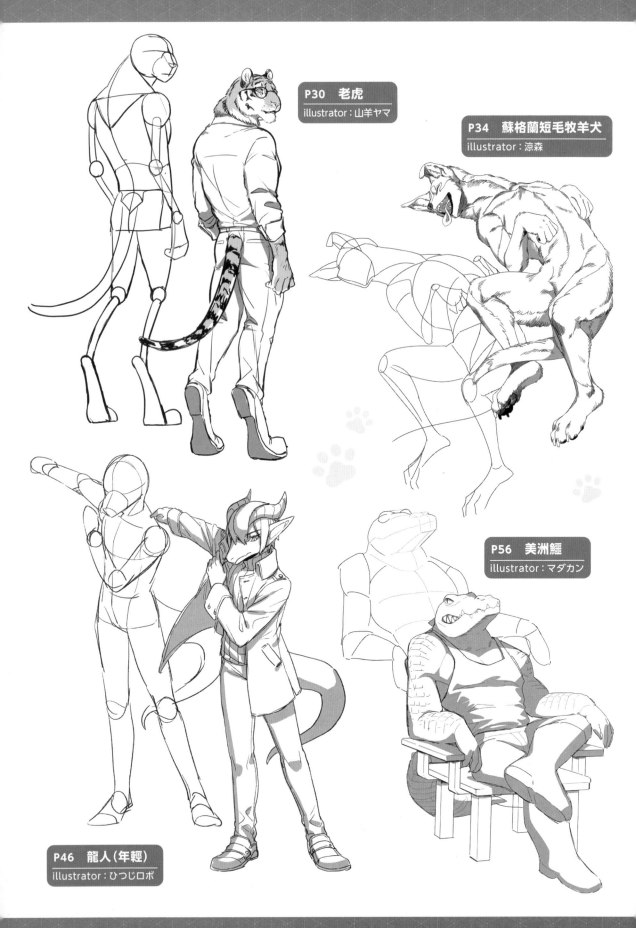

P30　老虎
illustrator：山羊ヤマ

P34　蘇格蘭短毛牧羊犬
illustrator：涼森

P56　美洲鱷
illustrator：マダカン

P46　龍人 (年輕)
illustrator：ひつじロボ

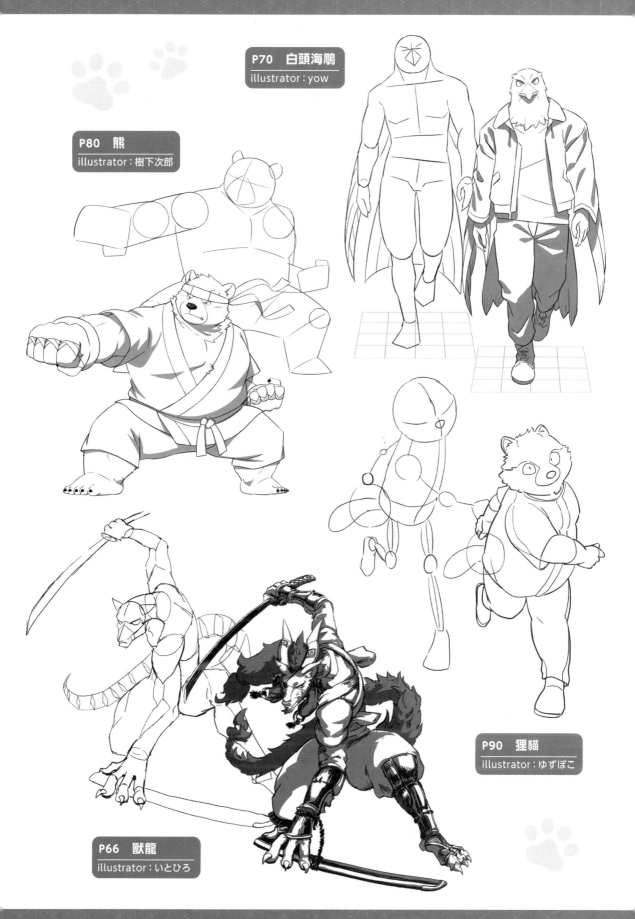

P70　白頭海鵰
illustrator：yow

P80　熊
illustrator：樹下次郎

P90　狸貓
illustrator：ゆずぽこ

P66　獸龍
illustrator：いとひろ

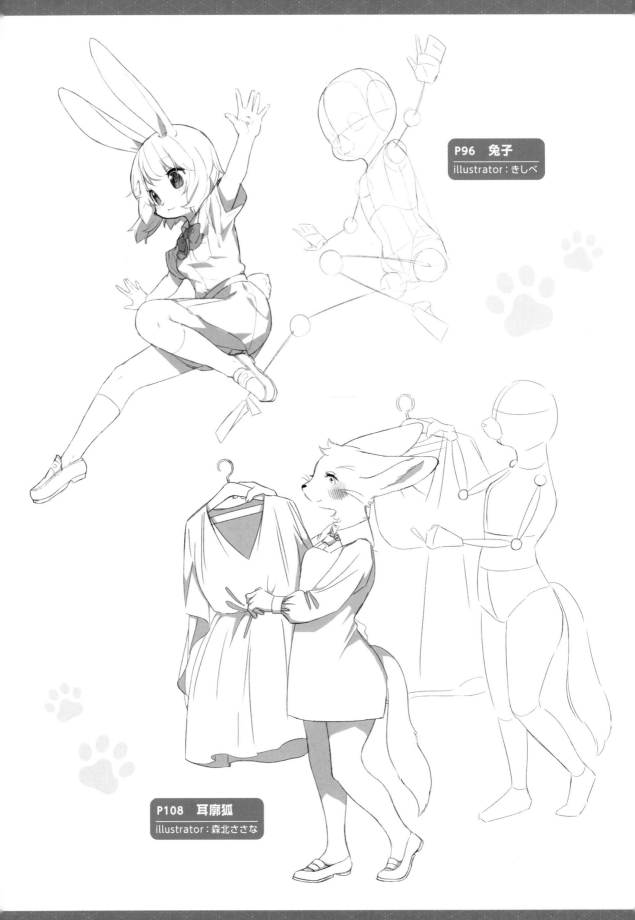

P96　兎子
illustrator：きしべ

P108　耳廓狐
illustrator：森北ささな

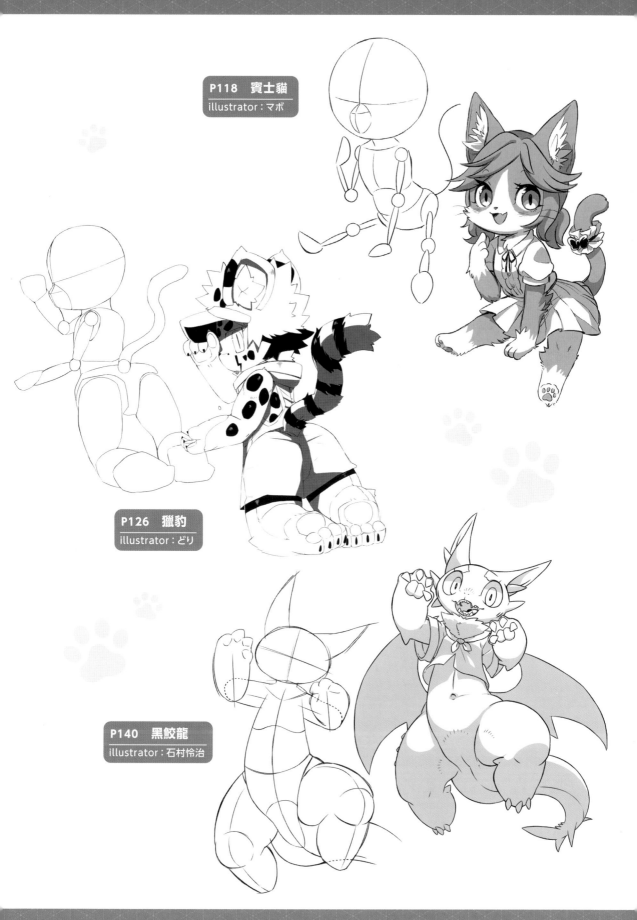

P118　賓士貓
illustrator：マボ

P126　獵豹
illustrator：どり

P140　黑鮫龍
illustrator：石村怜治

寫在前面

什麼是獸人？

非常感謝您拿起本書。在很久很久以前，從神話時代開始，半人半獸就以各式各樣的形式流傳下來，令人感到害怕。像是牛頭人米諾陶洛斯、狼人、人魚、貓頭神芭絲特等傳說中的怪物，一直流傳至今。但是，近年來隨著異世界冒險譚、奇幻世界作品、將動物擬人化的動畫作品逐漸興盛，使得與傳統的「怪物」稍有不同，而是作為空想上的異種族的「獸人」這一類別開始興起。

獸人要怎麼描繪……

獸人是一種以動物為主題，不論個性及容貌都富有魅力的角色。但是，當我們真的想要著手描繪獸人的時候，很多人都說「不知道該從哪裡下筆才好！」。這也是理所當然的，獸人雖然是以人類為基礎，但同時擁有動物的特徵。除非在某種程度上知道這兩種不同類型的畫法，並且充分掌握立體的構造，不然對於初學者來說是非常困難的。

進一步說，根據獸人種族不同、插畫家的風格不同，在設計上也會有很大的變化。

描繪獸人是一件很開心的事！

因此，本書將畫風各異的插畫家的描繪方法區分為❶定位線❷身體四肢❸細節描繪❹修飾完成，共計 4 個步驟進行介紹。除了一般人體姿勢的描繪方法解說之外，還解說了描繪獸人時的訣竅、以及設計上的要點等等。

通過觀察不同插畫家活用各自畫風的畫法，更容易找出自己的目標是什麼樣的畫風。與此同時，還可以接觸到許多平時不容易見到的設計和解說。

插畫：むらき

本書的使用方法

本書為了要活用各種畫風的特性，以能夠展現不同作家個性的形式進行插畫解說。請仔細閱讀各個項目的解說資訊。

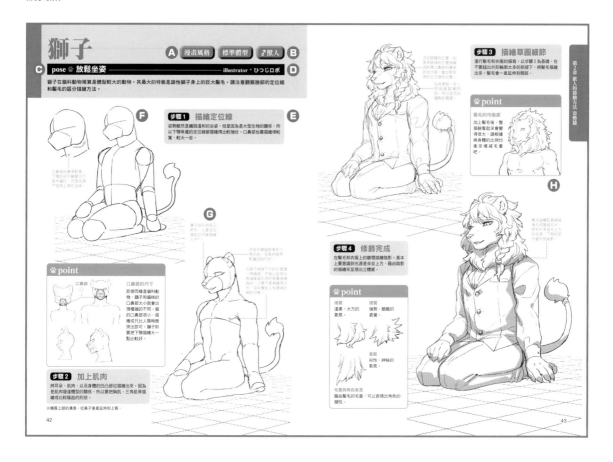

用來作為獸人原型的動物的種類。基本上是像「熊」這樣指出動物種類的方式來表述。有時也會有以亞種來設計的情況。

表示角色人物屬性的標籤。標示出年齡感、體型、性別等等。
※本書是將偏向漫畫角色、人類要素較強烈的獸人分類為「漫畫風格」這個屬性類別。

這是角色人物採取的姿勢表述。本書會從簡單的站立姿勢，一直到動作姿勢都納入了解說範圍。

負責這個項目的插畫家名字。如果有喜歡的畫風，可以在這裡確認插畫家的名字，再到「ILLUSTRATOR PROFILE（第142頁）」進一步確認相關資訊。

標示插畫描繪進行狀態的步驟階段。依照❶描繪定位線❷加上肌肉❸描繪草圖細節❹修飾完成的4個步驟進行描繪。

步驟解說插畫基本上是按照4個步驟進行解說。不過耳朵和尾巴的進行度，定位線的形狀，根據不同插畫家的畫風不同，也會有程度上的變化。

照片說明記載的是細節的注意點，以及指示線連接的部位的畫法解說。

造型設計、獸人描繪方法的要點。解說在描繪插畫時的訣竅、注意點、思維方式等等。

CONTENTS

第3章 Q版變形獸人的描繪方法 基礎篇

第4章 Q版變形獸人的描繪方法 姿勢篇

造型設計會因不同作者而有很大的差異

根據作者的世界觀，獸人的設計也會有很大的變化。這裡我們舉鳥獸人為例吧。猛禽類的老鷹和同樣是鷹科的小烏鴉，根據作者的世界觀不同，獸類和人類的混合方法（比例），以及部位的描寫都會有很大的變化。

這次本書中的範例獸人都是採取手部即為翅膀的翼臂類型設計。A類型的設計是翅膀以飛行為目的，呈現較具真實感的畫風。相對於此，B類型的設計則是考量以在社會上的生活為前提，有將翅膀代替手部功能的設計意圖在內。像這樣，獸人的設計根據作者的世界觀、想要呈現的事情、覺得不錯的部分的不同，而在設計上也會有很大的變化。

在學習本書的描繪方法時，首先要考慮「自己想要描繪什麼樣的獸人」、「想要描繪什麼樣的世界觀」，這樣會比較容易找到自己想要描繪的造型。

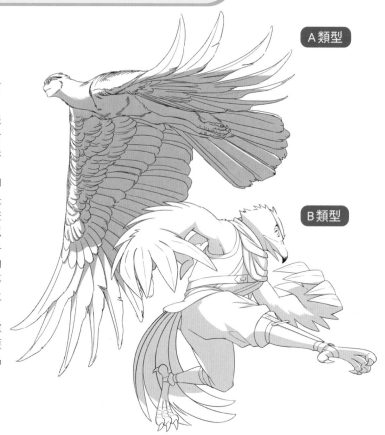

A類型

B類型

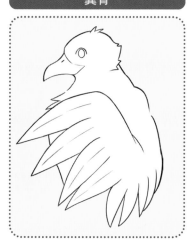

翼臂

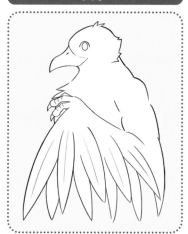

翼手

四條手臂

根據個人喜好來區分形狀

有讓手臂完全變成翅膀，同時擔任飛行和手部功能的翼腕類型；或是像始祖鳥一樣擁有手指的翼手類型；也有翅膀和手臂加起來一共有四條手臂的類型等等。鳥獸人有著各式各樣的不同形狀設計。可以根據世界觀和個人的喜好來區分選用。

獸人的描繪方法
基礎篇

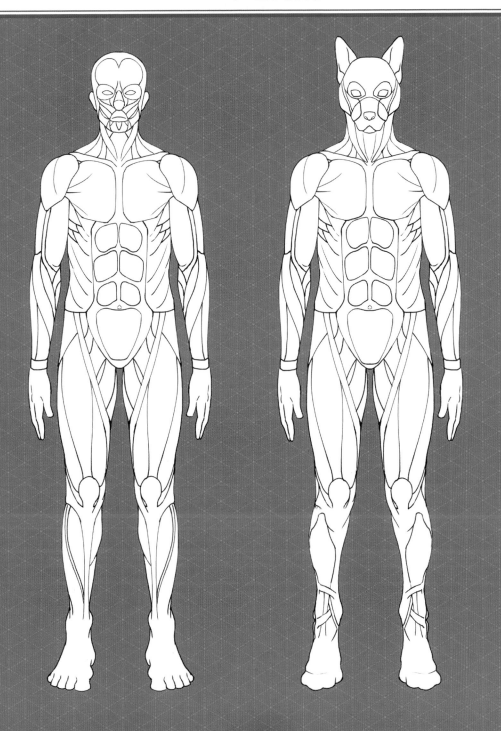

什麼是獸人？

在開始解說獸人之前，我們需要先找出在本書中的定義。什麼是獸人？而我們又把什麼樣的狀態視為獸人看待呢？首先讓我們來確認描繪者想要描繪的是哪種類型吧。

獸人的定義

自古以來便有古希臘時代的牛頭人米諾陶洛斯、以及以北歐的狂戰士巴薩卡為由來的狼人等等，獸人一直被視為神話中的怪物。到了現代，獸人則作為動畫、漫畫等奇幻作品中登場的怪物，或是被歸類為幻想人種的其中一種，而為人們所熟悉。

本書為了方便起見，將頭部、手足等身體具有人類以外的生物特徵，並將骨骼、步行形態等兼具人類特徵的角色，都定義為獸人來對待。

○○也是獸人嗎？

一般被稱為獸人的大多指的是犬獸人、貓獸人及其他哺乳類動物的獸人。除此之外，本書還收錄了鳥人、魚人、龍人、Q版變形角色等不同類別的獸人。在字典裡，「獸類」的定義是「身體被體毛覆蓋」、「以4足行走的哺乳動物」。

但是本書為了方便起見，將「同時兼具人類要素，以及其他要素的生物」都定義為獸人來進行解說。

哺乳類・鳥類

身上有蓬鬆的體毛或是羽毛，屬於相對比較正統派的獸人。
這也就是在歐美海外被稱為「Furry（毛茸茸的）」的這一類擬人化動物角色。像這樣的獸人類型也是主流的存在。

爬蟲類・魚類

這是擁有光滑的肌膚質感、或是體表覆有鱗片等特徵的獸人。這類型獸人的外觀與哺乳類動物相去甚遠。
不過蜥蜴、鱷魚等爬蟲類；鯊魚等魚類；兩棲類（本書未收錄）也都屬於脊椎動物。因為同樣有頭蓋骨和脊椎的關係，所以和人類有很大的共同點。

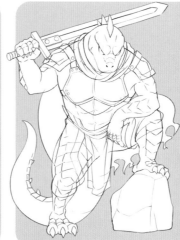

幻想生物

這是現實中不存在的生物。然而在特定的世界觀中只要有一定的認知度的話，有時也會被歸類為獸人。
本書在幻想生物的類別中也選出了「龍」這個主題，設計出幾種不同的獸人類型。

Q版變形

小小的身體、大大的頭，加上可愛的五官，外型經過Q版變形處理後的吉祥物類型的獸人。
和其他獸人一樣是以動物為原型。話雖如此，身體的一部分體格特徵在設計上經過了大膽地強調處理。另外，在一些情形下，骨骼的架構和人類也有很大的不同。

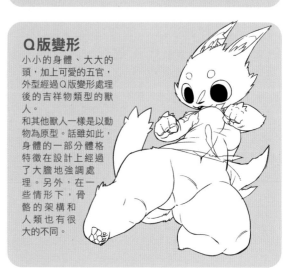

獸化程度的階段

　雖說都是獸人，但「哪個部位要像獸人？」、「像到什麼程度才叫獸人？」都是根據描繪者的不同而有變化。本書的獸人設計是以下獸化程度中的階段2～3的設計為主。

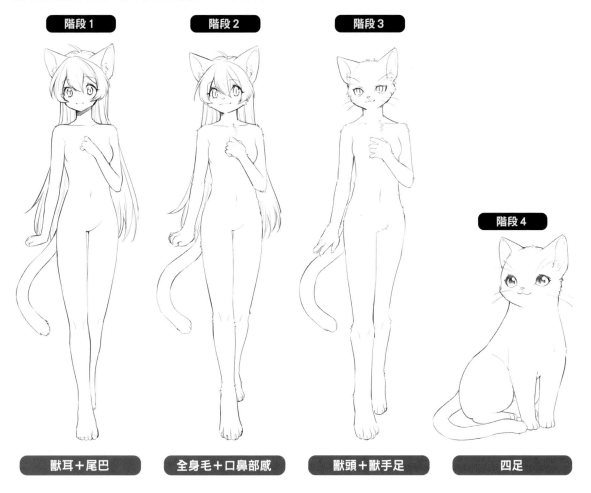

階段1　　　　　階段2　　　　　階段3　　　　　階段4

獸耳＋尾巴　　　全身毛＋口鼻部感　　　獸頭＋獸手足　　　四足

獸人的漸變過程

　獸化程度的變化不只是出現在如同上述的全身範圍大幅度變化。即使只在頸部、頭髮等細節的改變或追加獸化特徵，也會改變整體印象。

漫畫風格眼＋細頸＋頭髮　　　漫畫風格眼＋細頸　　　漫畫風格眼＋獸頸　　　獸眼＋獸頸

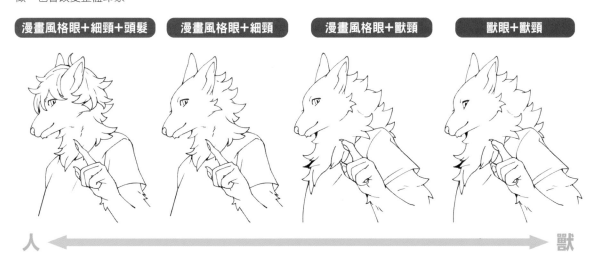

人 ←――――――――――――――――――→ 獸

怎麼也畫不好獸人……
描繪定位線來掌握立體形狀！

直接描繪的話，與想像中不太一樣……

畫得更好！

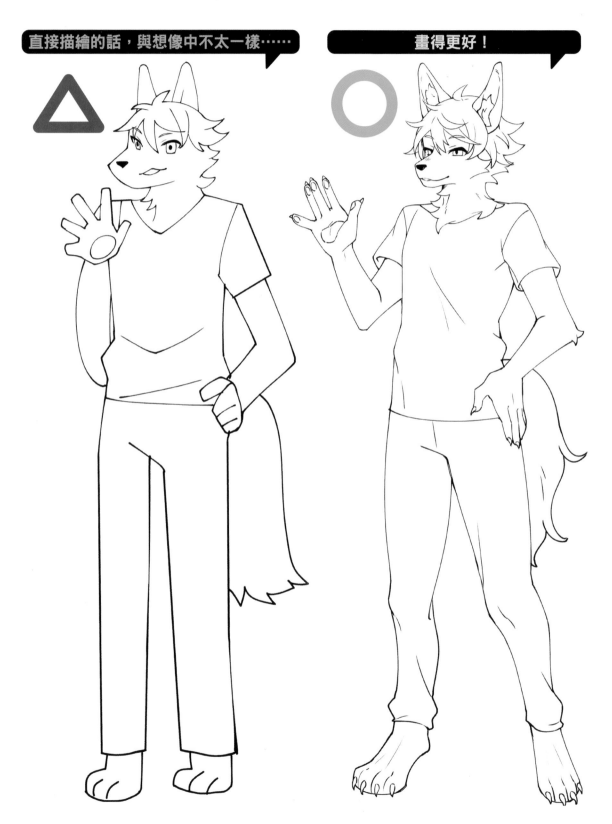

哪裡出了問題？

耳朵形狀過於平面。

口鼻部的形狀曖昧不清。

眼睛的位置左右不對稱。

手部沒有立體感。

各部位沒有明確區隔。

沒有關節。

描繪成線稿！

口鼻部的位置明確。

耳朵是立體的。

手有立體感。

各部位有呈現出強弱對比。

足部的構造很清楚。

這裡很重要

描繪定位線

畫十字線，決定好直線與橫線交叉的中心點。

將臉部和身體的中心線對齊。

切成圓片的輪廓。

意識到足部的方向、腳趾和腳踵的位置。

藉由曲線呈現出柔軟的感覺。

掌握肌肉結構形狀。

人類與獸人的「骨骼·肌肉」

讓我們來看看人類和獸人的「骨骼和肌肉標本」。排列在一起時，可以發現人類和獸人的身體沒有很大的差別。差異比較明顯的是在頭部和足部。接下來就讓我們簡單比較一下兩者的差別之處吧。

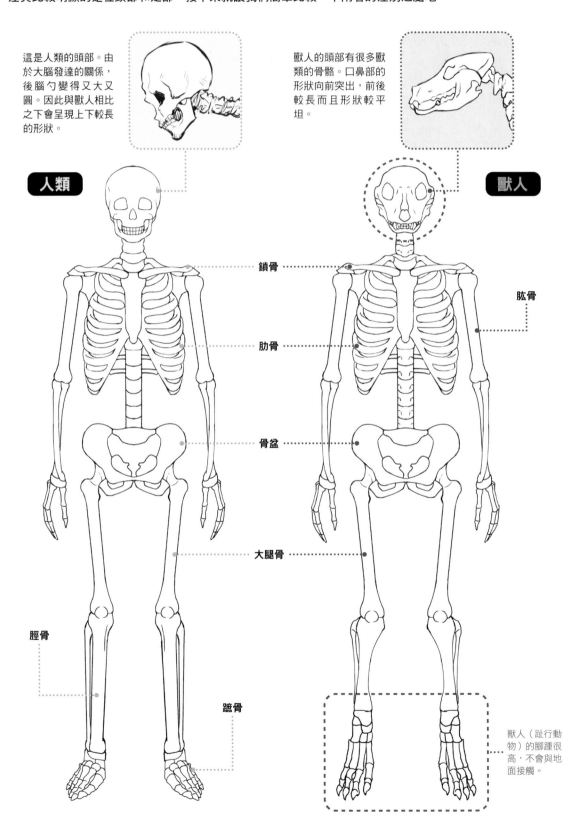

這是人類的頭部。由於大腦發達的關係，後腦勺變得又大又圓。因此與獸人相比之下會呈現上下較長的形狀。

獸人的頭部有很多獸類的骨骼。口鼻部的形狀向前突出，前後較長而且形狀較平坦。

人類

獸人

鎖骨

肋骨

骨盆

大腿骨

脛骨

腓骨

肱骨

獸人（趾行動物）的腳踵很高，不會與地面接觸。

獸的骨骼

這是原本以 4 足步行的獸類骨骼。骨頭的構造本身和人類相似。骨骼形狀朝向前後伸長，與人類不同，基本上無法以 2 足步行。頭部向前方突出，頸部骨骼較長，尾巴也有骨骼。

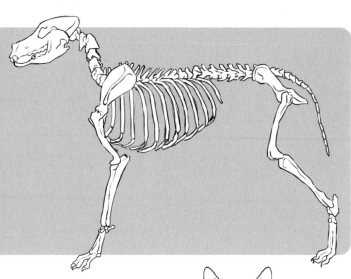

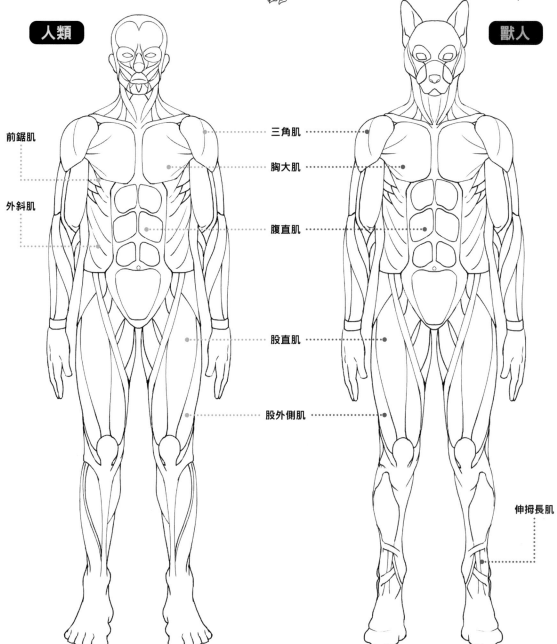

人類　　　　　　　　　　　　　　　　　獸人

前鋸肌

外斜肌

三角肌

胸大肌

腹直肌

股直肌

股外側肌

伸拇長肌

從定位線開始描繪人類

所謂的定位線，指的是以人類的骨骼和肌肉為基礎，經過簡化後繪製而成的繪畫設計圖。在描繪獸人之前，首先要為各位解說基本的人類身體定位線的描繪方法。

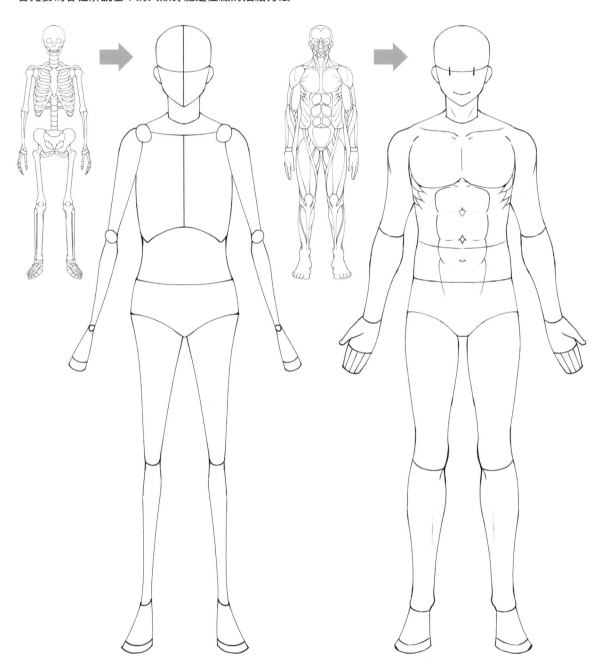

步驟 1　描繪定位線

一開始要先描繪臉部定位線。為了要確定臉部的方向，在正中央畫上一條縱線（中心線）。接下來在以肋骨的形狀為基礎的上半身定位線上，也畫上一條確定身體方向的縱線。然後在手臂的肩膀、手肘、手腕等處畫上關節。腳部則在膝蓋和腳踝畫上代表關節的線條。

步驟 2　加上肌肉

將全身的肌肉描繪出來。特別是手腳的肌肉，對角色的外形輪廓會有很大的影響。在肩膀、上臂、大腿、小腿等部位加上肌肉之後，可以讓角色呈現出具有真實感，並且有強弱對比的體型。

步驟 3 描繪草圖細節

以定位線和加上肌肉後的身體為基礎,將插畫的細節描繪出來。配合身體畫上衣服,並且再加上頭髮等部分。考量角色的性格及體質,把表情也描繪上去。

步驟 4 修飾完成

將定位線刪除,整理好整體的線條,畫上衣服的皺褶和陰影。設定好光源的位置。頸部下方和衣服的下襬等,部位有較多重疊的部分會產生陰影。

19

從定位線開始描繪獸人

接續第18～19頁的內容，這次我們來看看獸人定位線的描繪方法吧。大致上定位線看起來是一樣的，但是手腳的大小、頭部的形狀、體毛的描繪方法等，還是有很多不同的部分。

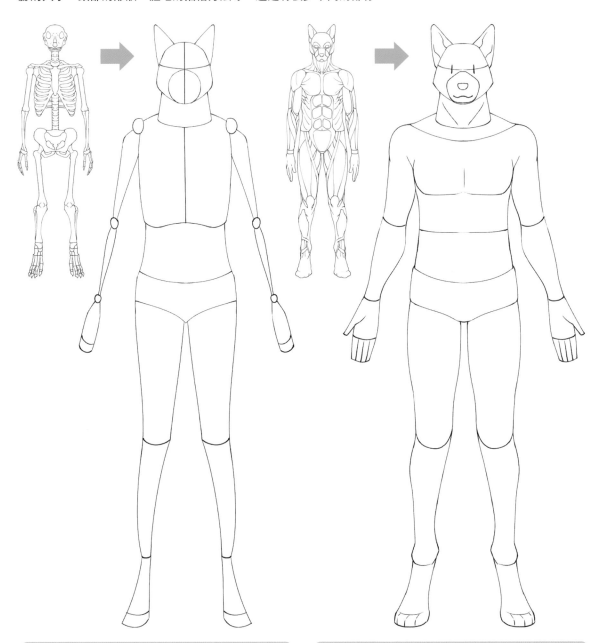

步驟1　描繪定位線

以和人類一樣的軀體定位線為基礎，調整頸部和手腳的設計。在描繪寫實擬真類型的獸人時，頸部定位線要畫得比較粗，頭部的形狀也會比人類要更寬一些。在臉部定位線的下半部分畫上口鼻部（第22頁）的圓形。手部定位線描繪得比人類更大一些，腳部也以腳跟較高的犬足為基礎，描繪出腳背較長的定位線。以上這些都會根據想要描繪的獸人設計不同，而有所變化。

步驟2　加上肌肉

在定位線上描繪出肌肉的和耳朵等部位。這次因為是犬足的設計，所以腳趾只有4根。並且在描繪輪廓時，要讓腳跟的關節騰空離開地面。臉部周圍則要整理好口鼻部的形狀，描繪出鼻尖和嘴唇。

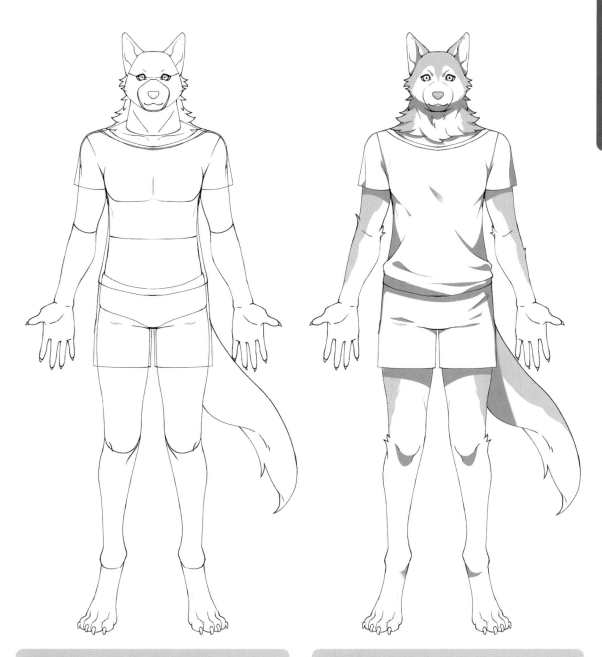

步驟3 描繪草圖細節

將會影響整體外形輪廓的毛髮和手腳細節描繪出來。如果是穿著衣服的獸人的話，此時要將衣服描繪出來。如果是身上有大尾巴或魚鰭等明顯身體特徵的獸人，需要注意服裝的設計。

步驟4 修飾完成

將定位線刪除，完成獸人的毛色、陰影、衣服的皺褶、細部的毛束等描繪作業。需要注意的是，如果在全身都畫上體毛的話，看起來會變成長毛種的獸人。只要在關節周圍，或是特別想要呈現的部位畫上體毛，即使只有像這樣的些微描寫，也能呈現出全身佈滿體毛的印象。

獸類臉部的部位構造

在開始描繪獸人之前，先要為各位介紹構成獸類臉部的各個部位。

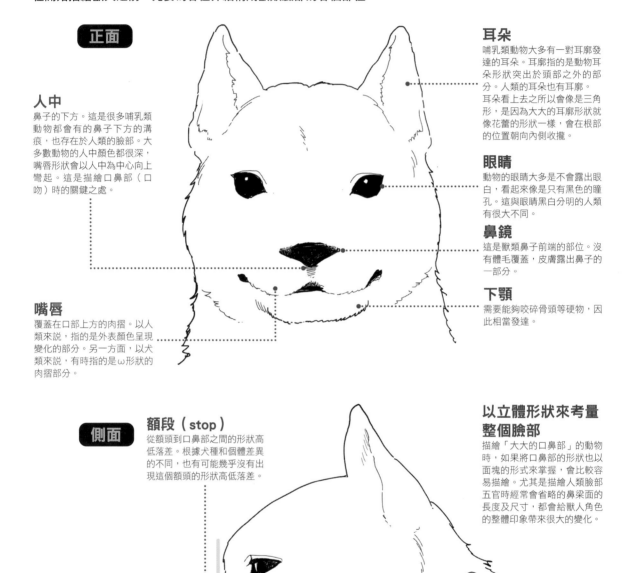

正面

人中
鼻子的下方。這是很多哺乳類動物都會有的鼻子下方的溝痕，也存在於人類的臉部。大多數動物的人中顏色都很深，嘴唇形狀會以人中為中心向上彎起。這是描繪口鼻部（口吻）時的關鍵之處。

嘴唇
覆蓋在口部上方的肉摺。以人類來說，指的是外表顏色呈現變化的部分。另一方面，以犬類來說，有時指的是ω形狀的肉摺部分。

耳朵
哺乳類動物大多有一對耳廓發達的耳朵。耳廓指的是動物耳朵形狀突出於頭部之外的部分。人類的耳朵也有耳廓。耳朵看上去之所以會像是三角形，是因為大大的耳廓形狀就像花蕾的形狀一樣，會在根部的位置朝向內側收攏。

眼睛
動物的眼睛大多是不會露出眼白，看起來像是只有黑色的瞳孔。這與眼睛黑白分明的人類有很大不同。

鼻鏡
這是獸類鼻子前端的部位。沒有體毛覆蓋，皮膚露出鼻子的一部分。

下顎
需要能夠咬碎骨頭等硬物，因此相當發達。

側面

額段（stop）
從額頭到口鼻部之間的形狀高低落差。根據犬種和個體差異的不同，也有可能幾乎沒有出現這個額頭的形狀高低落差。

口鼻部（口吻）
指的是包含鼻梁、口部、下顎在內，向前方延伸的部分。以犬類來說，基本上為了不要妨礙視線，較長的口鼻部大多會朝向斜下方延伸。除了犬類以外，還有很多動物也有口鼻部的構造。因此，在描寫獸化程度較高的獸人時，這裡是很受到重視的部位。

以立體形狀來考量整個臉部
描繪「大大的口鼻部」的動物時，如果將口鼻部的形狀也以面塊的形式來掌握，會比較容易描繪。尤其是描繪人類臉部五官時經常會省略的鼻梁面的長度及尺寸，都會給獸人角色的整體印象帶來很大的變化。

額頭

鼻梁面

口鼻部側面

臉頰

口鼻部前面

與人類外形輪廓的差異

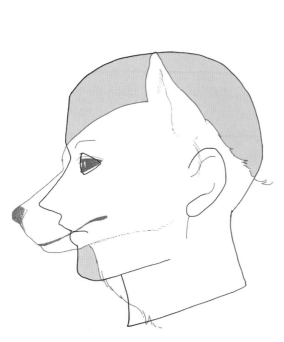

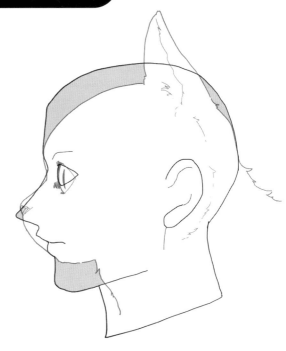

犬類和人類的臉部差異

讓我們來比較一下犬類和人類的臉部。如果試著以眼睛為基準來重疊比較的話，就能看出人類臉部的外形輪廓是頭部較大，眼鼻形狀也較為平坦。因為外形輪廓像這樣有很大的不同，如果想用和人類同樣的描寫方式來描繪接近獸類的臉部時，很容易就會產生違和感。

貓類和人類的臉部差異

貓類的口鼻部較短，頭部的外形輪廓看起來和人類很相似。但是如果從額頭和下顎形狀來看，貓的頭部形狀是上下較短，而人類的頭部則是較長的形狀。

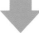

獸人的臉部的其中一例

描繪獸人的時候，也可以透過部分使用獸類和人類的要素來設計臉部的造型。例如頭部的長度和眼睛的位置是人類，不過從口鼻部到下顎則是獸類，然後頸部則是接近人類的粗細。這樣的話，就能表現出有著人類容貌的獸人。反過來也可以把頸部以上全部描繪成獸臉，提高獸化程度的設計手法。

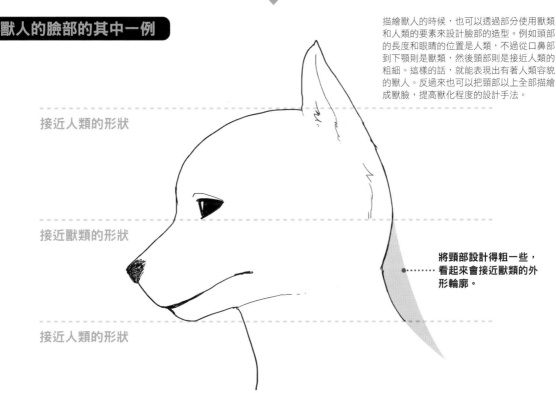

接近人類的形狀

接近獸類的形狀

接近人類的形狀

將頸部設計得粗一些，看起來會接近獸類的外形輪廓。

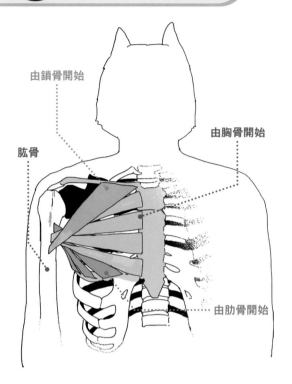

由鎖骨開始

由胸骨開始

肱骨

由肋骨開始

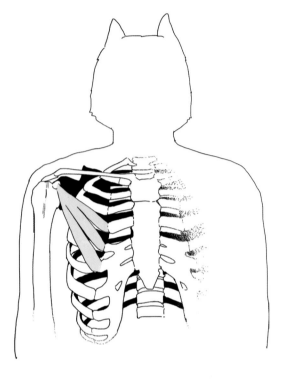

胸大肌

胸大肌是由胸骨、鎖骨、肋骨等處開始,各自呈扇狀重疊延伸,一直連接到肱骨的肌肉。

胸小肌

胸小肌是位於胸大肌內側的肌肉。和胸大肌不同,胸小肌會集中到肩胛骨上。乍看之下,好像是與胸肌的隆起形狀無關的部位。但如果這個部位的肌肉發達的話,會讓胸肌的中央部位隆起,影響到胸部的外形輪廓。

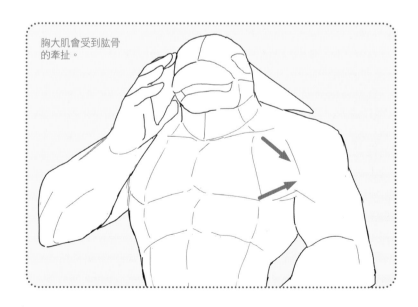

胸大肌會受到肱骨的牽扯。

獸人的描繪方法
姿勢篇

哈士奇犬

pose 🐾 英雄站姿　　　　　　　　　　　　　　　　　　　　**illustrator** ◆ 山羊ヤマ

長長的口鼻部加上精悍的相貌，蓬鬆的體毛以及線條俐落的肌肉發達體型，充滿魅力的哈士奇犬。首先以單純面向正面的姿勢來試著描繪身體吧！

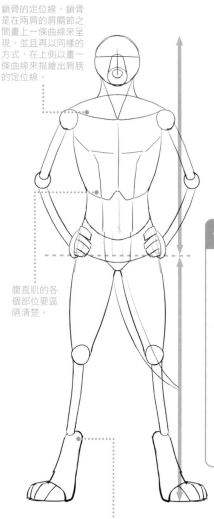

鎖骨的定位線。鎖骨是在兩肩的肩關節之間畫上一條曲線來呈現。並且再以同樣的方式，在上側以畫一條曲線來描繪出肩膀的定位線。

腹直肌的各個部位要區隔清楚。

實際上犬類的腳踵在較高的位置，所以會像是用腳尖站立一樣的姿態。這裡的腳部設計是偏向獸類，所以將腳踵描繪在較高的位置。

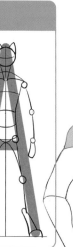

從側面觀察的臉部定位線。口鼻部朝向斜下方，頸部不會呈現向內側凹陷的形狀，而是一直線延伸到背部。特徵是後腦勺不像人類那麼大。

🐾 point

英雄站姿為A字形

英雄站姿的身體重心放在正中央，兩腳確實張開。沉重的頭部和軀體位於正中央，左右對稱地支撐著重心。從軀體到腳部要想像成A字的形狀，描繪出筆直且紮實的姿勢。

將全身的比例描繪成從頭到腰，從腰到腳的比例為1：1。因為是男性類型獸人的關係，所以要把相當於軀體的肋骨部分的定位線描繪得較大較寬闊。然後再追加畫上關節。

歷經鍛鍊的三角肌。肩膀整個隆起較鼓脹。

眼睛沿著臉部定位線的橫線描繪。口鼻部要區分為鼻子、上唇和下顎等部位來描繪。

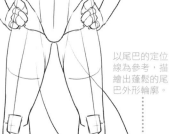

以尾巴的定位線為參考，描繪出蓬鬆的尾巴外形輪廓。

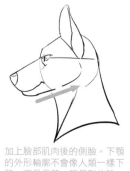

加上臉部肌肉後的側臉。下顎的外形輪廓不會像人類一樣下降，而是長著一張長形的臉。

步驟 2　加上肌肉

從定位線的上面加上肌肉。如果是身型結實的男性角色，可以藉由肩部的三角肌等部位的肌肉隆起形狀，來為手腳的外形輪廓加上線條的強弱對比。臉部的定位線要在口鼻部加上下顎，使整個臉的外形輪廓接近菱形。

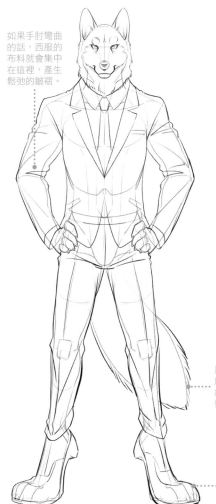

如果手肘彎曲的話，西服的布料就會集中在這裡，產生鬆弛的皺褶。

步驟3　描繪草圖細節

在身體上描繪體毛和衣服。毛髮是描繪成以頸部周圍為中心，並且描繪位置要落在外形輪廓的外側，這樣可以讓頸部看起來沒有那麼細，進而更接近犬類的外形輪廓。西裝的衣領稍微向外撐開，這是因為受到體毛的影響。然後再描繪一些陷進衣服內側的體毛，這樣可以表現出毛髮柔軟的質感。

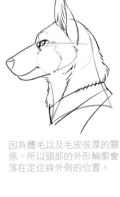

因為體毛以及毛皮很厚的關係，所以頸部的外形輪廓會落在定位線外側的位置。

尾巴的外形輪廓以斜線來描繪，表現出蓬鬆的質感。

鞋子是配合腳踝位置高的腳部形狀的設計。

步驟4　修飾完成

刪除定位線，加上身體的顏色和陰影。哈士奇犬的毛色雖然有個體差異，但是以眉間為中心，眼睛周圍和臉頰都是白色的。所以以將頸部周圍要描繪成黑色底毛上覆蓋著白色體毛。有些個體額頭上的圓點（像眉毛一樣的毛色褪色區域）很大，連成M字圖案；也有像這個插畫一樣，除了清晰的圓點之外，再加上I字形白色眉間的個體。請參考實際的哈士奇犬，上色成自己喜歡的花紋吧。

🐾 point

從斜側面觀察的英雄站姿

英雄站姿的特徵不僅僅是只有直立而已。如果能描繪成挺胸的狀態，角色會更有氣宇軒昂的感覺。這裡的姿勢也是有將胸部向前挺出。從斜側面觀察的話，就可以清楚看出這是一個挺起胸膛、把胸部向前方推出去的姿勢。相對於向前突出的胸部，肩膀的位置卻沒有變化，所以相對於胸部的向前突出，肩關節會稍微位於後面的位置。

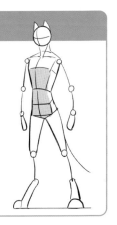

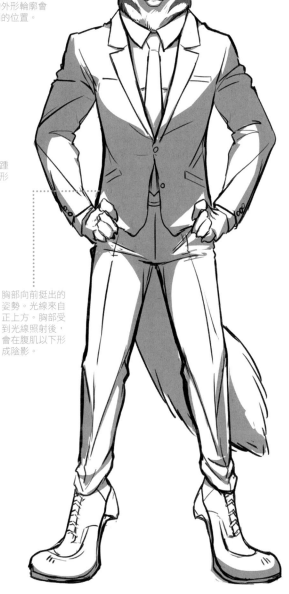

耳朵內側是白色的。

胸部向前挺出的姿勢。光線來自正上方。胸部受到光線照射後，會在腹肌以下形成陰影。

三毛貓

pose 🐾 揮手

illustrator ◆ 山羊ヤマ

特徵是嬌小的身型和可愛臉孔的日本貓。以少女的體型為基礎，搭配可以讓人聯想到貓咪的柔軟體型。姿勢是正統派的設計，面向正面揮手打著招呼！

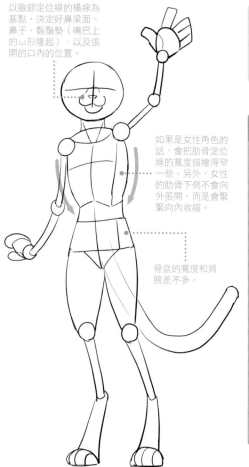

以臉部定位線的橫線為基點，決定好鼻梁面、鼻子、鬍鬚墊（嘴巴上的ω形隆起）、以及張開的口內的位置。

如果是女性角色的話，會把肋骨定位線的寬度描繪得窄一些。另外，女性的肋骨下側不會向外張開，而是會緊緊向內收縮。

骨盆的寬度和肩膀差不多。

步驟1　描繪定位線

以苗條的少女為印象描繪定位線。女性的肋骨下側會比男性的肋骨還要向內側收攏。描繪年紀較小的角色時，肩膀的寬度只要比臉寬稍大一些即可，這樣就能夠表現出苗條的體格。

🐾 point

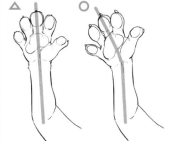

△　　　○

手腕的動作

描繪揮手的動作時，前臂的骨骼和中指如果呈現一直線的話，會變成缺乏動感的描寫。手臂的手腕也有關節，可以朝向各個不同的方向轉動。因此要以中指為起點，讓手腕傾斜，錯開前臂的中心線，這樣就能呈出動感，給人更加自然的印象。

抬起手臂時，會將與肱骨相連的胸大肌一同向上拉起。

在腋下描繪胸部的導引線，並以此線為基準，描繪胸部的形狀。因為脂肪較少的關係，所以描繪成稍微呈現菱形擴張的狀態。

為了能將兩眼和鼻子之間形成的鼻梁三角地帶描繪清楚，請先輕輕加上導引線吧。這樣會更容易掌握住口鼻部的立體感。

步驟2　加上肌肉

為肌肉和胸部加上肌肉，並且進行臉部的調整。以臉部定位線為基礎，將臉型描繪成接近菱形。這時如果讓菱形最寬的部分比視線的位置更低的話，會給人一種年幼長相的印象。

如果把腰部描繪得較細一點，就可以表現出身型的俐落輕盈，既有貓的體態，又能呈現出少女的感覺。

因為是高腳踵類型的設計，腳踝也會在距離地面較高的位置。這裡要描繪成較細的尺寸。

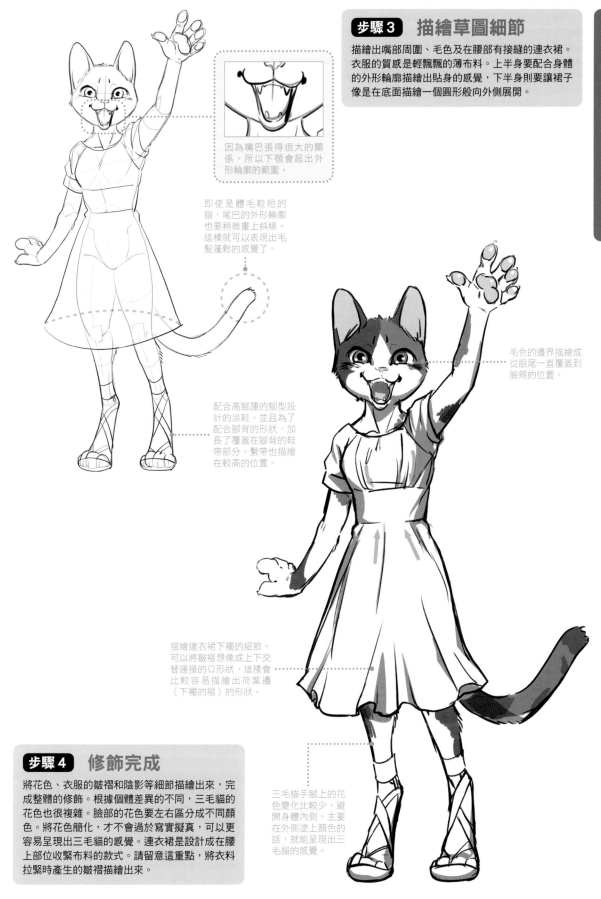

步驟 3　描繪草圖細節

描繪出嘴部周圍、毛色及在腰部有接縫的連衣裙。衣服的質感是輕飄飄的薄布料。上半身要配合身體的外形輪廓描繪出貼身的感覺，下半身則要讓裙子像是在底面描繪一個圓形般向外側展開。

因為嘴巴張得很大的關係，所以下顎會超出外形輪廓的範圍。

即使是體毛較短的貓，尾巴的外形輪廓也要稍微畫上斜線。這樣就可以表現出毛髮蓬鬆的感覺了。

毛色的邊界描繪成從眼尾一直覆蓋到臉頰的位置。

配合高腳踭的腳型設計的涼鞋。並且為了配合腳背的形狀，加長了覆蓋在腳背的鞋帶部分。繫帶也描繪在較高的位置。

描繪連衣裙下襬的細節。可以將皺褶想像成上下交替連接的Ω形狀，這樣會比較容易描繪出荷葉邊（下襬的褶）的形狀。

步驟 4　修飾完成

將花色、衣服的皺褶和陰影等細節描繪出來，完成整體的修飾。根據個體差異的不同，三毛貓的花色也很複雜。臉部的花色要左右區分成不同顏色。將花色簡化，才不會過於寫實擬真，可以更容易呈現出三毛貓的感覺。連衣裙是設計成在腰上部位收緊布料的款式。請留意這重點，將衣料拉緊時產生的皺褶描繪出來。

三毛貓手腳上的花色變化比較少。避開身體內側，主要在外側塗上顏色的話，就能呈現出三毛貓的感覺。

老虎

pose 🐾 回頭看 ——————————— **illustrator** ◆ 山羊ヤマ

這是男性老虎獸人回頭看的姿勢。描繪的重點在於回頭看姿勢的頸部扭轉狀態，以及趾行（用腳尖站立）時的腳部重心等等。

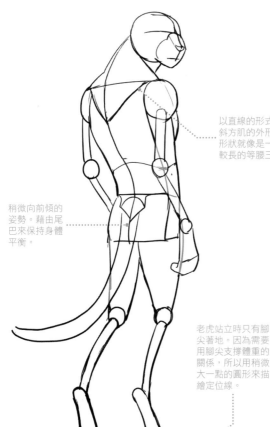

稍微向前傾的姿勢。藉由尾巴來保持身體平衡。

以直線的形式來抓出斜方肌的外形輪廓。形狀就像是一個底邊較長的等腰三角形。

老虎站立時只有腳尖著地。因為需要用腳尖支撐體重的關係，所以用稍微大一點的圓形來描繪定位線。

步驟 1　描繪定位線

趾行動物在直立時會將腳踵抬高，以腳尖站立的姿勢直立。因此，重心的位置與人類的站立姿勢不同。

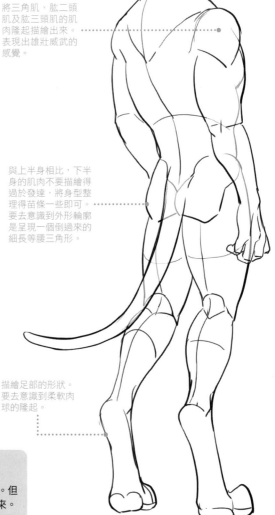

將三角肌、肱二頭肌及肱三頭肌的肌肉隆起描繪出來。表現出雄壯威武的感覺。

與上半身相比，下半身的肌肉不要描繪得過於發達，將身型整理得苗條一些即可。要去意識到外形輪廓是呈一個倒過來的細長等腰三角形。

描繪足部的形狀。要去意識到柔軟肉球的隆起。

🐾 point

身體曲線的表現

如果是女性老虎獸人的話，姿勢的平衡方式會有些不同。會讓頸部、肩膀以及腰部稍微增加一些曲線。這樣就可以表現出符合女性形象的柔軟身型。

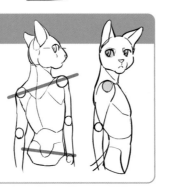

步驟 2　加上肌肉

這裡的角色設定是一位知識份子的形象。所以要抑制猛獸的感覺。但為了要表現老虎應該有的樣貌，也需要將身上必要的肌肉呈現出來。

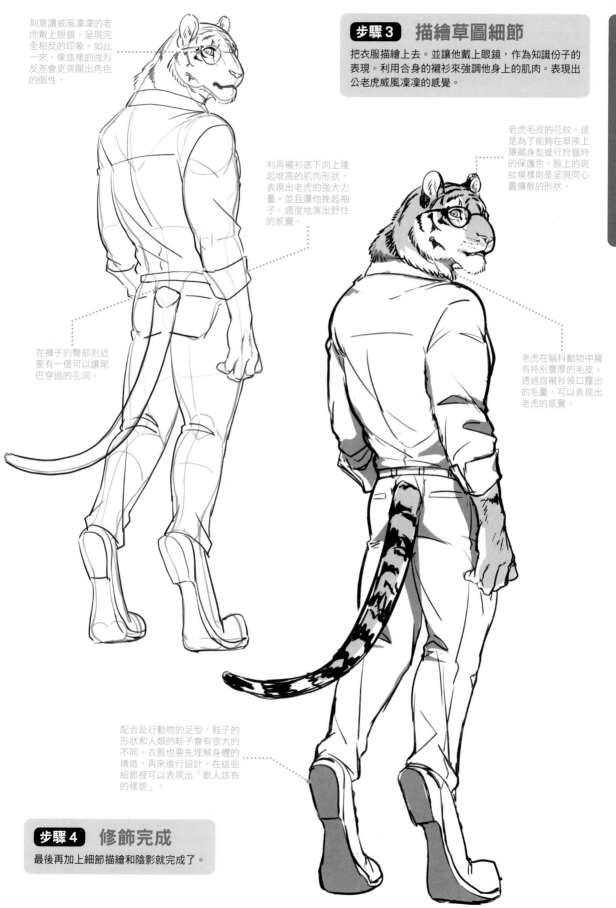

刻意讓威風凜凜的老虎戴上眼鏡，呈現完全相反的印象。如此一來，像這樣的強烈反差會更突顯出角色的個性。

步驟3 描繪草圖細節

把衣服描繪上去。並讓他戴上眼鏡，作為知識份子的表現。利用合身的襯衫來強調他身上的肌肉。表現出公老虎威風凜凜的感覺。

老虎毛皮的花紋。這是為了能夠在草原上隱藏身型進行狩獵時的保護色。臉上的斑紋模樣則是呈現同心圓擴散的形狀。

利用襯衫底下向上隆起堆高的肌肉形狀，表現出老虎的強大力量。並且讓他挽起袖子，適度地演出野性的感覺。

老虎在貓科動物中擁有特別豐厚的毛皮。透過自襯衫領口露出的毛量，可以表現出老虎的感覺。

在褲子的臀部附近要有一個可以讓尾巴穿過的孔洞。

配合趾行動物的足型，鞋子的形狀和人類的鞋子會有很大的不同。衣服也要先理解身體的構造，再來進行設計。在這些細節裡可以表現出「獸人該有的樣貌」。

步驟4 修飾完成

最後再加上細節描繪和陰影就完成了。

馬

pose 🐾 **隨意站立** ——————————————— **illustrator** ◆ 山羊ヤマ

這是女性馬獸人的站姿。給人一種放鬆、稍事休息的隨性姿勢的印象。如果想要以寫實風格來描繪草食性動物的話，請注意眼睛的視野會呈現左右分開的狀態。

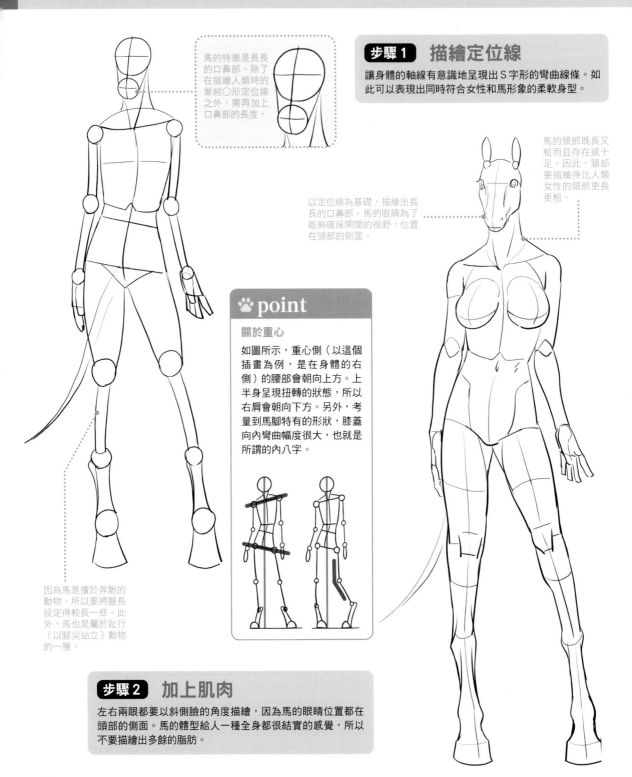

馬的特徵是長長的口鼻部。除了在描繪人類時的單純○形定位線之外，需再加上口鼻部的長度。

步驟 1 **描繪定位線**

讓身體的軸線有意識地呈現出S字形的彎曲線條。如此可以表現出同時符合女性和馬形象的柔軟身型。

馬的頸部既長又粗而且存在感十足。因此，頸部要描繪得比人類女性的頸部更長更粗。

以定位線為基礎，描繪出長長的口鼻部。馬的眼睛為了能夠確保開闊的視野，位置在頭部的側面。

🐾 **point**

關於重心

如圖所示，重心側（以這個插畫為例，是在身體的右側）的腰部會朝向上方。上半身呈現扭轉的狀態，所以右肩會朝向下方。另外，考量到馬腳特有的形狀，膝蓋向內彎曲幅度很大，也就是所謂的內八字。

因為馬是擅於奔馳的動物，所以要將腿長設定得較長一些。此外，馬也是屬於趾行（以腳尖站立）動物的一種。

步驟 2 **加上肌肉**

左右兩眼都要以斜側臉的角度描繪，因為馬的眼睛位置都在頭部的側面。馬的體型給人一種全身都很結實的感覺，所以不要描繪出多餘的脂肪。

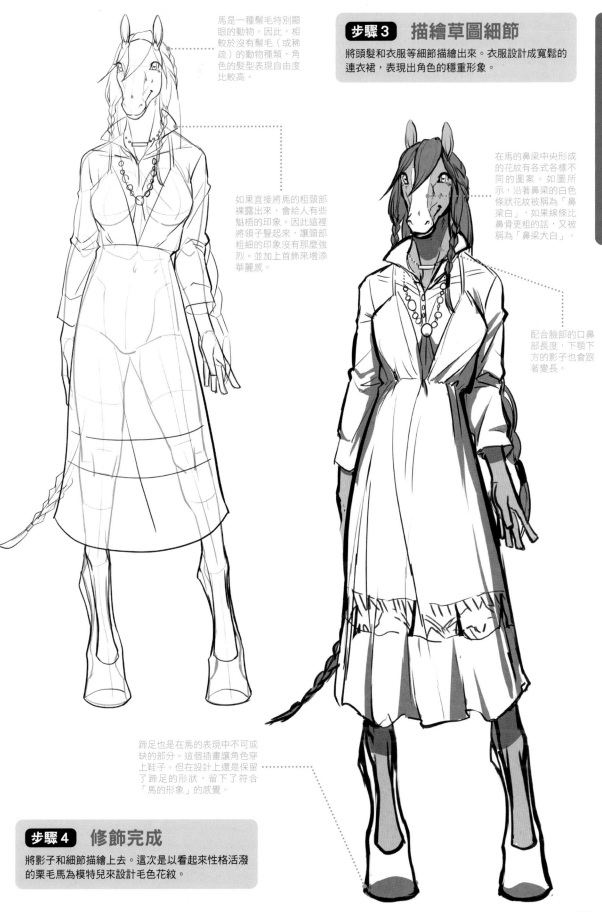

馬是一種鬃毛特別顯眼的動物。因此，相較於沒有鬃毛（或稀疏）的動物種類，角色的髮型表現自由度比較高。

步驟3 描繪草圖細節

將頭髮和衣服等細節描繪出來。衣服設計成寬鬆的連衣裙，表現出角色的穩重形象。

如果直接將馬的粗頸部裸露出來，會給人有些魁梧的印象。因此這裡將領子豎起來，讓頸部粗細的印象沒有那麼強烈。並加上首飾來增添華麗感。

在馬的鼻梁中央形成的花紋有各式各樣不同的圖案。如圖所示，沿著鼻梁的白色條狀花紋被稱為「鼻梁白」，如果線條比鼻骨更粗的話，又被稱為「鼻梁大白」。

配合臉部的口鼻部長度，下顎下方的影子也會跟著變長。

蹄足也是在馬的表現中不可或缺的部分。這個插畫讓角色穿上鞋子。但在設計上還是保留了蹄足的形狀，留下了符合「馬的形象」的感覺。

步驟4 修飾完成

將影子和細節描繪上去。這次是以看起來性格活潑的栗毛馬為模特兒來設計毛色花紋。

蘇格蘭短毛牧羊犬

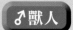

人頭　苗條　♂獸人

pose 🐾 躺在地上 ────────────────────── illustrator ◆ 涼森

蘇格蘭短毛牧羊犬是一種體毛短，但腳和身體都很修長的犬種。這次的骨骼是設計成與口鼻部較短的人類相近的設計。請試著透過身體的姿勢，以及體毛質感來表現出符合犬類動物的形象吧。

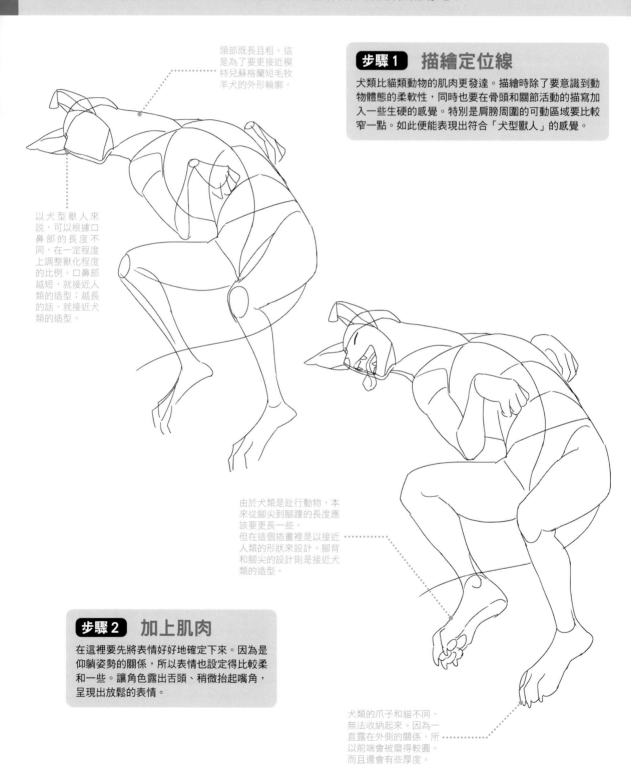

頸部既長且粗。這是為了要更接近模特兒蘇格蘭短毛牧羊犬的外形輪廓。

以犬型獸人來說，可以根據口鼻部的長度不同，在一定程度上調整獸化程度的比例。口鼻部越短，就接近人類的造型；越長的話，就接近犬類的造型。

步驟1　描繪定位線

犬類比貓類動物的肌肉更發達。描繪時除了要意識到動物體態的柔軟性，同時也要在骨頭和關節活動的描寫加入一些生硬的感覺。特別是肩膀周圍的可動區域要比較窄一點。如此便能表現出符合「犬型獸人」的感覺。

由於犬類是趾行動物，本來從腳尖到腳踵的長度應該要更長一些。
但在這個插畫裡是以接近人類的形狀來設計。腳背和腳尖的設計則是接近犬類的造型。

步驟2　加上肌肉

在這裡要先將表情好好地確定下來。因為是仰躺姿勢的關係，所以表情也設定得比較柔和一些。讓角色露出舌頭、稍微抬起嘴角，呈現出放鬆的表情。

犬類的爪子和貓不同，無法收納起來。因為一直露在外側的關係，所以前端會被磨得較圓。而且還會有些厚度。

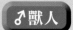

步驟3　描繪草圖細節

在這裡要決定體毛的長度和生長的位置。胸部和腹部的體毛暫時先忽略吧。先將會影響外形輪廓的毛量決定下來，才能比較容易控制最後完成時的整體形象的美觀。

在這個插畫裡，相較於實際的犬類，減少了口腔周圍皮膚的鬆弛程度。因此，一張開嘴就能看到門牙。
不過就算增加皮膚的鬆弛程度，導致門牙被遮住也沒關係。

在臀部及大腿處加上體毛外形的導引線，方便確認毛量。

步驟4　修飾完成

即使是短毛的品種，肌肉的線條也要控制在重要部位稍微描繪的程度即可。如果清晰地描繪肌肉的凹凸形狀的話，就會減弱體毛的存在感。

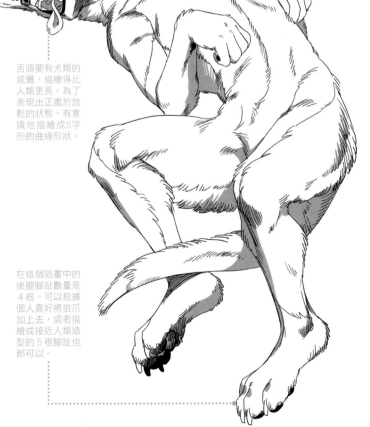

舌頭要有犬類的感覺，描繪得比人類更長。為了表現出正處於放鬆的狀態，有意識地描繪成S字形的曲線形狀。

在這個插畫中的後腿腳趾數量是4根。可以根據個人喜好將狼爪加上去，或者描繪成接近人類造型的5根腳趾也都可以。

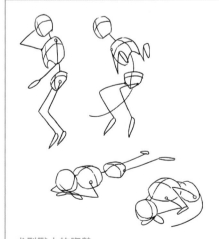

❖ point

犬型獸人的姿勢

既使是對人類來說相當辛苦的姿勢，也要試著去大膽地誇張扭動身體、彎曲背部。那樣看起來會更有犬類的感覺。

索馬利貓

pose ��™ 趴在地上 ───────────────────── **illustrator ◆ 涼森**

索馬利貓是長毛種,以大耳朵為特徵的貓。好奇心強,肌肉發達的外國品種(修長型)貓咪。這裡活用了索馬利貓原本的習性,讓角色做出蓄勢待發瞄準獵物的姿勢。

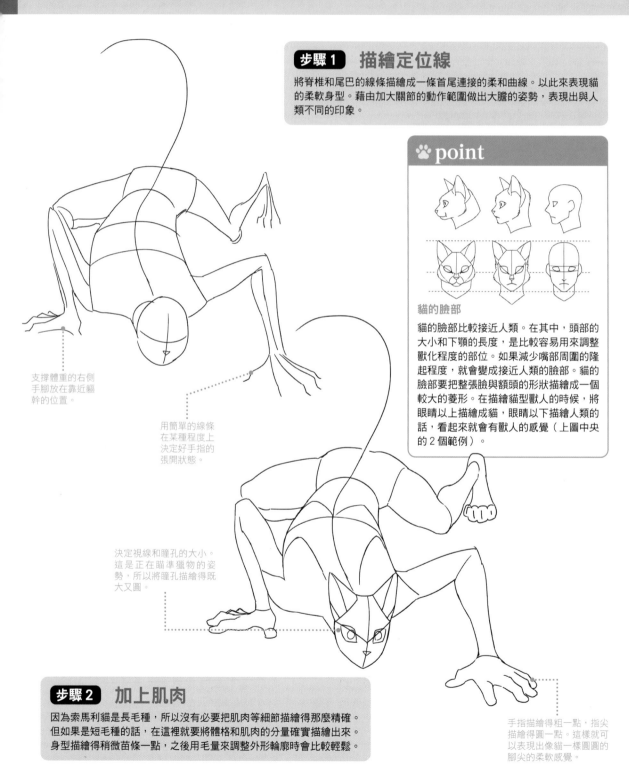

步驟1　描繪定位線

將脊椎和尾巴的線條描繪成一條首尾連接的柔和曲線。以此來表現貓的柔軟身型。藉由加大關節的動作範圍做出大膽的姿勢,表現出與人類不同的印象。

☙ point

貓的臉部

貓的臉部比較接近人類。在其中,頭部的大小和下顎的長度,是比較容易用來調整獸化程度的部位。如果減少嘴部周圍的隆起程度,就會變成接近人類的臉部。貓的臉部要把整張臉與額頭的形狀描繪成一個較大的菱形。在描繪貓型獸人的時候,將眼睛以上描繪成貓,眼睛以下描繪人類的話,看起來就會有獸人的感覺(上圖中央的2個範例)。

支撐體重的右側手腳放在靠近軀幹的位置。

用簡單的線條在某種程度上決定好手指的張開狀態。

決定視線和瞳孔的大小。這是正在瞄準獵物的姿勢,所以將瞳孔描繪得既大又圓。

步驟2　加上肌肉

因為索馬利貓是長毛種,所以沒有必要把肌肉等細節描繪得那麼精確。但如果是短毛種的話,在這裡就要將體格和肌肉的分量確實描繪出來。身型描繪得稍微苗條一點,之後用毛量來調整外形輪廓時會比較輕鬆。

手指描繪得粗一點,指尖描繪得圓一點。這樣就可以表現出像貓一樣圓圓的腳尖的柔軟感覺。

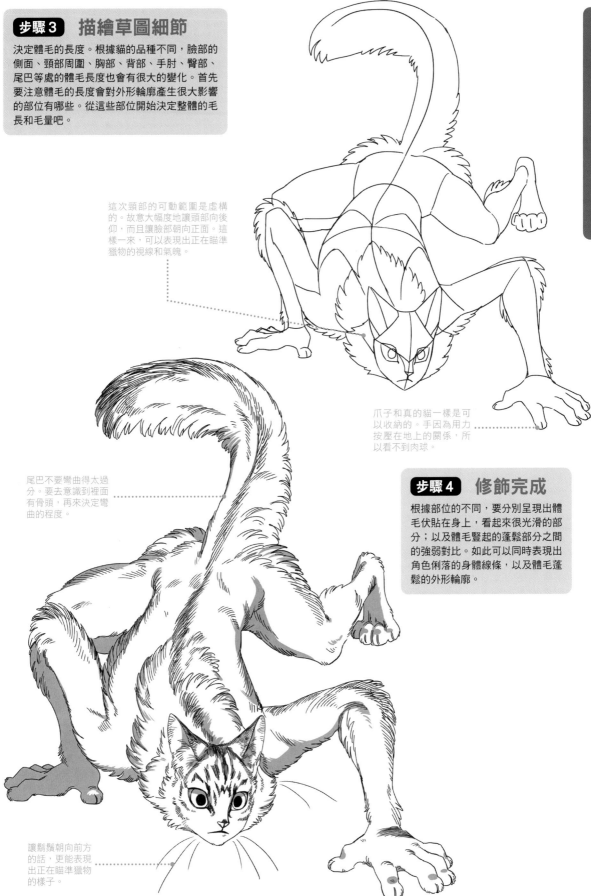

步驟3 **描繪草圖細節**

決定體毛的長度。根據貓的品種不同,臉部的側面、頸部周圍、胸部、背部、手肘、臀部、尾巴等處的體毛長度也會有很大的變化。首先要注意體毛的長度對外形輪廓產生很大影響的部位有哪些。從這些部位開始決定整體的毛長和毛量吧。

這次頸部的可動範圍是虛構的。故意大幅度地讓頭部向後仰,而且讓臉部朝向正面。這樣一來,可以表現出正在瞄準獵物的視線和氣魄。

爪子和真的貓一樣是可以收納的。手因為用力按壓在地上的關係,所以看不到肉球。

尾巴不要彎曲得太過分。要去意識到裡面有骨頭,再來決定彎曲的程度。

步驟4 **修飾完成**

根據部位的不同,要分別呈現出體毛伏貼在身上,看起來很光滑的部分;以及體毛豎起的蓬鬆部分之間的強弱對比。如此可以同時表現出角色俐落的身體線條,以及體毛蓬鬆的外形輪廓。

讓鬍鬚朝向前方的話,更能表現出正在瞄準獵物的樣子。

燕子

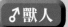

人頭　苗條　♂獸人

pose 🐾 **伸展翅膀**　　　　　　　　　　　　　　　　　　**illustrator** ◆ 涼森

燕子的特徵是長長的尾羽形狀。並且尾羽前端會分叉成兩半。為了強調出「燕尾」這個名詞由來的尾羽形狀，這裡設計成了可以將整個角色一覽無遺的姿勢。

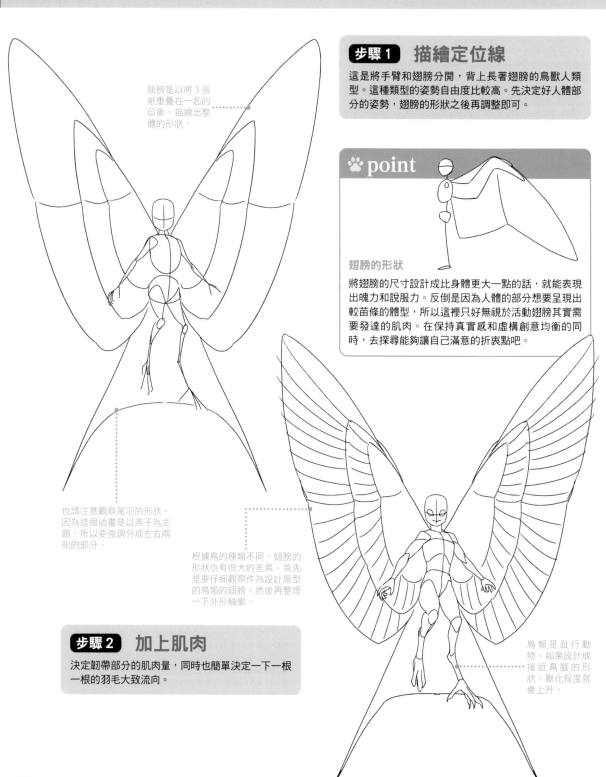

步驟 1　描繪定位線

這是將手臂和翅膀分開，背上長著翅膀的鳥獸人類型。這種類型的姿勢自由度比較高。先決定好人體部分的姿勢，翅膀的形狀之後再調整即可。

🐾 **point**

翅膀的形狀

將翅膀的尺寸設計成比身體更大一點的話，就能表現出魄力和說服力。反倒是因為人體的部分想要呈現出較苗條的體型，所以這裡只好無視於活動翅膀其實需要發達的肌肉。在保持真實感和虛構創意均衡的同時，去探尋能夠讓自己滿意的折衷點吧。

翅膀是以將 3 張紙重疊在一起的印象，描繪出整體的形狀。

也請注意觀察尾羽的形狀。因為這個插畫是以燕子為主題，所以要強調分成左右兩側的部分。

根據鳥的種類不同，翅膀的形狀也有很大的差異。首先是要仔細觀察作為設計原型的鳥類的翅膀。然後再整理一下外形輪廓。

鳥類是趾行動物。如果設計成接近鳥腳的形狀，獸化程度就會上升。

步驟 2　加上肌肉

決定韌帶部分的肌肉量，同時也簡單決定一下一根一根的羽毛大致流向。

38

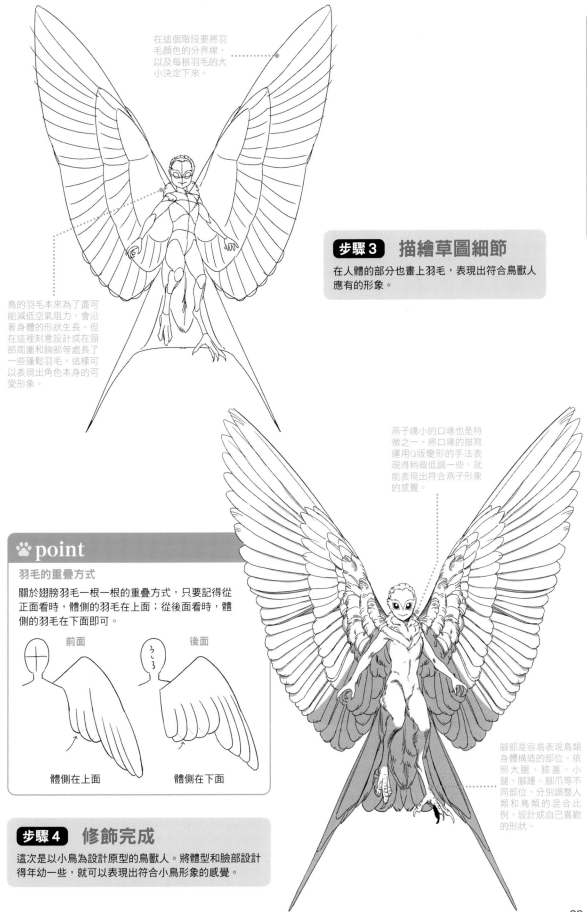

在這個階段要將羽毛顏色的分界線、以及每根羽毛的大小決定下來。

鳥的羽毛本來為了盡可能減低空氣阻力，會沿著身體的形狀生長。但在這裡刻意設計成在頸部周圍和胸部等處長了一些蓬鬆羽毛。這樣可以表現出角色本身的可愛形象。

步驟3 描繪草圖細節

在人體的部分也畫上羽毛，表現出符合鳥獸人應有的形象。

✿ point

羽毛的重疊方式

關於翅膀羽毛一根一根的重疊方式，只要記得從正面看時，體側的羽毛在上面；從後面看時，體側的羽毛在下面即可。

前面　　　後面

體側在上面　　　體側在下面

步驟4 修飾完成

這次是以小鳥為設計原型的鳥獸人。將體型和臉部設計得年幼一些，就可以表現出符合小鳥形象的感覺。

燕子嬌小的口喙也是特徵之一。將口喙的描寫運用Q版變形的手法表現得稍微低調一些，就能表現出符合燕子形象的感覺。

腳部是容易表現鳥類身體構造的部位。依照大腿、膝蓋、小腿、腳踵、腳爪等不同部位，分別調整人類和鳥類的混合比例，設計成自己喜歡的形狀。

老鷹

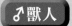

人頭　苗條　♂獸人

pose 🐾 展翅高飛 ──────────── illustrator ◆ 涼森

這是老鷹的鳥獸人。為了表現出猛禽類強而有力的翅膀，這裡把在天空中飛翔的姿勢設計成稍微仰視的側面角度。藉由身體下方的大面積陰影，表現出正在高空飛翔的存在感。

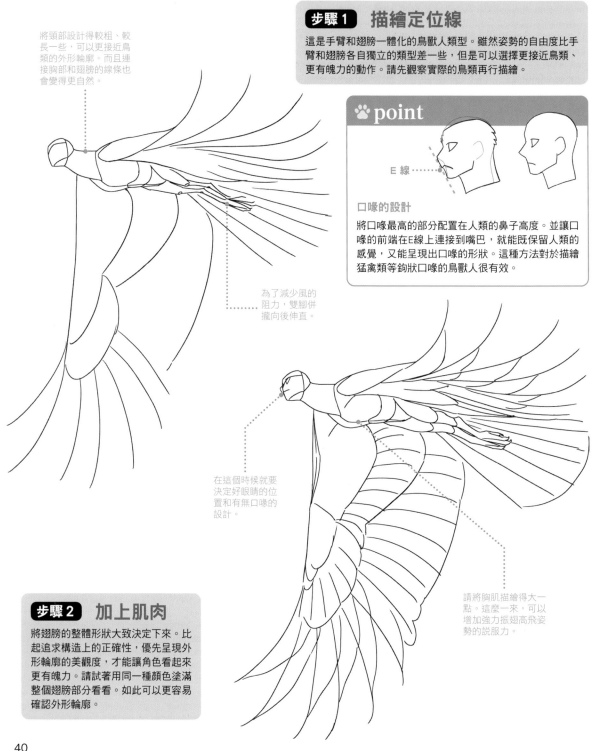

將頸部設計得較粗、較長一些，可以更接近鳥類的外形輪廓。而且連接胸部和翅膀的線條也會變得更自然。

步驟1　描繪定位線

這是手臂和翅膀一體化的鳥獸人類型。雖然姿勢的自由度比手臂和翅膀各自獨立的類型差一些，但是可以選擇更接近鳥類、更有魄力的動作。請先觀察實際的鳥類再行描繪。

🐾 point

E 線

口喙的設計

將口喙最高的部分配置在人類的鼻子高度。並讓口喙的前端在E線上連接到嘴巴，就能既保留人類的感覺，又能呈現出口喙的形狀。這種方法對於描繪猛禽類等鉤狀口喙的鳥獸人很有效。

為了減少風的阻力，雙腳併攏向後伸直。

在這個時候就要決定好眼睛的位置和有無口喙的設計。

請將胸肌描繪得大一點。這麼一來，可以增加強力振翅高飛姿勢的說服力。

步驟2　加上肌肉

將翅膀的整體形狀大致決定下來。比起追求構造上的正確性，優先呈現外形輪廓的美觀度，才能讓角色看起來更有魄力。請試著用同一種顏色塗滿整個翅膀部分看看。如此可以更容易確認外形輪廓。

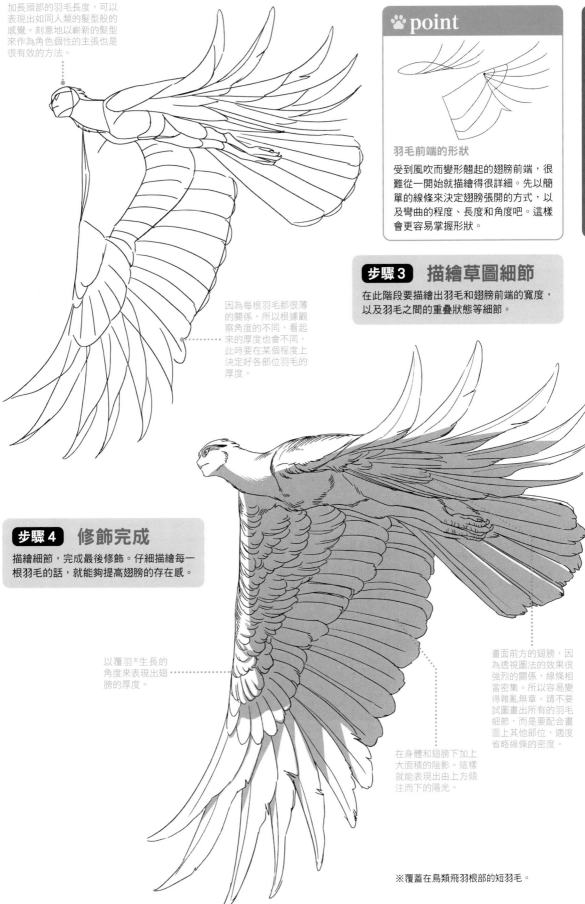

加長頭部的羽毛長度，可以表現出如同人類的髮型般的感覺。刻意地以嶄新的髮型來作為角色個性的主張也是很有效的方法。

🐾 point

羽毛前端的形狀

受到風吹而變形翹起的翅膀前端，很難從一開始就描繪得很詳細。先以簡單的線條來決定翅膀張開的方式，以及彎曲的程度、長度和角度吧。這樣會更容易掌握形狀。

步驟3 描繪草圖細節

在此階段要描繪出羽毛和翅膀前端的寬度，以及羽毛之間的重疊狀態等細節。

因為每根羽毛都很薄的關係，所以根據觀察角度的不同，看起來的厚度也會不同。此時要在某個程度上決定好各部位羽毛的厚度。

步驟4 修飾完成

描繪細節，完成最後修飾。仔細描繪每一根羽毛的話，就能夠提高翅膀的存在感。

以覆羽※生長的角度來表現出翅膀的厚度。

畫面前方的翅膀，因為透視圖法的效果很強烈的關係，線條相當密集。所以容易變得雜亂無章。請不要試圖畫出所有的羽毛細節，而是要配合畫面上其他部位，適度省略線條的密度。

在身體和翅膀下加上大面積的陰影。這樣就能表現出由上方傾注而下的陽光。

※覆蓋在鳥類飛羽根部的短羽毛。

41

獅子

pose 🐾 放鬆坐姿 ──────────────── **illustrator ♦ ひつじロボ**

獅子在貓科動物裡算是體型較大的動物。其最大的特徵是雄性獅子身上的巨大鬃毛。請注意觀察臉部的定位線和鬃毛的區分描繪方法。

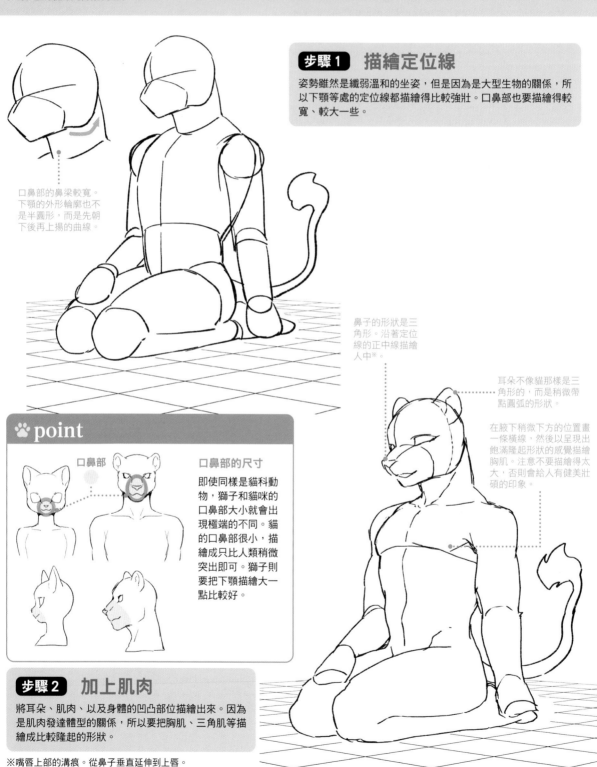

步驟1　描繪定位線

姿勢雖然是纖弱溫和的坐姿，但是因為是大型生物的關係，所以下顎等處的定位線都描繪得比較強壯。口鼻部也要描繪得較寬、較大一些。

口鼻部的鼻梁較寬。下顎的外形輪廓也不是半圓形，而是先朝下後再上揚的曲線。

鼻子的形狀是三角形。沿著定位線的正中線描繪人中※。

耳朵不像貓那樣是三角形的，而是稍微帶點圓弧的形狀。

在腋下稍微下方的位置畫一條橫線，然後以呈現出飽滿隆起形狀的感覺描繪胸肌。注意不要描繪得太大，否則會給人有健美壯碩的印象。

🐾 point

口鼻部

口鼻部的尺寸

即使同樣是貓科動物，獅子和貓咪的口鼻部大小就會出現極端的不同。貓的口鼻部很小，描繪成只比人類稍微突出即可。獅子則要把下顎描繪大一點比較好。

步驟2　加上肌肉

將耳朵、肌肉、以及身體的凹凸部位描繪出來。因為是肌肉發達體型的關係，所以要把胸肌、三角肌等描繪成比較隆起的形狀。

※嘴唇上部的溝痕。從鼻子垂直延伸到上唇。

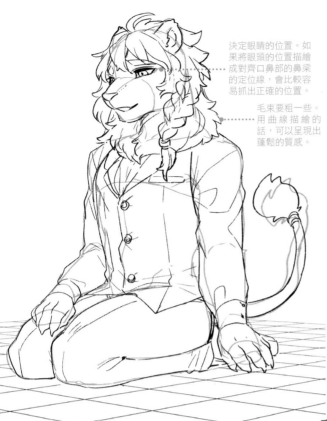

決定眼睛的位置。如果將眼頭的位置描繪成對齊口鼻部的鼻梁的定位線，會比較容易抓出正確的位置。

毛束要粗一些。用曲線描繪的話，可以呈現出蓬鬆的質感。

步驟3 描繪草圖細節

進行鬆毛和衣服的描寫。以步驟2為基礎，在不要超出外形輪廓太多的前提下，將鬆毛描繪出來。鬆毛會一直延伸到頸部。

🐾 point

鬆毛的均衡感

加上鬆毛後，整張臉看起來會變得很大。請根據與身體的比例均衡來增減毛量吧。

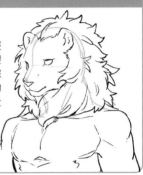

步驟4 修飾完成

在鬆毛和衣服上的皺褶描繪陰影。基本上要意識到光源是來自上方，藉由陰影的描繪來呈現出立體感。

🐾 point

捲髮
溫柔、大方的氣氛。

硬質
強勢、酷酷的感覺。

直髮
知性、神秘的氣氛。

毛質與角色氣氛
藉由鬆毛的毛質，可以表現出角色的個性。

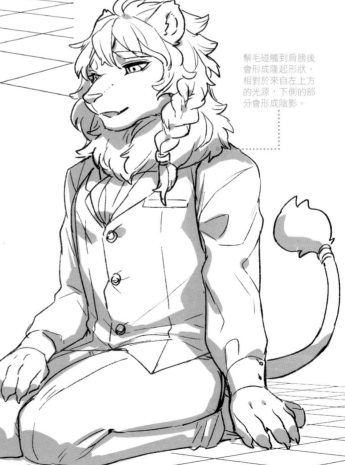

鬆毛碰觸到肩膀後會形成隆起形狀。相對於來自左上方的光源，下側的部分會形成陰影。

狼

學生　漫畫風格　苗條　♂獸人

pose 🐾 **盤腿坐**　　　　　　　　　　　　　　　　　　**illustrator** ◆ ひつじロボ

這是穿著學生服的狼少年。盤腿坐著的姿勢看起來很簡單。但是根據角度不同，兩腳的彎曲重疊，其實很複雜。這裡要分成不同部位、依照正確的順序來描繪。

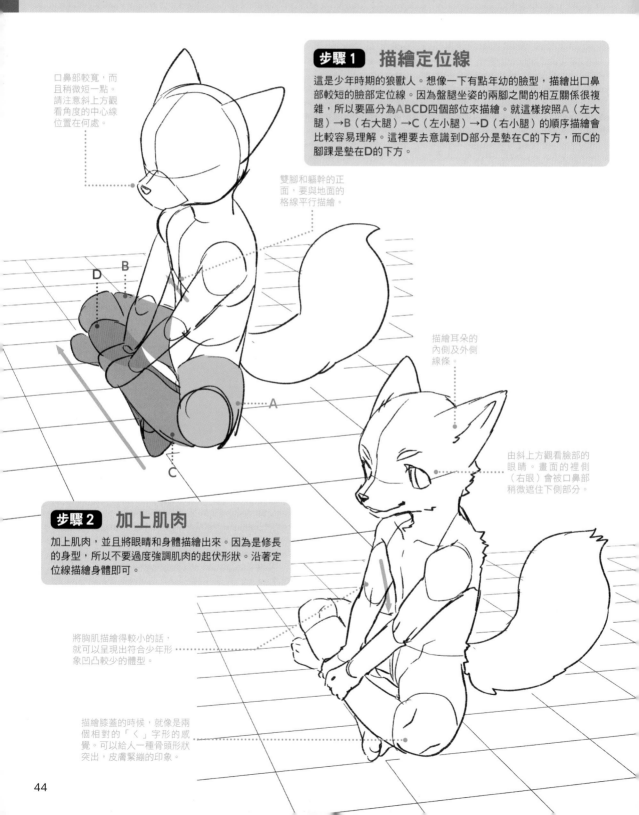

口鼻部較寬，而且稍微短一點。請注意斜上方觀看角度的中心線位置在何處。

雙腳和軀幹的正面，要與地面的格線平行描繪。

步驟1　描繪定位線

這是少年時期的狼獸人。想像一下有點年幼的臉型，描繪出口鼻部較短的臉部定位線。因為盤腿坐姿的兩腳之間的相互關係很複雜，所以要區分為ABCD四個部位來描繪。就這樣按照A（左大腿）→B（右大腿）→C（左小腿）→D（右小腿）的順序描繪會比較容易理解。這裡要去意識到D部分是墊在C的下方，而C的腳踝是墊在D的下方。

描繪耳朵的內側及外側線條。

由斜上方觀看臉部的眼睛。畫面的裡側（右眼）會被口鼻部稍微遮住下側部分。

步驟2　加上肌肉

加上肌肉，並且將眼睛和身體描繪出來。因為是修長的身型，所以不要過度強調肌肉的起伏形狀。沿著定位線描繪身體即可。

將胸肌描繪得較小的話，就可以呈現出符合少年形象凹凸較少的體型。

描繪膝蓋的時候，就像是兩個相對的「く」字形的感覺。可以給人一種骨頭形狀突出，皮膚緊繃的印象。

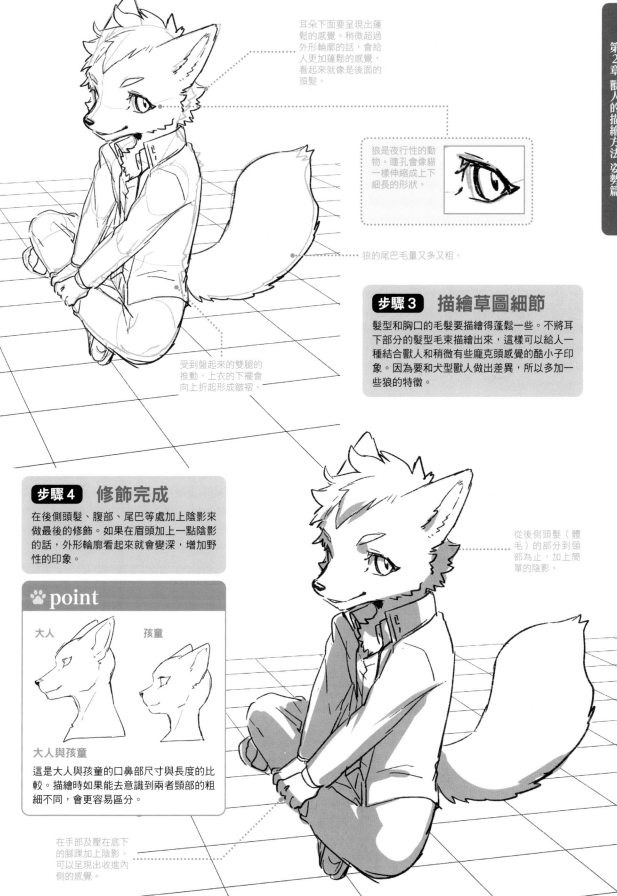

耳朵下面要呈現出蓬鬆的感覺。稍微超過外形輪廓的話，會給人更加蓬鬆的感覺，看起來就像是後面的頭髮。

狼是夜行性的動物。瞳孔會像貓一樣伸縮成上下細長的形狀。

狼的尾巴毛量又多又粗。

受到盤起來的雙腿的推動，上衣的下襬會向上折起形成皺褶。

步驟3　描繪草圖細節

髮型和胸口的毛髮要描繪得蓬鬆一些。不將耳下部分的髮型毛束描繪出來，這樣可以給人一種結合獸人和稍微有些龐克頭感覺的酷小子印象。因為要和犬型獸人做出差異，所以多加一些狼的特徵。

步驟4　修飾完成

在後側頭髮、腹部、尾巴等處加上陰影來做最後的修飾。如果在眉頭加上一點陰影的話，外形輪廓看起來就會變深，增加野性的印象。

🐾 **point**

大人　　　　孩童

大人與孩童

這是大人與孩童的口鼻部尺寸與長度的比較。描繪時如果能去意識到兩者頸部的粗細不同，會更容易區分。

從後側頭髮（體毛）的部分到頸部為止，加上簡單的陰影。

在手部及壓在底下的腳踝加上陰影。可以呈現出收進內側的感覺。

45

龍人（年輕）

青年　漫畫風格　苗條　♂獸人

pose 🐾 穿上外套 ———————————————— **illustrator** ◆ ひつじロボ

苗條的身材加上光滑的肌膚質感，這是一個既酷也帥的青年龍人。與有翅膀、鱗片、凹凸不平的尖刺等特徵的龍人不同，而是另有其他不同洗練魅力的獸人設計。

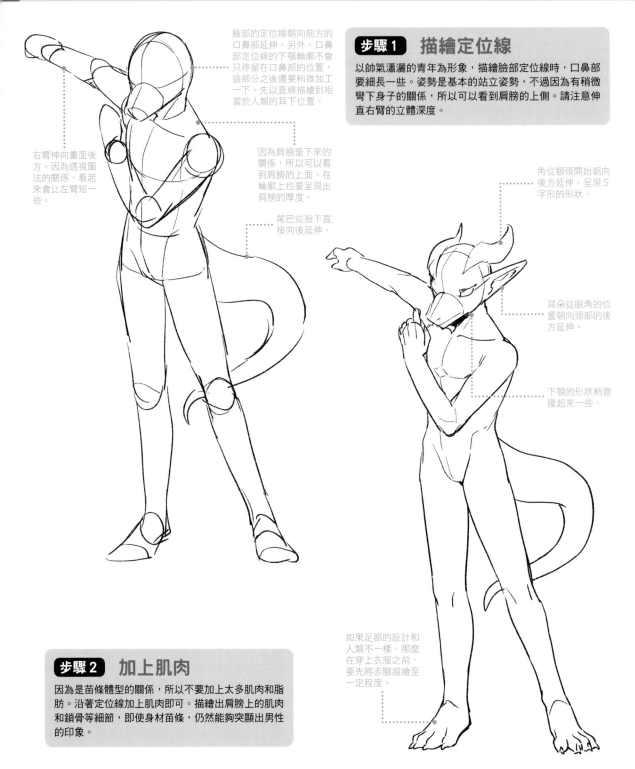

臉部的定位線朝向前方的口鼻部延伸。另外，口鼻部定位線的下顎輪廓不會只停留在口鼻部的位置，這部分之後還要稍微加工一下。先以直線描繪到相當於人類的耳下位置。

右臂伸向畫面後方。因為透視圖法的關係，看起來會比左臂短一些。

因為肩膀垂下來的關係，所以可以看到肩膀的上面。在輪廓上也要呈現出肩膀的厚度。

尾巴從股下直接向後延伸。

步驟 1　描繪定位線

以帥氣瀟灑的青年為形象，描繪臉部定位線時，口鼻部要細長一些。姿勢是基本的站立姿勢，不過因為有稍微彎下身子的關係，所以可以看到肩膀的上側。請注意伸直右臂的立體深度。

角從額頭開始朝向後方延伸。呈現S字形的形狀。

耳朵從眼角的位置朝向頭部的後方延伸。

下顎的形狀稍微隆起來一些。

如果足部的設計和人類不一樣，那麼在穿上衣服之前，要先將赤腳描繪至一定程度。

步驟 2　加上肌肉

因為是苗條體型的關係，所以不要加上太多肌肉和脂肪。沿著定位線加上肌肉即可。描繪出肩膀上的肌肉和鎖骨等細節，即使身材苗條，仍然能夠突顯出男性的印象。

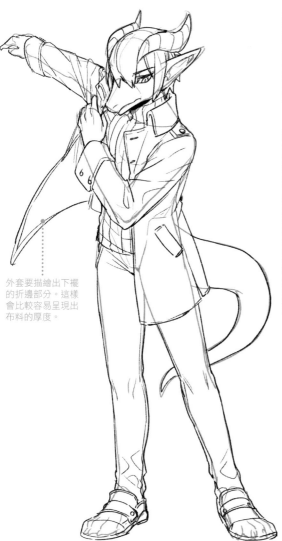

外套要描繪出下襬的折邊部分。這樣會比較容易呈現出布料的厚度。

步驟3　描繪草圖細節

描繪內搭衣物、外套、褲子。內搭衣物如果選擇了羅紋編織布料等柔軟的素材，就不會顯得太過冷酷，而會給人身材苗條而且個性柔和的印象。要意識到大衣的布料較為厚實，將布料擠壓時的皺褶描繪得較大一些。

🐾 point

@

ⓑ

ⓒ

尾巴開孔的設計

描繪擁有較粗尾巴的角色時，如何設計衣服的尾巴開孔也是樂趣之一。在尾巴上部裝上別扣的@，用緞帶繫緊的ⓑ，或是用皮帶固定好的ⓒ等等。思考一下自己喜歡的設計吧。

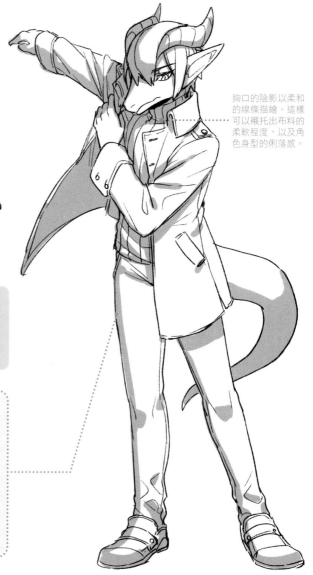

胸口的陰影以柔和的線條描繪。這樣可以襯托出布料的柔軟程度，以及角色身型的俐落感。

步驟4　修飾完成

加上陰影，完成整體的修飾。頭上的角沿著輪廓加上陰影，可以強調出角的曲線和立體感。透過陰影的輪廓也能表現出身體的軟硬。

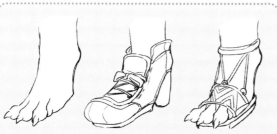

鞋子的設計要以角色的足部形狀為基礎。而且如果能和尾巴開孔方式一起設計的話，可以更容易表現出角色的個性。

龍人（中年）

pose 🐾 脫衣服 ───────────────── **illustrator** ◆ ひつじロボ

即使同樣是龍人，因為年齡、種族、設計原型的動物、以及想要表現的概念不同，也會有各式各樣的設計變化。在這裡要描繪的是一個體型肌肉發達、強而有力，而且年紀成熟的中年龍人的動作姿勢。

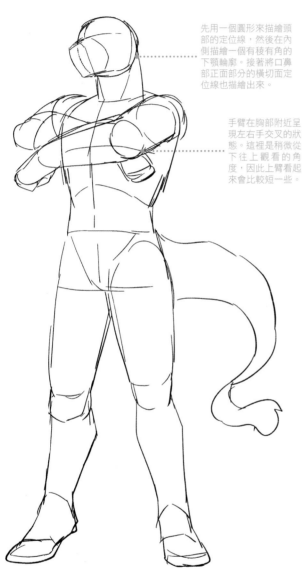

先用一個圓形來描繪頭部的定位線，然後在內側描繪一個有稜有角的下顎輪廓。接著將口鼻部正面部分的橫切面定位線也描繪出來。

手臂在胸部附近呈現左右手交叉的狀態。這裡是稍微從下往上觀看的角度，因此上臂看起來會比較短一些。

步驟1　描繪定位線

以雙足飛龍「Wyvern」的龍人為設計意象，將定位線描繪出來。口鼻部要大一點，在定位線的階段就要描繪出結實的下顎形狀。並且將上半身描繪成頸部較粗，肩膀寬闊，呈現出魁梧健壯的形象。

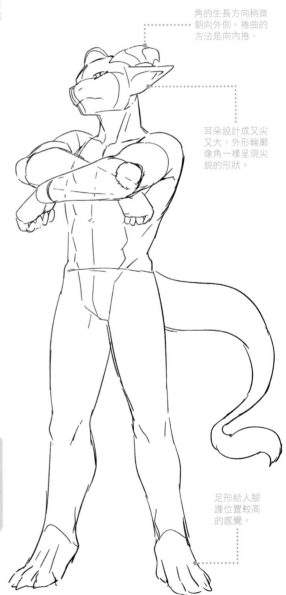

角的生長方向稍微朝向外側。捲曲的方法是向內捲。

耳朵設計成又尖又大。外形輪廓像角一樣呈現尖銳的形狀。

步驟2　加上肌肉

這是會露出腹肌的姿勢。將腹肌的六塊肌和外斜肌等細節描繪出來。至於耳朵的有無，則根據畫風不同而會有所變化。利用角、鱗片、耳朵等特徵，來讓頭部的輪廓呈現帶有尖刺的形狀，這些都是可以有效表達出符合龍人形象的重點部位。

足形給人腳踵位置較高的感覺。

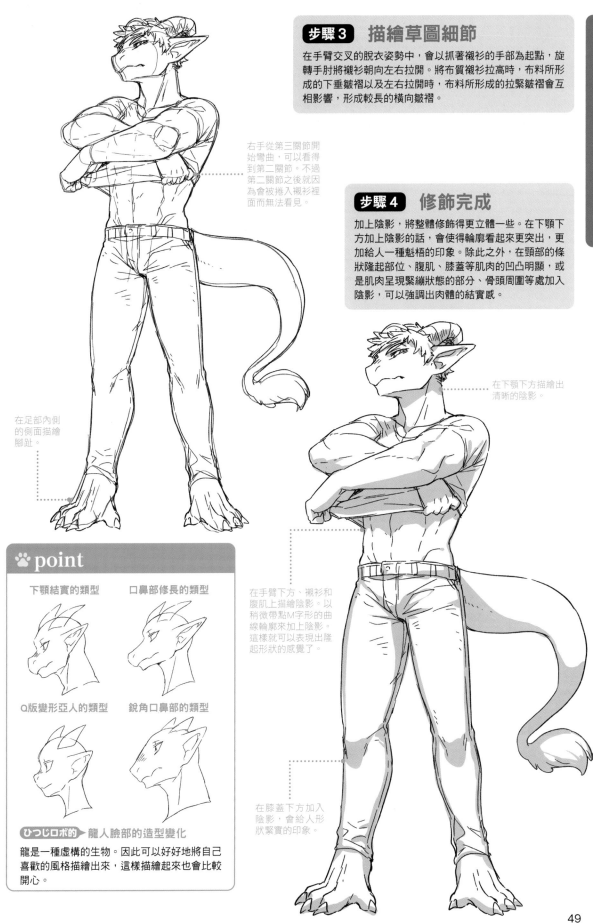

步驟 3 描繪草圖細節

在手臂交叉的脫衣姿勢中，會以抓著襯衫的手部為起點，旋轉手肘將襯衫朝向左右拉開。將布質襯衫拉高時，布料所形成的下垂皺褶以及左右拉開時，布料所形成的拉緊皺褶會互相影響，形成較長的橫向皺褶。

右手從第三關節開始彎曲，可以看得到第二關節。不過第二關節之後就會因為會被捲入襯衫裡面而無法看見。

步驟 4 修飾完成

加上陰影，將整體修飾得更立體一些。在下顎下方加上陰影的話，會使得輪廓看起來更突出，更加給人一種魁梧的印象。除此之外，在頸部的條狀隆起部位、腹肌、膝蓋等肌肉的凹凸明顯，或是肌肉呈現緊繃狀態的部分、骨頭周圍等處加入陰影，可以強調出肉體的結實感。

在足部內側的側面描繪腳趾。

在下顎下方描繪出清晰的陰影。

在手臂下方、襯衫和腹肌上描繪陰影。以稍微帶點M字形的曲線輪廓來加上陰影。這樣就可以表現出隆起形狀的感覺了。

在膝蓋下方加入陰影，會給人形狀緊實的印象。

🐾 point

下顎結實的類型　　　口鼻部修長的類型

Q版變形亞人的類型　　銳角口鼻部的類型

ひつじロボ的 ▶ 龍人臉部的造型變化

龍是一種虛構的生物。因此可以好好地將自己喜歡的風格描繪出來，這樣描繪起來也會比較開心。

海豚

pose 🐾 奔跑　　　　　　　　　　　　　　　　　　illustrator ◆ マダカン

海豚獸人的特徵是光滑的肌膚質感。海洋型獸人的設計，在每位作家的筆下都會有很大的風格變化。這裡是以少女型獸人作為其中一例來介紹。

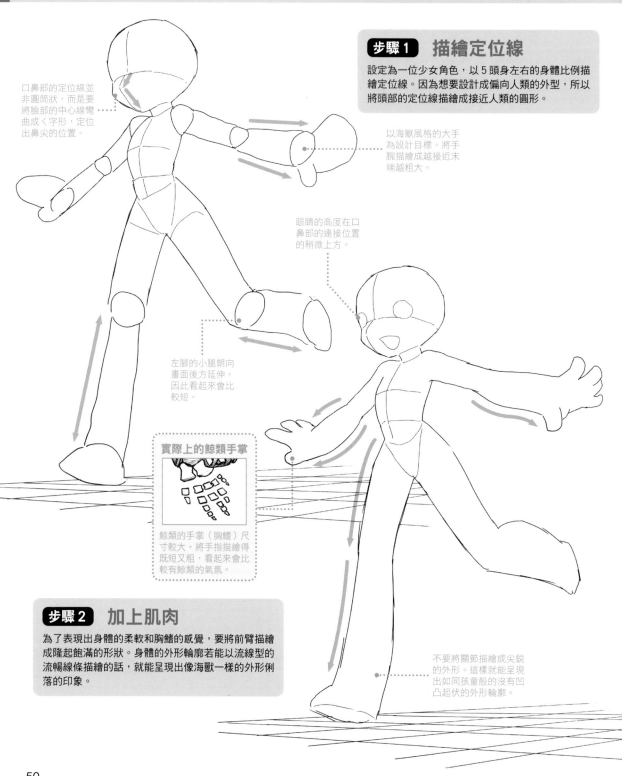

口鼻部的定位線並非圓筒狀，而是要將臉部的中心線彎曲成く字形，定位出鼻尖的位置。

步驟1　描繪定位線

設定為一位少女角色，以5頭身左右的身體比例描繪定位線。因為想要設計成偏向人類的外型，所以將頭部的定位線描繪成接近人類的圓形。

以海獸風格的大手為設計目標。將手腕描繪成越接近末端越粗大。

眼睛的高度在口鼻部的連接位置的稍微上方。

左腳的小腿朝向畫面後方延伸。因此看起來會比較短。

實際上的鯨類手掌

鯨類的手掌（胸鰭）尺寸較大。將手指描繪得既短又粗，看起來會比較有鯨類的氣氛。

步驟2　加上肌肉

為了表現出身體的柔軟和胸鰭的感覺，要將前臂描繪成隆起飽滿的形狀。身體的外形輪廓若能以流線型的流暢線條描繪的話，就能呈現出像海獸一樣的外形俐落的印象。

不要將關節描繪成尖銳的外形。這樣就能呈現出如同孩童般的沒有凹凸起伏的外形輪廓。

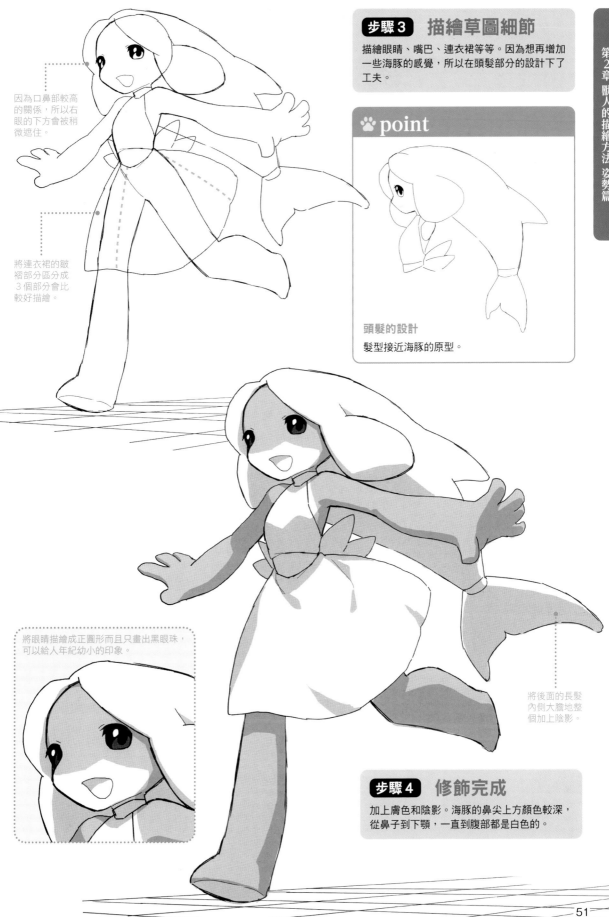

步驟3 描繪草圖細節

描繪眼睛、嘴巴、連衣裙等等。因為想再增加一些海豚的感覺,所以在頭髮部分的設計下了工夫。

因為口鼻部較高的關係,所以右眼的下方會被稍微遮住。

將連衣裙的皺褶部分區分成3個部分會比較好描繪。

🐾 point

頭髮的設計
髮型接近海豚的原型。

將眼睛描繪成正圓形而且只畫出黑眼珠,可以給人年紀幼小的印象。

將後面的長髮內側大膽地整個加上陰影。

步驟4 修飾完成

加上膚色和陰影。海豚的鼻尖上方顏色較深,從鼻子到下顎,一直到腹部都是白色的。

大白鯊

寫實擬真　肌肉發達　♂獸人

pose 🐾 搔頭姿勢 ——————————————— **illustrator** ♦ マダカン

以隨性的站姿為主題的大白鯊獸人。從錯開正面的角度來描繪角色時，姿勢的難易度會一下子提升許多。8片魚鰭的呈現方式也是重點之一。

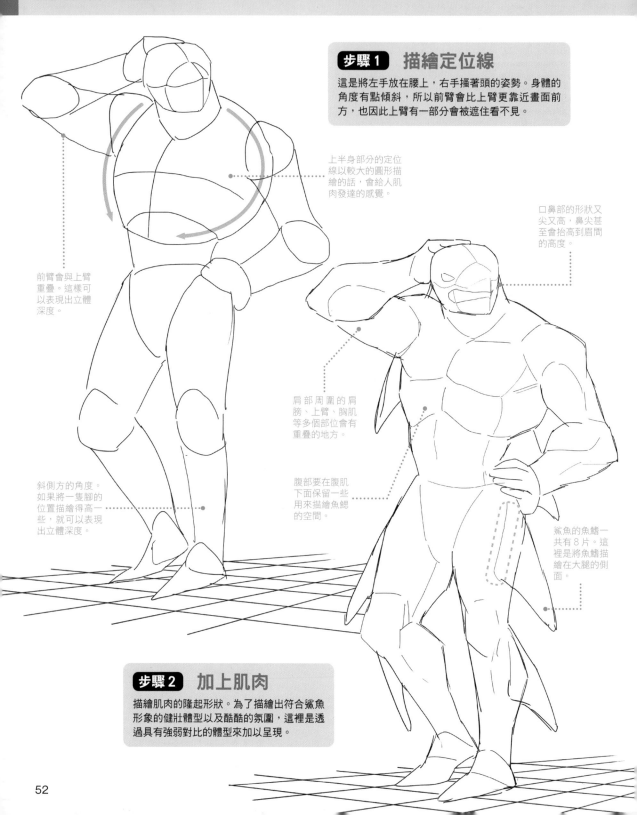

步驟1　描繪定位線

這是將左手放在腰上，右手搔著頭的姿勢。身體的角度有點傾斜，所以前臂會比上臂更靠近畫面前方，也因此上臂有一部分會被遮住看不見。

上半身部分的定位線以較大的圓形描繪的話，會給人肌肉發達的感覺。

口鼻部的形狀又尖又高，鼻尖甚至會抬高到眉間的高度。

前臂會與上臂重疊。這樣可以表現出立體深度。

肩部周圍的肩膀、上臂、胸肌等多個部位會有重疊的地方。

斜側方的角度。如果將一隻腳的位置描繪得高一些，就可以表現出立體深度。

腹部要在腹肌下面保留一些用來描繪魚鰓的空間。

鯊魚的魚鰭一共有8片。這裡是將魚鰭描繪在大腿的側面。

步驟2　加上肌肉

描繪肌肉的隆起形狀。為了描繪出符合鯊魚形象的健壯體型以及酷酷的氛圍，這裡是透過具有強弱對比的體型來加以呈現。

用薄布料的襯衫來
強調肌肉。

步驟3　**描繪草圖細節**

因為身體上有鰭的關係，所以在服裝設計上要多下一番心思。這裡將褲子的側面開一道很大的口，以便露出魚鰭。襯衫也為了不影響到背鰭，將領口設計成較大的敞開形狀。

🐾 **造型變化**

右圖是不需要去在意背鰭位置的上半身裸體的泳衣造型。身上戴著鯊魚牙齒項鍊，立即就能給人一種時尚的印象。

用海灘褲的開衩來讓魚鰭露出來。

正如同「大白鯊」的名字一樣，臉頰是白色的。顏色的分界線正好是在鼻尖的位置。

步驟4　**修飾完成**

大白鯊從臉部到尾巴，整個腹部都是白色的。臉部、頸部、手臂等交界處則都要塗上灰色。

本來腹部那側才是白色的。不過這裡為了追求設計性，將白色部分設計在小腿肚的背面那側。

側鰭部分的表面是灰色的。

背鰭的部分，如果大膽地設計出衣服的開口會更有生活感。

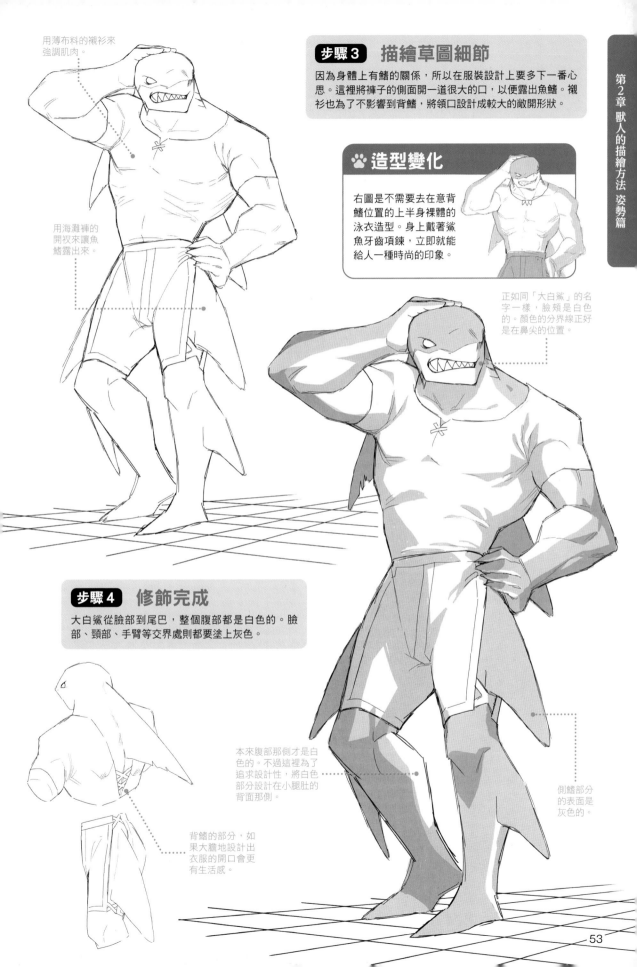

虎鯨

pose 🐾 **走路姿勢** ———————————————— **illustrator** ◆ マダカン

虎鯨據說是全長可達6-8公尺的海洋哺乳動物。這裡設計成簡單的走路姿勢，描繪出肌肉發達且較為巨大的體型。

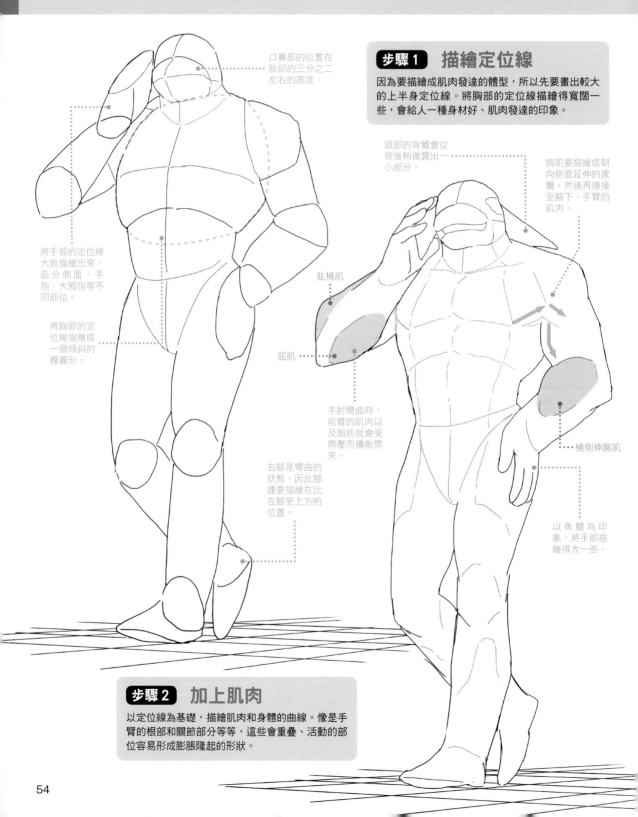

口鼻部的位置在臉部的三分之二左右的高度。

將手部的定位線大致描繪出來，區分側面、手指、大拇指等不同部位。

將胸部的定位線描繪成一個傾斜的橢圓形。

步驟1　描繪定位線

因為要描繪成肌肉發達的體型，所以要先畫出較大的上半身定位線。將胸部的定位線描繪得寬闊一些，會給人一種身材好、肌肉發達的印象。

頭部的背鰭會從背後稍微露出一小部分。

胸肌要描繪成朝向側面延伸的感覺。然後再連接至腋下、手臂的肌肉。

肱橈肌

屈肌

手肘彎曲時，前臂的肌肉以及脂肪就會受擠壓而擴散開來。

右腳是彎曲的狀態，因此腳跟要描繪在比左腳更上方的位置。

橈側伸腕肌

以魚鰭為印象，將手部描繪得大一些。

步驟2　加上肌肉

以定位線為基礎，描繪肌肉和身體的曲線。像是手臂的根部和關節部分等等，這些會重疊、活動的部位容易形成膨脹隆起的形狀。

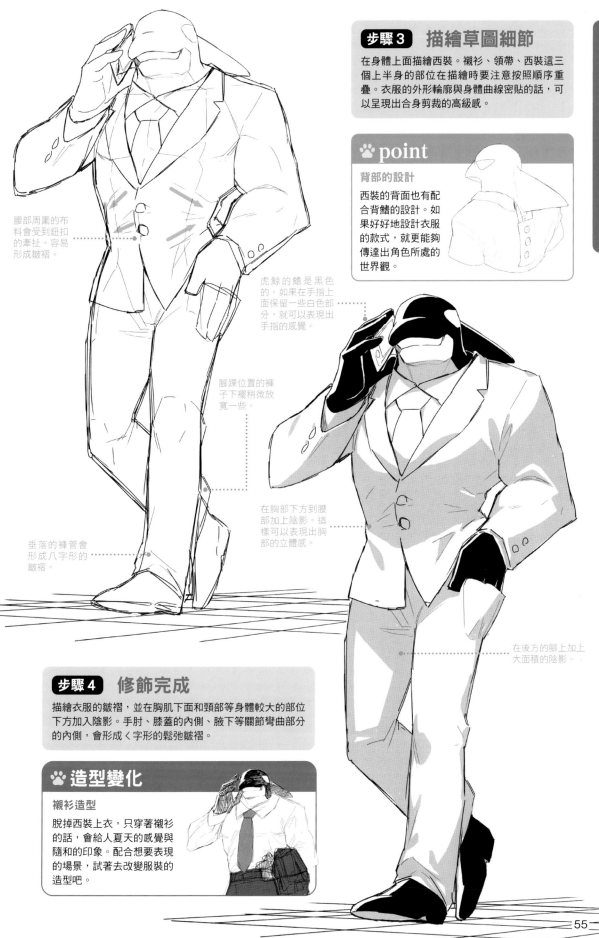

步驟3 描繪草圖細節

在身體上面描繪西裝。襯衫、領帶、西裝這三個上半身的部位在描繪時要注意按照順序重疊。衣服的外形輪廓與身體曲線密貼的話,可以呈現出合身剪裁的高級感。

🐾 point

背部的設計

西裝的背面也有配合背鰭的設計。如果好好地設計衣服的款式,就更能夠傳達出角色所處的世界觀。

腰部周圍的布料會受到鈕扣的牽扯。容易形成皺褶。

虎鯨的鰭是黑色的。如果在手指上面保留一些白色部分,就可以表現出手指的感覺。

腳踝位置的褲子下襬稍微放寬一些。

在胸部下方到腰部加上陰影。這樣可以表現出胸部的立體感。

垂落的褲管會形成八字形的皺褶。

在後方的腳上加上大面積的陰影。

步驟4 修飾完成

描繪衣服的皺褶,並在胸肌下面和頸部等身體較大的部位下方加入陰影。手肘、膝蓋的內側、腋下等關節彎曲部分的內側,會形成く字形的鬆弛皺褶。

🐾 造型變化

襯衫造型

脫掉西裝上衣,只穿著襯衫的話,會給人夏天的感覺與隨和的印象。配合想要表現的場景,試著去改變服裝的造型吧。

美洲鱷

pose ☙ 坐在椅子上　　　　　　　　　　　　　　　　　illustrator ◆ マダカン

這是穩穩地坐在椅子上，體格健壯的美洲鱷獸人。一邊注意坐姿和尾巴形狀之間的關係，一邊確認放在扶手和膝蓋上的手臂，與翹著交叉的腳之間的前後關係。

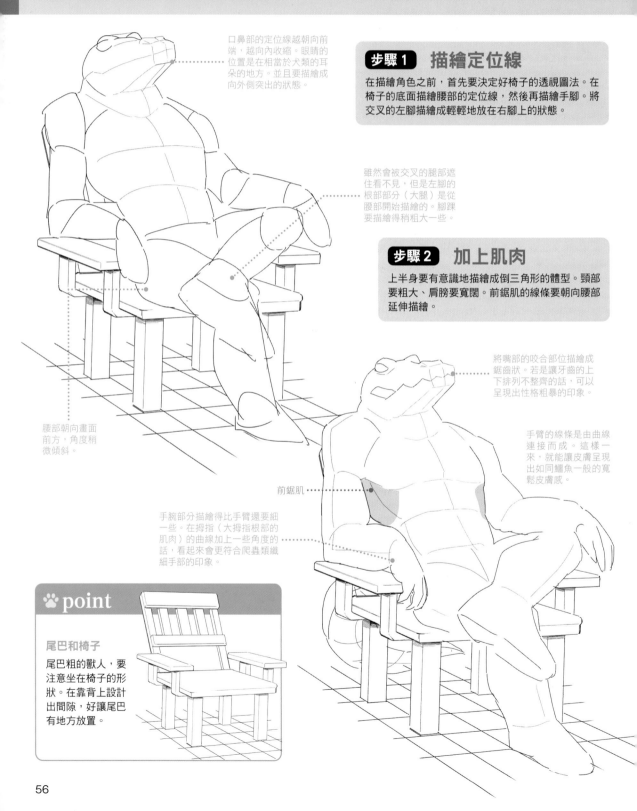

口鼻部的定位線越朝向前端，越向內收縮。眼睛的位置是在相當於犬類的耳朵的地方。並且要描繪成向外側突出的狀態。

雖然會被交叉的腿部遮住看不見，但是左腳的根部部分（大腿）是從腰部開始描繪的。腳踝要描繪得稍粗大一些。

腰部朝向畫面前方，角度稍微傾斜。

步驟 1　描繪定位線

在描繪角色之前，首先要決定好椅子的透視圖法。在椅子的底面描繪腰部的定位線，然後再描繪手腳。將交叉的左腳描繪成輕輕地放在右腳上的狀態。

步驟 2　加上肌肉

上半身要有意識地描繪成倒三角形的體型。頸部要粗大、肩膀要寬闊。前鋸肌的線條要朝向腰部延伸描繪。

將嘴部的咬合部位描繪成鋸齒狀。若是讓牙齒的上下排列不整齊的話，可以呈現出性格粗暴的印象。

手臂的線條是由曲線連接而成。這樣一來，就能讓皮膚呈現出如同鱷魚一般的寬鬆皮膚感。

前鋸肌

手腕部分描繪得比手臂還要細一些。在拇指（大拇指根部的肌肉）的曲線加上一些角度的話，看起來會更符合爬蟲類纖細手部的印象。

☙ point

尾巴和椅子

尾巴粗的獸人，要注意坐在椅子的形狀。在靠背上設計出間隙，好讓尾巴有地方放置。

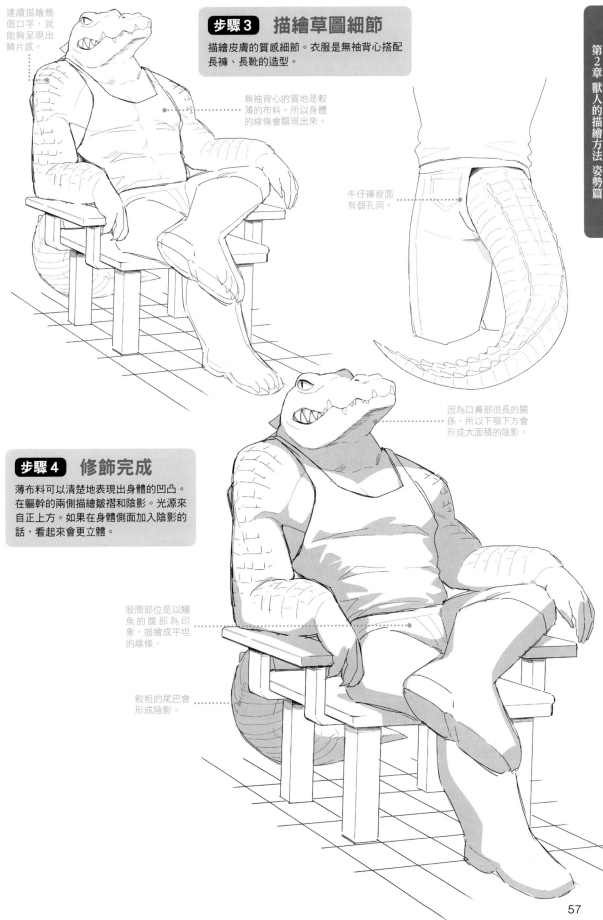

連續描繪幾
個口字，就
能夠呈現出
鱗片感。

步驟3　描繪草圖細節

描繪皮膚的質感細節。衣服是無袖背心搭配
長褲、長靴的造型。

無袖背心的質地是較
薄的布料。所以身體
的線條會顯現出來。

牛仔褲背面
有個孔洞。

步驟4　修飾完成

薄布料可以清楚地表現出身體的凹凸。
在軀幹的兩側描繪皺褶和陰影。光源來
自正上方。如果在身體側面加入陰影的
話，看起來會更立體。

因為口鼻部很長的關
係，所以下顎下方會
形成大面積的陰影。

股間部位是以鱷
魚的腹部為印
象，描繪成平坦
的線條。

較粗的尾巴會
形成陰影。

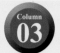

臉部的分別描繪

與人類的差異程度、世界觀的不同以及口鼻部形狀帶來的不同印象等等。獸人的相貌會因為組合的方式不同以及整體畫風的方向不同而有各式各樣的變化。

動物與人類的差異

從側面觀察時，大部分動物的臉型都是比較寬的。除了貓類的相貌和人類比較接近之外，即使是猴子(本書未收錄範例)，下顎也比人類發達，而且還有與人類頭部形狀不同的突出骨骼。反過來說「其實只有人類才是『長相奇怪』的動物」也不為過。

頭長與頭寬

相對於人類的頭部屬於頭長型，大部分的動物頭部都是頭寬型。即使是口鼻部較短，眼睛也位於正面的貓類來説，與人類相較之下，額頭和下顎比較小，而頸部則比較粗。也就是說透過額頭、下顎、頸部的長度可以用來調整獸化的程度。

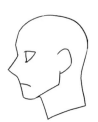

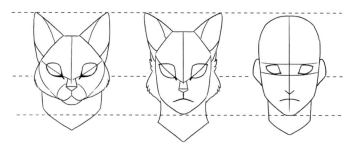

輪廓和眼睛的角度

由正面觀察時，相較於人類的頭部帶著圓潤的感覺，貓類的臉部輪廓是呈現接近菱形的形狀。此外，貓的眼睛看起來雖然是在正面，但其實是以些微的角度朝向左右外側。而人類的眼睛則是幾乎生長在正面。

世界觀的不同

獸人的相貌除了種族和體型產生的不同之外，也會因為世界觀的不同而有所變化。雖然描繪獸人相貌的筆觸畫風非常多，不過這裡要為各位介紹幾個本書中收錄的範例。

寫實擬真

以實際的獸眼和頸部為基礎的寫實擬真類型。

漫畫風格

頸部較細、人的眼睛、頭髮造型等等，這是以獸的容貌為基礎，加入人類元素來搭配，如漫畫作品中的角色類型。

粗大口鼻部

這是以較臉寬的臉型為基礎，而且口鼻部較粗大的臉型。可以給人樸實寡言的印象，或是沉著穩重的印象。

人臉

不去大幅改動口鼻部及臉部的骨骼，而是在人類的相貌基礎下，融入符合獸類特徵的表現手法。

Q版變形

特徵是像布偶一樣大大的眼睛和圓圓的臉。也有以漫畫風格為基礎，更強調年幼、可愛印象的類型。

透過口鼻部來改變年齡感

　　口鼻部的鼻梁面越長，看上去越像大人。這點對於人類來説也是一樣的。人類的鼻梁會隨著年齡成長而變得更長；與此相對，獸類則是將鼻梁面描繪得越寬，越容易表現出年齡感。

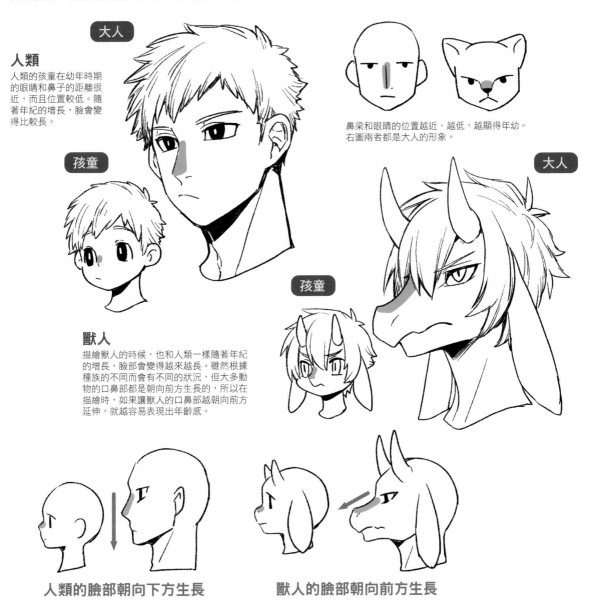

人類
人類的孩童在幼年時期的眼睛和鼻子的距離很近，而且位置較低。隨著年紀的增長，臉會變得比較長。

大人

孩童

鼻梁和眼睛的位置越近、越低，越顯得年幼。右圖兩者都是大人的形象。

大人

孩童

獸人
描繪獸人的時候，也和人類一樣隨著年紀的增長，臉部會變得越來越長。雖然根據種族的不同而會有不同的狀況，但大多動物的口鼻部都是朝向前方生長的，所以在描繪時，如果讓獸人的口鼻部越朝向前方延伸，就越容易表現出年齡感。

人類的臉部朝向下方生長

獸人的臉部朝向前方生長

透過下顎來表現魁梧的感覺
要想表現大型動物時，可以將口鼻部描繪得大一點粗一點。然後配合口鼻部將下顎描繪成形狀粗大，有稜有角，這樣就能表現出魁梧的相貌。

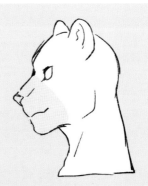

烏鴉

pose 🐾 打領帶 ──────────────────── **illustrator ◆ いとひろ**

這是寫實擬真感很強的苗條身型烏鴉獸人。乍看之下，獸類的要素似乎很強，但身體和體型幾乎都是以偏向人類的構造來描繪的。試著配合場景來調整一下插畫的設計吧。

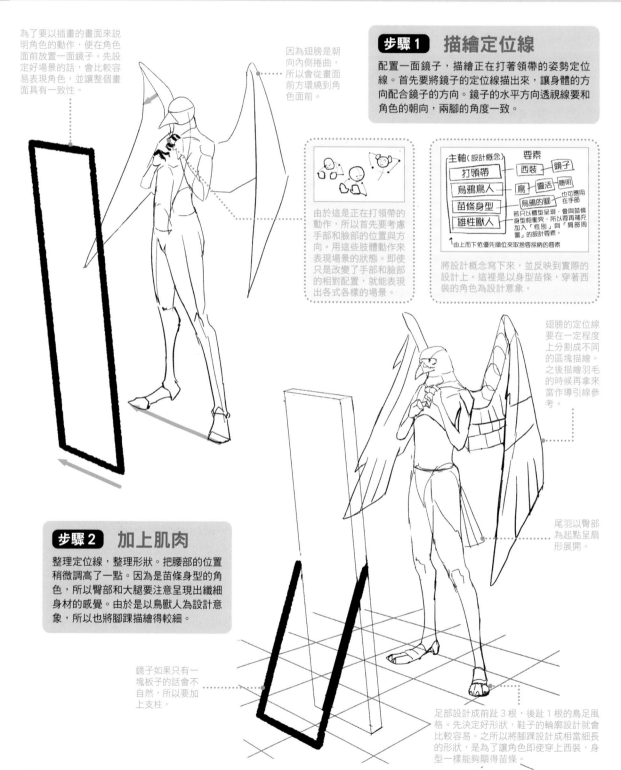

為了要以插畫的畫面來說明角色的動作，便在角色面前放置一面鏡子。先設定好場景的話，會比較容易表現角色，並讓整個畫面具有一致性。

因為翅膀是朝向內側捲曲，所以會從畫面前方環繞到角色面前。

步驟 1　描繪定位線

配置一面鏡子，描繪正在打著領帶的姿勢定位線。首先要將鏡子的定位線描出來，讓身體的方向配合鏡子的方向。鏡子的水平方向透視線要和角色的朝向，兩腳的角度一致。

由於這是正在打領帶的動作，所以首先要考慮手部和臉部的位置與方向。用這些肢體動作來表現場景的狀態。即使只是改變了手部和臉部的相對配置，就能表現出各式各樣的場景。

主軸（設計概念）　要素

打領帶　──　西裝　鏡子
烏鴉鳥人　──　鳥　靈敏　聰明
苗條身型　──　鳥鴉的腳　也可應用在手部
雄性獸人　──　若只以體型呈現，會與苗條身型相衝突，所以要再補充加入「性別」與「肩部周圍」的設計要素

↑由上而下依優先順位來取捨要採納的要素

將設計概念寫下來，並反映到實際的設計上。這裡是以身型苗條，穿著西裝的角色為設計意象。

翅膀的定位線要在一定程度上分割成不同的區塊描繪。之後描繪羽毛的時候再拿來當作導引線參考。

尾羽以臀部為起點呈扇形展開。

步驟 2　加上肌肉

整理定位線，整理形狀。把腰部的位置稍微調高了一點。因為是苗條身型的角色，所以臀部和大腿要注意呈現出纖細身材的感覺。由於是以鳥獸人為設計意象，所以也將腳踝描繪得較細。

鏡子如果只有一塊板子的話會不自然，所以要加上支柱。

足部設計成前趾 3 根，後趾 1 根的鳥足風格。先決定好形狀，鞋子的輪廓設計就會比較容易。之所以腳踝設計成相當細長的形狀，是為了讓角色即使穿上西裝，身型一樣能夠顯得苗條。

步驟3　描繪草圖細節

將草圖整體的細節描繪出來。容貌比較接近真實的鳥類。另一方面，骨骼幾乎都是以人類的形狀來描繪。取而代之的是在背部描繪翅膀，讓角色整體更接近鳥類的外形輪廓。

將西裝（上衣）掛在翅膀上，藉此表現出與人類不同的日常生活感。

在西裝褲前面加上折痕的話，可以呈現出衣物經過燙整，給人一種注重時尚的印象。

光線的照射狀態　1（明）

5　3　2　4　6（暗）

首先，因為想要突顯臉部和身體的關係，所以內側的翅膀不描繪細節，藉此減少資訊量。

配合在步驟2描繪的鳥人足型，設計鞋子。若無其事般地表現出與人類的不同之處。

步驟4　修飾完成

將光源的位置設定在右上角，並加上陰影。畫面前方的翅膀參考步驟2分割描繪的定位線，依不同部位加上陰影。相反的，內側的翅膀只要簡略地加上陰影即可。這個地方如果塗得太細的話，就無法呈現出立體深度。

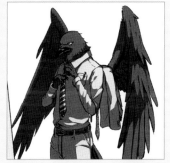

在一幅插畫中，觀看者的視線會更容易集中在資訊密度較高的地方。資訊量是指顏色數量的多寡、深淺、線條描繪量的程度等等。
在這裡的細節描繪程度，畫面前方的翅膀比較多，內側的翅膀則較少。像這樣來控制著資訊量的疏密差異。如此一來就能誘導視線集中在畫面前方的翅膀和身體上。

在步驟2把腳描繪得很細。而且讓西裝配合腳的形狀。如果能配合折痕加入陰影的話，可以更強調出身型苗條，而且穿著時尚的印象。

遊隼

pose 🐾 站著讀報 ━━━━━━━━━━━━ **illustrator** ◆ いとひろ

遊隼是一種在鷹獵中也會使用到的小型猛禽類。特徵是能夠在空中快速飛行。因此在這裡把那樣的特徵設計成飛行員的形象。

首先，以簡單的四角形來抓出用來倚靠身體的架子位置和高度。

將尾羽的定位線描繪成像是一張垂下來的短箋。

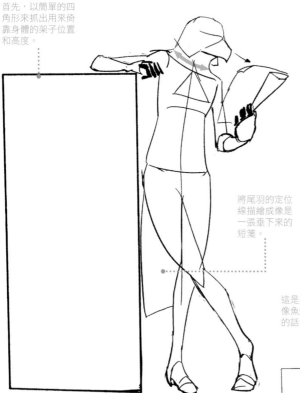

步驟1　描繪定位線

因為是寫實擬真風格的獸人，所以會把頸部定位線描繪得粗一些。由於是小型猛禽類的關係，所以肩寬要描繪得比較窄。鳥類的特徵是基本上眼球不易活動，所以在這個時候是將臉部描繪成正面朝向報紙的狀態。

將設計概念寫下來，並反映到實際的設計上。從遊隼的特性聯想到飛行員，並在身旁配置了一個整備作業用的工具架。

這是在前臂長出翅膀的設計。像魚鰭一樣，先描繪上定位線的話，會比較容易理解外形。

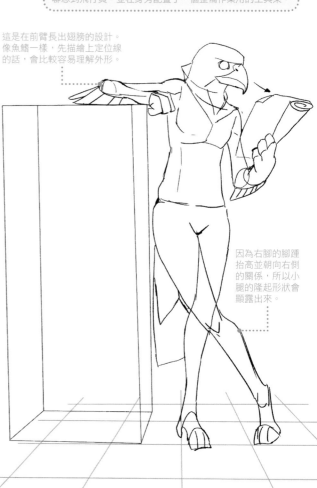

因為右腳的腳踵抬高並朝向右側的關係，所以小腿的隆起形狀會顯露出來。

步驟2　加上肌肉

這次是設計成翼腕類型。外形輪廓與行動模式相當接近人類。在身體加上肌肉的同時，也在眼睛和手部等加入部分的獸人要素，調整獸人形象的程度。

🐾 point

男性的外形輪廓表現

身材既要符合雄性獸人印象，又必須表現出角色本身的苗條體型。這裡試著運用了胸前的蓬鬆羽毛以及手臂上的羽毛，讓外形輪廓看起來更有男子氣概。

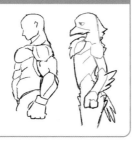

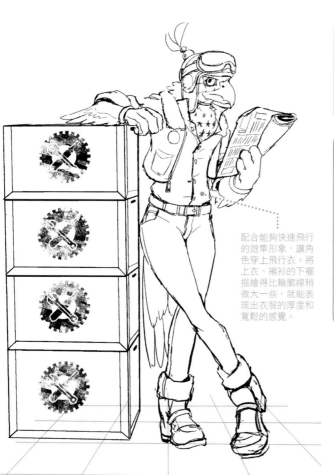

步驟3　描繪草圖細節

將衣服和臉部的細節描繪在草圖上。角色的上半身穿著飛行夾克，頭上戴著護目鏡飛行帽，表現出符合飛行員的形象。因為想要讓前臂的羽毛顯露出來，所以將上衣的袖子設計得短一些。

配合能夠快速飛行的遊隼形象，讓角色穿上飛行衣。將上衣、襯衫的下襬描繪得比輪廓線稍微大一些，就能表現出衣服的厚度和寬鬆的感覺。

🐾 point

飛行帽的設計

設計獸人用的飛行帽。將實際上鷹匠在飼養遊隼時戴上的遮眼頭套融入設計。並且還結合了飛行員的飛行帽和護目鏡來組合搭配。

步驟4　修飾完成

將光源設定在左上角，並描繪陰影和細節。箱子、報紙、尾羽等平面的物體上要加上大面積的影子。原本草圖的報紙文章是直向排列的，但這裡為了營造氣氛，所以改成了英文報紙風格的橫式書寫。

一直到步驟3為止，黑眼珠都還是描繪得比較小。在修飾完成階段才將黑眼珠調整得大一些。黑眼珠小的話，比較偏向人類的眼睛；調整得大一點，看起來會更符合遊隼的相貌。如果有好幾種不同的設計候補的時候，實際上每種都試一下比較好。

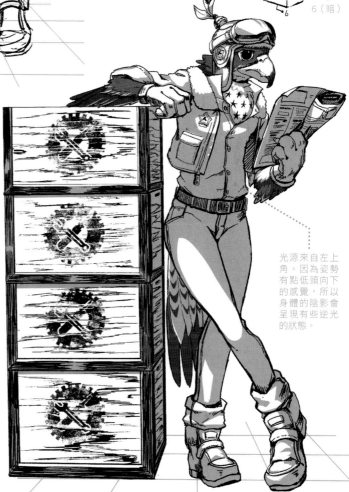

光源來自左上角。因為姿勢有點低頭向下的感覺，所以身體的陰影會呈現有些逆光的狀態。

和龍

pose 🐾 浮在空中 ──────────── illustrator ◆ いとひろ

東方龍、西方龍、龍人都是幻想中的生物。依據作為設計基礎的動物形象，以及想要表現的設計概念不同，會對角色的設計產生很大的變化。在開始描繪之前，請先將想要呈現的設計要點整理一下吧。

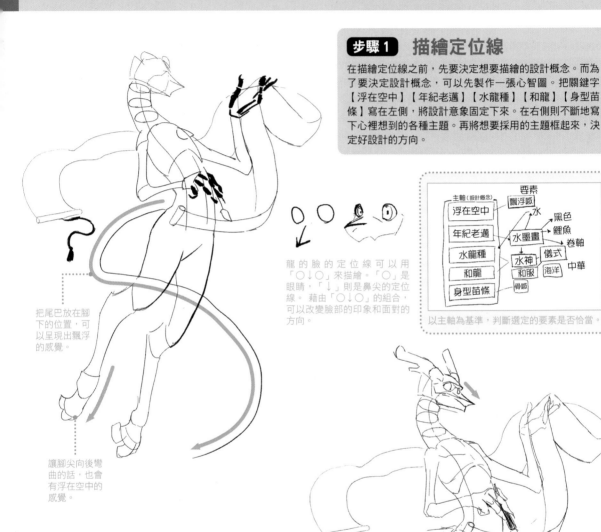

步驟1　描繪定位線

在描繪定位線之前，先要決定想要描繪的設計概念。而為了要決定設計概念，可以先製作一張心智圖。把關鍵字【浮在空中】【年紀老邁】【水龍種】【和龍】【身型苗條】寫在左側，將設計意象固定下來。在右側則不斷地寫下心裡想到的各種主題。再將想要採用的主題框起來，決定好設計的方向。

龍的臉的定位線可以用「○↓○」來描繪。「○」是眼睛，「↓」則是鼻尖的定位線。藉由「○↓○」的組合，可以改變臉部的印象和面對的方向。

以主軸為基準，判斷選定的要素是否恰當。

把尾巴放在腳下的位置，可以呈現出飄浮的感覺。

讓腳尖向後彎曲的話，也會有浮在空中的感覺。

步驟2　加上肌肉

接下來要補強定位線，並且加上肌肉。身型苗條的和龍，描繪時需要去意識到身體的細長體態。將眼睛的位置、臉部的形狀，以及手腳細節也都描繪出來。

在尾巴上加上環切剖面的導引定位線。這樣會比較容易掌握圓筒狀物體的彎曲方式和立體感。

卷軸要配合紙張飄動方向。用平滑的曲線仔細地描繪彎曲角度。

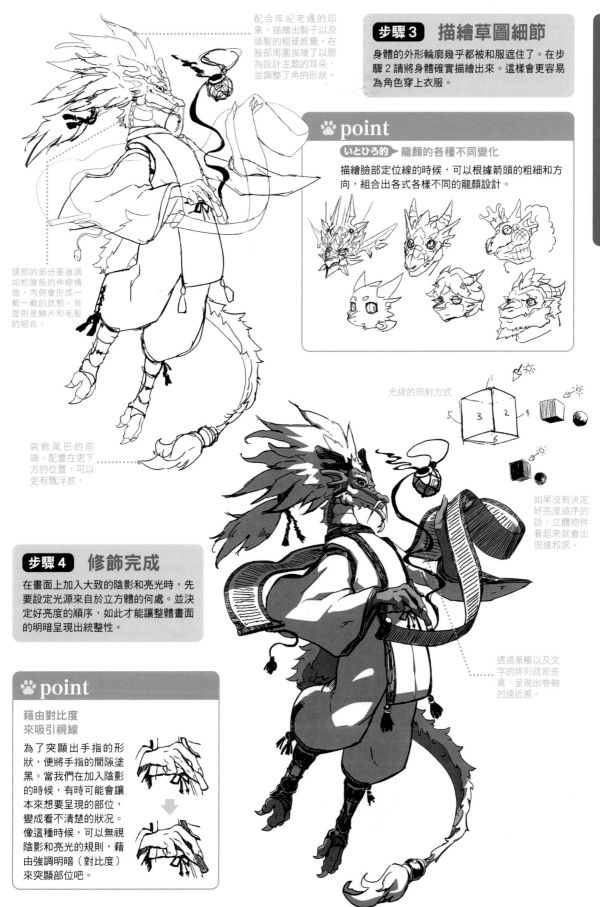

配合年紀老邁的印象，描繪出鬍子以及頭髮的粗硬感覺。在臉部周圍描繪了以腮為設計主題的耳朵，並調整了角的形狀。

步驟3　描繪草圖細節

身體的外形輪廓幾乎都被和服遮住了。在步驟2請將身體確實描繪出來。這樣會更容易為角色穿上衣服。

🐾 point

いとひろ的 ▶ 龍顏的各種不同變化

描繪臉部定位線的時候，可以根據箭頭的粗細和方向，組合出各式各樣不同的龍顏設計。

頭部的部分要強調如蛇腹般的伸縮構造，內側會形成一截一截的狀態。背面則是鱗片和毛髮的組合。

光線的照射方式

裝飾尾巴的前端。配置在更下方的位置，可以更有飄浮感。

如果沒有決定好亮度順序的話，立體物件看起來就會出現違和感。

步驟4　修飾完成

在畫面上加入大致的陰影和亮光時，先要設定光源來自於立方體的何處。並決定好亮度的順序，如此才能讓整體畫面的明暗呈現出統整性。

透過筆觸以及文字的排列疏密差異，呈現出卷軸的遠近感。

🐾 point

藉由對比度來吸引視線

為了突顯出手指的形狀，便將手指的間隙塗黑。當我們在加入陰影的時候，有時可能會讓本來想要呈現的部位，變成看不清楚的狀況。像這種時候，可以無視陰影和亮光的規則，藉由強調明暗（對比度）來突顯部位吧。

獸龍

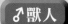

中年　寫實擬真　苗條　♂獸人

pose 🐾 單膝跪地 ———————————————————— **illustrator ◆ いとひろ**

獸龍與其他全身鱗片的龍種不同,身上長有蓬鬆的毛髮。這裡是單膝跪地的拔刀姿勢。請試著去確認一下畫面資訊量的疏密感,以及畫面整體的流動感。

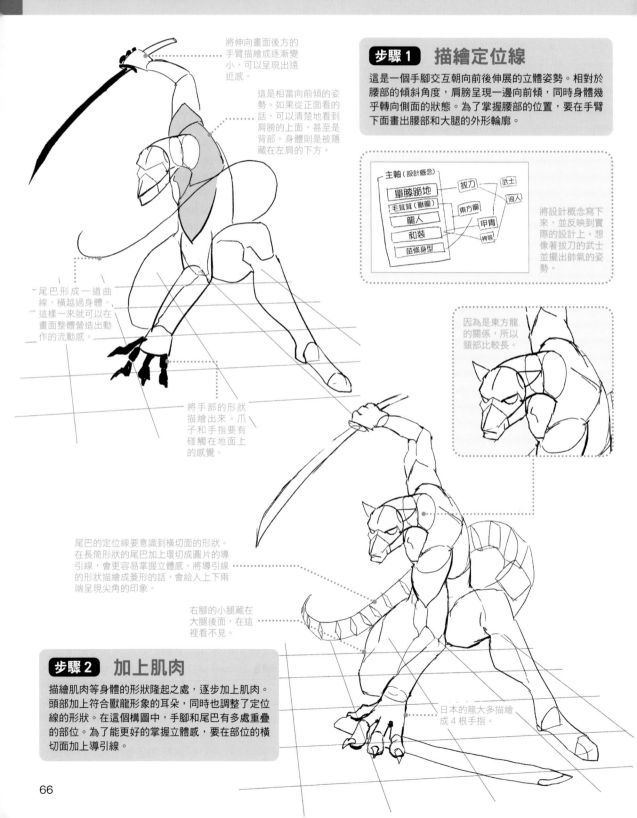

將伸向畫面後方的手臂描繪成逐漸變小,可以呈現出遠近感。

這是相當向前傾的姿勢。如果從正面看的話,可以清楚地看到肩膀的上面,甚至是背部。身體則是被隱藏在左肩的下方。

尾巴形成一道曲線,橫越過身體。這樣一來就可以在畫面整體營造出動作的流動感。

將手部的形狀描繪出來。爪子和手指要有碰觸在地面上的感覺。

尾巴的定位線要意識到橫切面的形狀。在長筒形狀的尾巴加上環切成圓片的導引線,會更容易掌握立體感。將導引線的形狀描繪成菱形的話,會給人上下兩端呈現尖角的印象。

右腳的小腿藏在大腿後面,在這裡看不見。

步驟1　描繪定位線

這是一個手腳交互朝向前後伸展的立體姿勢。相對於腰部的傾斜角度,肩膀呈現一邊向前傾,同時身體幾乎轉向側面的狀態。為了掌握腰部的位置,要在手臂下面畫出腰部和大腿的外形輪廓。

主軸(設計概念)

單膝跪地	拔刀	武士
毛茸茸(獸龍)	東方龍	浪人
龍人	甲冑	
和裝	袴裝	
苗條身型		

將設計概念寫下來,並反映到實際的設計上。想像著拔刀的武士並擺出帥氣的姿勢。

因為是東方龍的關係,所以頸部比較長。

步驟2　加上肌肉

描繪肌肉等身體的形狀隆起之處,逐步加上肌肉。頭部加上符合獸龍形象的耳朵,同時也調整了定位線的形狀。在這個構圖中,手腳和尾巴有多處重疊的部位。為了能更好的掌握立體感,要在部位的橫切面加上導引線。

日本的龍大多描繪成4根手指。

為了符合便於動作的形象，上半身設計成繫著衣袖束帶的造型。

步驟3 描繪草圖細節

頭角粗大、毛髮較多的角色，要先設計臉部，然後再將身體描繪出來，這樣會比較容易描繪出符合臉部形象的身體。獸龍是一種讓人感覺毛髮蓬鬆的龍種。因此要在尾巴、耳朵和下顎等部位都畫出毛束等特徵。

如果把獸人的髮型綁成辮子的話，那麼知性的辮子造型和野性的角色設計之間就會形成反差。近年來辮子髮型的獸人與龍都在逐漸普及，如果能在辮子上加上一些造型變化的話，會比較容易表現出獨創性。這次是將穿過環飾的毛髮固定在耳邊，加強了毛髮蓬鬆的印象。

1（明）
6（暗）

光源設定在稍微靠向畫面前方的右上角。

point

眼睛的設計

眼睛設計成接近人類的造型。這裡是將龍的眼睛下面的鱗片間隙描繪成如同睫毛眼線般的感覺（上圖中央）。這樣就會更有人類形象的感覺。

因為畫面前方有光源的關係，所以左臂的陰影會落在大腿上。

步驟4 修飾完成

光源設定在右上角，完成陰影和細節的修飾描繪。在畫面右側和左側改變陰影和細節的描繪密度，藉由這樣的疏密對比，可以在畫面上表現出前後的空間感。如果在心裡想像著步驟2的圓形橫切片的構造，陰影描繪起來會更容易。

pose 🐾 急速奔跑　　　　　　　　　　　　　　　　illustrator ✦ yow

黑豹指的是豹的全身黑化的個體。豹的身型同時具備了肌肉感和速度感。這裡除了這些特徵之外，再加上急速奔跑的姿勢來試著表現出躍動感。

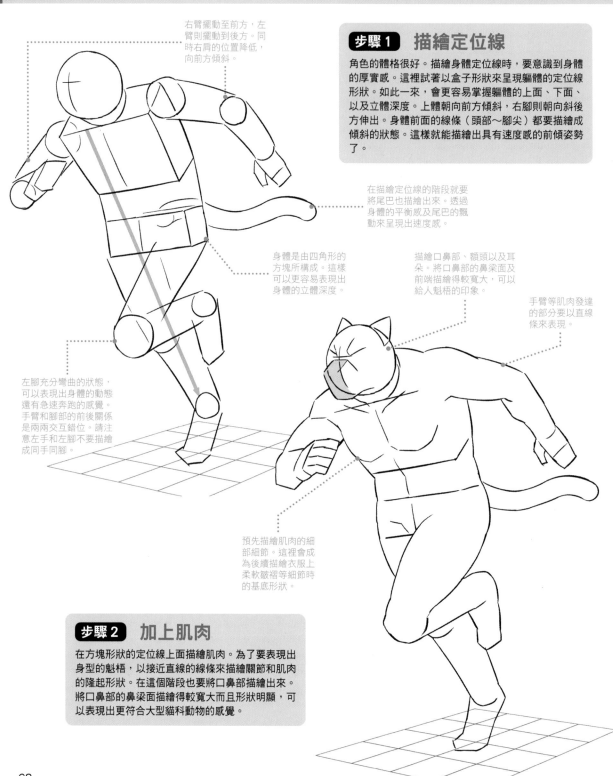

右臂擺動至前方，左臂則擺動到後方，同時右肩的位置降低，向前方傾斜。

步驟 1　描繪定位線

角色的體格很好。描繪身體定位線時，要意識到身體的厚實感。這裡試著以盒子形狀來呈現軀體的定位線形狀。如此一來，會更容易掌握軀體的上面、下面、以及立體深度。上體朝向前方傾斜，右腳則朝向斜後方伸出。身體前面的線條（頭部～腳尖）都要描繪成傾斜的狀態。這樣就能描繪出具有速度感的前傾姿勢了。

在描繪定位線的階段就要將尾巴也描繪出來。透過身體的平衡感及尾巴的飄動來呈現出速度感。

身體是由四角形的方塊所構成。這樣可以更容易表現出身體的立體深度。

描繪口鼻部、額頭以及耳朵。將口鼻部的鼻梁面及前端描繪得較寬大，可以給人魁梧的印象。

手臂等肌肉發達的部分要以直線條來表現。

左腳充分彎曲的狀態，可以表現出身體的動態還有急速奔跑的感覺。手臂和腳部的前後關係是兩兩交互錯位。請注意左手和左腳不要描繪成同手同腳。

預先描繪肌肉的細部細節。這裡會成為後續描繪衣服上柔軟皺褶等細節時的基底形狀。

步驟 2　加上肌肉

在方塊形狀的定位線上面描繪肌肉。為了要表現出身型的魁梧，以接近直線的線條來描繪關節和肌肉的隆起形狀。在這個階段也要將口鼻部描繪出來。將口鼻部的鼻梁面描繪得較寬大而且形狀明顯，可以表現出更符合大型貓科動物的感覺。

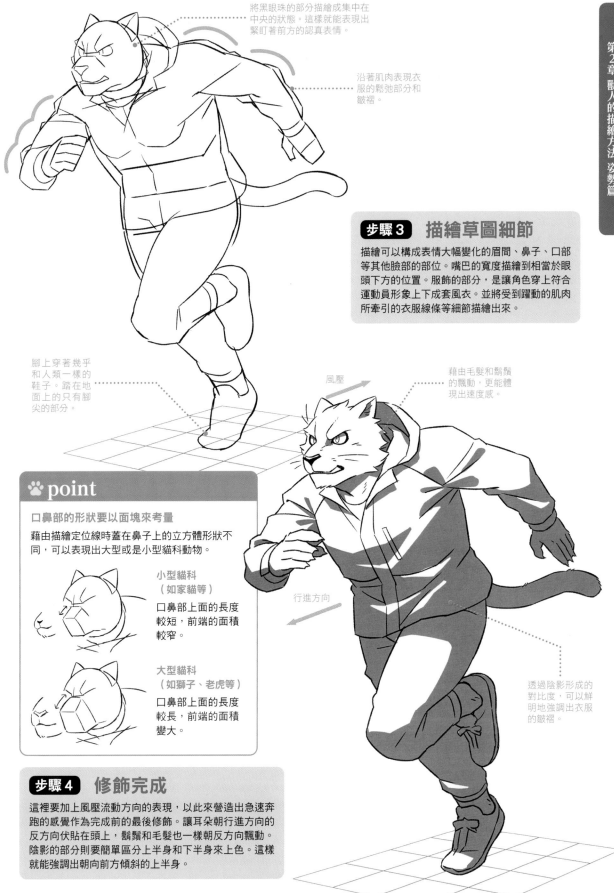

將黑眼珠的部分描繪成集中在中央的狀態。這樣就能表現出緊盯著前方的認真表情。

沿著肌肉表現衣服的鬆弛部分和皺褶。

步驟3 描繪草圖細節

描繪可以構成表情大幅變化的眉間、鼻子、口部等其他臉部的部位。嘴巴的寬度描繪到相當於眼頭下方的位置。服飾的部分，是讓角色穿上符合運動員形象上下成套風衣。並將受到躍動的肌肉所牽引的衣服線條等細節描繪出來。

腳上穿著幾乎和人類一樣的鞋子。踏在地面上的只有腳尖的部分。

風壓

藉由毛髮和鬍鬚的飄動，更能體現出速度感。

行進方向

🐾 point

口鼻部的形狀要以面塊來考量

藉由描繪定位線時蓋在鼻子上的立方體形狀不同，可以表現出大型或是小型貓科動物。

小型貓科
（如家貓等）
口鼻部上面的長度較短，前端的面積較窄。

大型貓科
（如獅子、老虎等）
口鼻部上面的長度較長，前端的面積變大。

透過陰影形成的對比度，可以鮮明地強調出衣服的皺褶。

步驟4 修飾完成

這裡要加上風壓流動方向的表現，以此來營造出急速奔跑的感覺作為完成前的最後修飾。讓耳朵朝行進方向的反方向伏貼在頭上，鬍鬚和毛髮也一樣朝反方向飄動。陰影的部分則要簡單區分上半身和下半身來上色。這樣就能強調出朝向前方傾斜的上半身。

白頭海鵰

pose 🐾 步行中 ────────────────── **illustrator** ◆ yow

白頭海鵰的特徵是巨大的翅膀、壯碩的身體以及銳利的目光。既優雅又勇猛的外形，甚至被美國指定為國鳥。
請以魁梧體型的定位線為基礎，試著描繪出符合鳥類的外形輪廓吧。

走路時肩膀線條和腰部線條的角度不同，呈現出隨性行走的姿勢。

這是翅膀長在手臂上的設計。以手臂的線條為軸心，將翅膀的定位線描繪出來。

步驟 2　加上肌肉

將頭部到頸部的輪廓，描繪成沒有內凹曲線的直線條外形。這麼一來，可以讓頭部的外形輪廓看起來更接近現實生活的鳥類，也會更有鳥人的感覺。意識到頸部與頭部大小的比例均衡，這裡要將從頸部連接到肩膀的定位線描繪得寬大一些。腳的部分如果將大腿描繪得粗一點，可以呈現出符合猛禽形象的氣氛。

🐾 point

不穿鞋子的時候

即使是設計成鳥類特有的腳部形狀，一開始也要用標準的人類腳型來描繪定位線。以從腳背開始慢慢向前延伸、擴展的感覺，來描繪出腳趾分開的狀態，這樣話會比較容易描繪。

步驟 1　描繪定位線

先畫出符合猛禽類形象的壯碩體格的定位線。身體定位線的形狀是以盒子形狀來表示，並將生長在手臂上的翅膀和尾羽的定位線也描繪出來，決定好位置及角度。可以先將翅膀和尾羽都當作是一塊布來畫出定位線。

從正面觀看時，口喙的線條會呈現出菱形。

要注意從頭部到頸部、肩膀肌肉的平滑流動曲線。

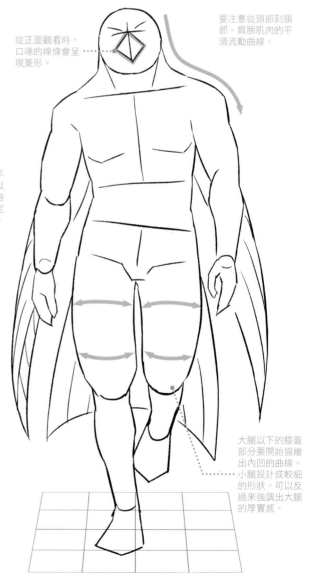

大腿以下的膝蓋部分要開始描繪出內凹的曲線。小腿設計成較細的形狀，可以反過來強調出大腿的厚實感。

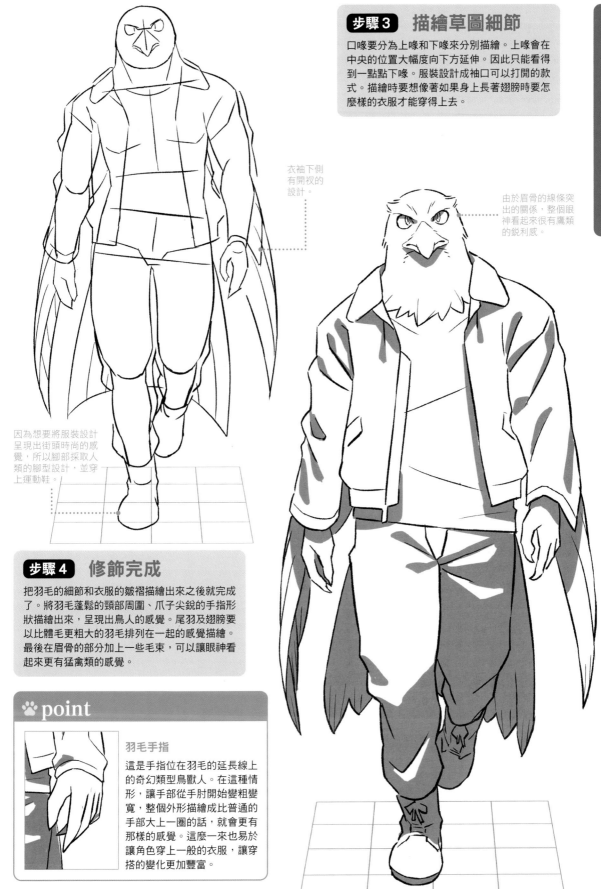

步驟 3 **描繪草圖細節**

口喙要分為上喙和下喙來分別描繪。上喙會在中央的位置大幅度向下方延伸。因此只能看得到一點點下喙。服裝設計成袖口可以打開的款式。描繪時要想像著如果身上長著翅膀時要怎麼樣的衣服才能穿得上去。

衣袖下側有開衩的設計。

由於眉骨的線條突出的關係，整個眼神看起來很有鷹類的銳利感。

因為想要將服裝設計呈現出街頭時尚的感覺，所以腳部採取人類的腳型設計，並穿上運動鞋。

步驟 4 **修飾完成**

把羽毛的細節和衣服的皺褶描繪出來之後就完成了。將羽毛蓬鬆的頸部周圍、爪子尖銳的手指形狀描繪出來，呈現出鳥人的感覺。尾羽及翅膀要以比體毛更粗大的羽毛排列在一起的感覺描繪。最後在眉骨的部分加上一些毛束，可以讓眼神看起來更有猛禽類的感覺。

🐾 **point**

羽毛手指

這是手指位在羽毛的延長線上的奇幻類型鳥獸人。在這種情形，讓手部從手肘開始變粗變寬，整個外形描繪成比普通的手部大上一圈的話，就會更有那樣的感覺。這麼一來也易於讓角色穿上一般的衣服，讓穿搭的變化更加豐富。

日本赤狐

pose 🐾 **手指前方** ──────────────── illustrator ♦ yow

狐狸是一種以尖尖的口鼻部，修長的手腳四肢為外形特徵的犬科動物。經常在世界上的童話故事裡登場，給人充滿智慧的動物感覺。因此這次將這樣的狐狸形象，設計成一位聰明伶俐的青年獸人。

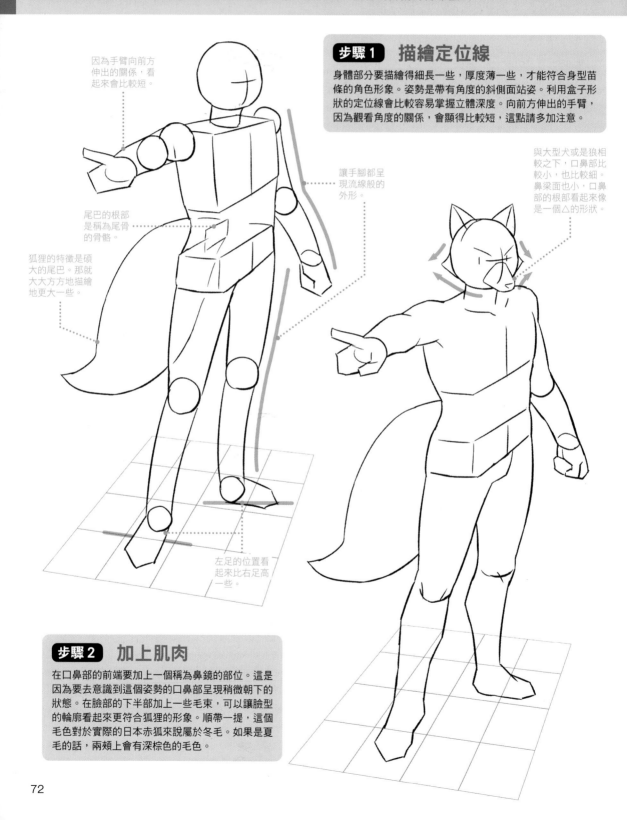

因為手臂向前方伸出的關係，看起來會比較短。

尾巴的根部是稱為尾骨的骨骼。

狐狸的特徵是碩大的尾巴。那就大大方方地描繪地更大一些。

讓手腳都呈現流線般的外形。

步驟 1　描繪定位線

身體部分要描繪得細長一些，厚度薄一些，才能符合身型苗條的角色形象。姿勢是帶有角度的斜側面站姿。利用盒子形狀的定位線會比較容易掌握立體深度。向前方伸出的手臂，因為觀看角度的關係，會顯得比較短，這點請多加注意。

與大型犬或是狼相較之下，口鼻部比較小，也比較細。鼻梁面也小，口鼻部的根部看起來像是一個△的形狀。

左足的位置看起來比右足高一些。

步驟 2　加上肌肉

在口鼻部的前端要加上一個稱為鼻鏡的部位。這是因為要去意識到這個姿勢的口鼻部呈現稍微朝下的狀態。在臉部的下半部加上一些毛束，可以讓臉型的輪廓看起來更符合狐狸的形象。順帶一提，這個毛色對於實際的日本赤狐來說屬於冬毛。如果是夏毛的話，兩頰上會有深棕色的毛色。

72

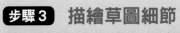

步驟3 **描繪草圖細節**

描繪時要去意識到下顎的外形,將口部和頸部周圍的線條畫出來。因為角色的形象是身型苗條,所以不要增加頸部的毛髮。然後再讓角色穿上合身的西裝。這裡幾乎都是沿著身體的定位線的外觀形狀去描繪即可。

腰部位置的布料會稍微浮起。

在眼尾的部分加上一些蓬鬆的毛髮。

步驟4 **修飾完成**

在臉頰和尾巴加上毛束的描寫,可以呈現出毛髮蓬鬆的感覺。這裡因為想要呈現出角色身型的俐落感覺,所以加上了大面積的簡單陰影,加強明暗的對比度。在頸部周圍和衣服的邊緣加上陰影,可以更襯托出角色苗條身型的印象。

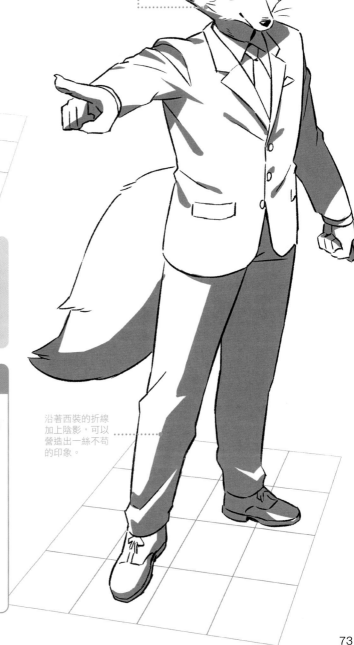

沿著西裝的折線加上陰影,可以營造出一絲不苟的印象。

🐾 point

犬科動物的區分描繪方式

犬科動物的區分描繪重點在於口鼻部的長度和粗細,還有頸部周圍的粗細。

狼的口鼻部定位線又長又粗。頸部周圍也很粗。越是遠離苗條纖細的形象(小型犬、狐狸等),越會朝大型犬和狼的形象接近。

山豬

pose 🐾 倚靠在牆壁上站立 ──────────────── **illustrator** ◆ yow

正如同日文成語「豬突猛進」所說的那樣，山豬有著驚人的臂力（肌肉的力量）。就讓我們來試著表現出這個同時具備發達的肌肉以及渾身的脂肪，充滿矛盾的兩面性的體型吧。

步驟1 描繪定位線

為了要能表現出角色的良好體格，這裡將身體定位線的橫寬及厚度都描繪得大一些。姿勢設定為倚靠在牆壁上，所以要讓身體向後方傾斜。

山豬的尾巴和一般豬不同，上面有長毛，而且不會捲成一圈，是伸長的狀態。這個時候就要將尾巴描繪上去，畫出在身體的陰影底下稍微露在外側的感覺。

口鼻部是以三角柱為基礎來描繪。

身體的重心放在左腳上。

上臂很粗，和軀體之間幾乎沒有空隙。

步驟2 加上肌肉

將脂肪加在以四方形為基礎的肌肉發達定位線上。胸肌上的脂肪會使胸部看起來下垂。接下來要描繪口鼻部的定位線。以臉部定位線的十字線為頂點，描繪出極具特徵的三角形鼻子前端，並且將其連接到臉部。

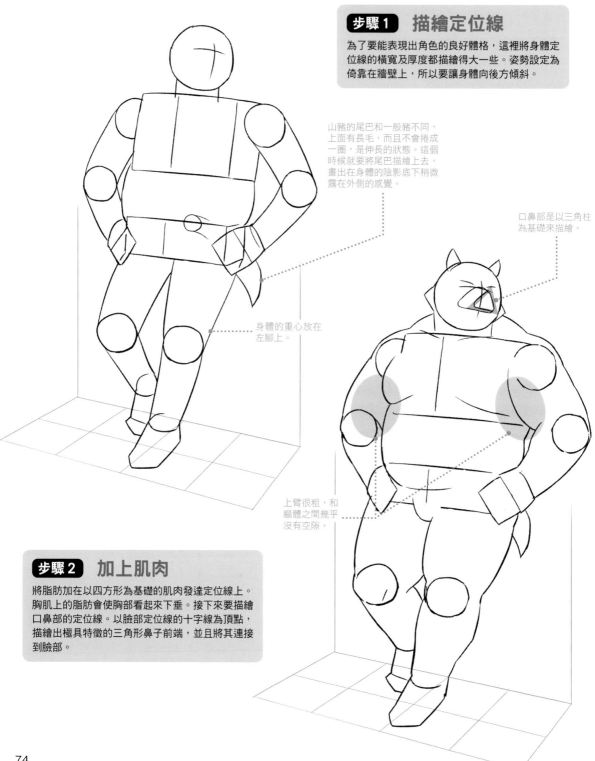

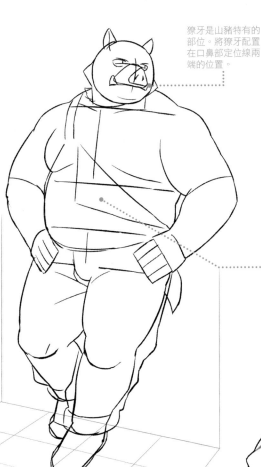

獠牙是山豬特有的
部位。將獠牙配置
在口鼻部定位線兩
端的位置。

步驟 3 **描繪草圖細節**

口鼻部的定位線的根部，也就是口鼻部的下面
附近即為口部。衣服設計成連身工作服。刻意
解開左邊的吊帶，好讓身體的線條更容易呈現
出來。整體設計成左右不對稱的姿勢。

解開一側吊
帶的連身工
作服。

讓視線看向旁
邊，演出無精
打彩的表情。

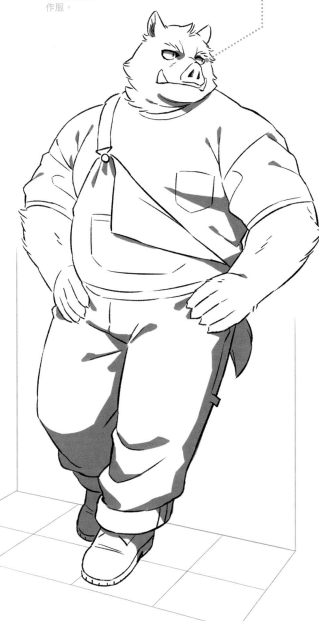

步驟 4 **修飾完成**

為了要呈現出體毛粗硬的氣氛，在頸部周圍、手臂、
以及手肘加上看起來質地乾硬的毛束。在眉間以斜線
描繪皺摺，表現出符合山豬形象的眼睛隆起形狀以及
體格魁梧的印象。

🐾 point

山豬口鼻部的描繪方法

先描繪一個形狀圓滑的三角柱。讓這個三角柱連接
在眉間的部分，看起來就會有山豬的感覺。下顎的
位置在上顎稍後方。以便給人一種下部線條平緩的
印象，好讓人聯想到圓臉的臉型。實際上山豬的臉
型還要更修長一些。將動物描繪成插畫時，我們可
以配合角色的性格，來調節口鼻部的長度。

柴犬

學生　粗大口鼻部　標準體型　♂獸人

pose 🐾 持刀架勢 ——————————— illustrator ◆ 樹下次郎

這是拿著刀擺出架勢，直視前方的柴犬獸人。有著日本犬的強而有力的體型。讓我們一起透過這個簡單的姿勢，好好觀察如何加上肌肉的方法，以及物體的立體深度吧。

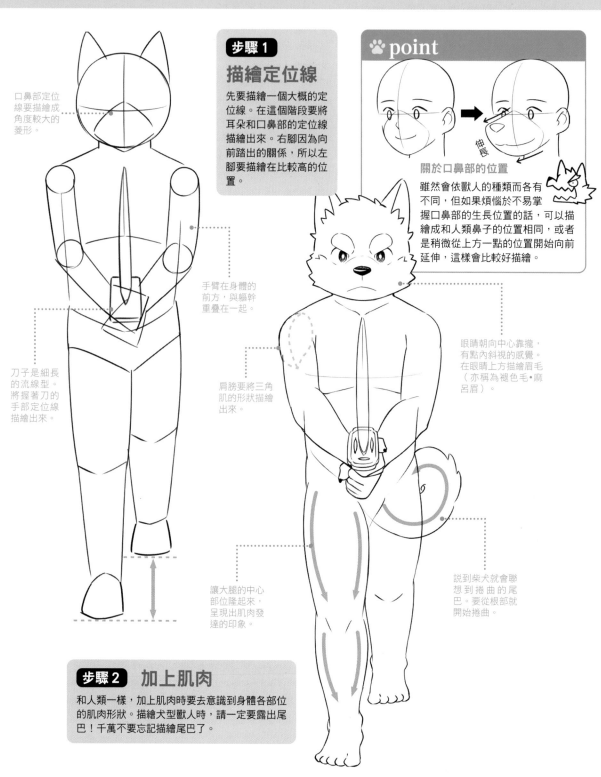

口鼻部定位線要描繪成角度較大的菱形。

刀子是細長的流線型。將握著刀的手部定位線描繪出來。

步驟 1 描繪定位線

先要描繪一個大概的定位線。在這個階段要將耳朵和口鼻部的定位線描繪出來。右腳因為向前踏出的關係，所以左腳要描繪在比較高的位置。

手臂在身體的前方，與軀幹重疊在一起。

肩膀要將三角肌的形狀描繪出來。

讓大腿的中心部位隆起來，呈現出肌肉發達的印象。

🐾 point

關於口鼻部的位置

伸長

雖然會依獸人的種類而各有不同，但如果煩惱於不易掌握口鼻部的生長位置的話，可以描繪成和人類鼻子的位置相同，或者是稍微從上方一點的位置開始向前延伸，這樣會比較好描繪。

眼睛朝向中心靠攏，有點內斜視的感覺。在眼睛上方描繪眉毛（亦稱為褐色毛•麻呂眉）。

說到柴犬就會聯想到捲曲的尾巴。要從根部就開始捲曲。

步驟 2 加上肌肉

和人類一樣，加上肌肉時要去意識到身體各部位的肌肉形狀。描繪犬型獸人時，請一定要露出尾巴！千萬不要忘記描繪尾巴了。

步驟 3 描繪草圖細節

身體基本上是以人類為基礎。正面圖以幾乎和人類角色的感覺一樣把衣服描繪出來即可。

步驟 4 修飾完成

在尾巴等處的毛髮加入灰色時，如果能在毛髮的前端加入陰影，就能呈現毛束的立體感。

將領子豎起，並稍微敞開。這麼做的話，就不會妨礙到臉頰的蓬鬆毛髮。

如果在正面的臉部感覺口鼻部的立體感不夠的時候，可以在臉的下部加上簡單的大面積陰影。這樣就能呈現出立體感。

沿著毛髮尾端的形狀，在下側加上陰影。

以立領學生服的形狀為優先。褲子的下襬要配合身體的輪廓，不要向內收縮，而是保持敞開著的狀態。

在位於後方的腳部膝蓋下方加入陰影。如此就可以表現出膝蓋稍微彎曲的樣子。

🐾 point

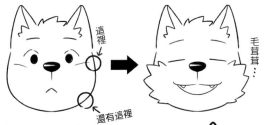

這裡

還有這裡

毛茸茸…

臉頰的蓬鬆毛髮

毛茸茸的臉部，是有毛獸人呈現出體毛柔軟蓬鬆感的手段之一。這裡是在顴骨的上方，還有下顎骨的邊緣將蓬鬆長毛的感覺描繪出來。

小鳥鶵

pose 🐾 踢腿姿勢 ——————————————————— **illustrator** ◆ 樹下次郎

踢腿姿勢要注意身體的扭轉所形成的重疊部位。手部設計的特徵是將鳥獸人的羽毛形狀以符號化的形式來呈現手部的感覺。

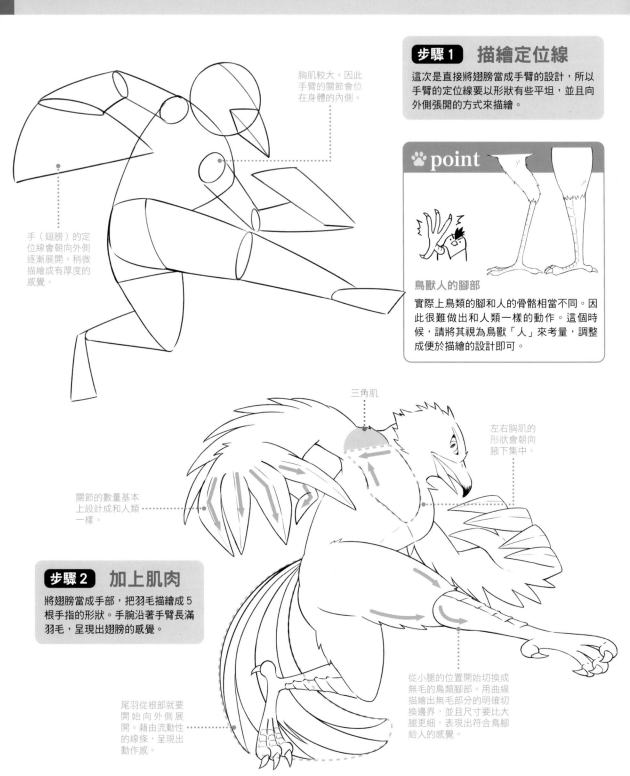

胸肌較大。因此手臂的關節會位在身體的內側。

手（翅膀）的定位線會朝向外側逐漸展開。稍微描繪成有厚度的感覺。

步驟1　描繪定位線

這次是直接將翅膀當成手臂的設計，所以手臂的定位線要以形狀有些平坦，並且向外側張開的方式來描繪。

🐾 point

鳥獸人的腳部

實際上鳥類的腳和人的骨骼相當不同。因此很難做出和人類一樣的動作。這個時候，請將其視為鳥獸「人」來考量，調整成便於描繪的設計即可。

三角肌

左右胸肌的形狀會朝向腋下集中。

關節的數量基本上設計成和人類一樣。

步驟2　加上肌肉

將翅膀當成手部，把羽毛描繪成5根手指的形狀。手腕沿著手臂長滿羽毛，呈現出翅膀的感覺。

尾羽從根部就要開始向外側展開。藉由流動性的線條，呈現出動作感。

從小腿的位置開始切換成無毛的鳥類腳部。用曲線描繪出無毛部分的明確切換邊界，並且尺寸要比大腿更細，表現出符合鳥腳給人的感覺。

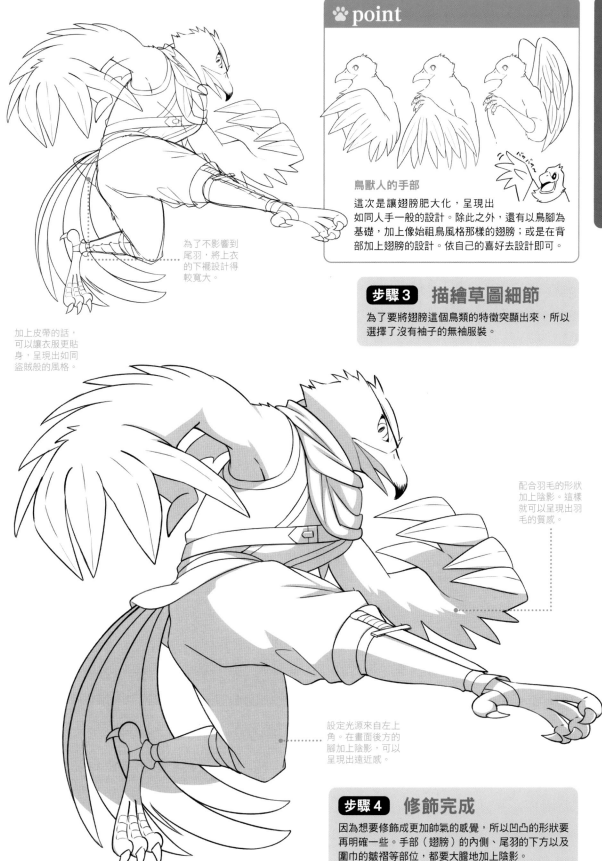

為了不影響到尾羽，將上衣的下襬設計得較寬大。

加上皮帶的話，可以讓衣服更貼身，呈現出如同盜賊般的風格。

♟ point

鳥獸人的手部

這次是讓翅膀肥大化，呈現出如同人手一般的設計。除此之外，還有以鳥腳為基礎，加上像始祖鳥風格那樣的翅膀；或是在背部加上翅膀的設計。依自己的喜好去設計即可。

步驟3 描繪草圖細節

為了要將翅膀這個鳥類的特徵突顯出來，所以選擇了沒有袖子的無袖服裝。

配合羽毛的形狀加上陰影。這樣就可以呈現出羽毛的質感。

設定光源來自左上角。在畫面後方的腳加上陰影，可以呈現出遠近感。

步驟4 修飾完成

因為想要修飾成更加帥氣的感覺，所以凹凸的形狀要再明確一些。手部（翅膀）的內側、尾羽的下方以及圍巾的皺褶等部位，都要大膽地加上陰影。

79

熊

pose 🐾 出拳攻擊　　　　　　　　　　　　　　　　　　　**illustrator** ◆ 樹下次郎

據說熊的骨骼相當接近人類。這裡是活用了原型動物的體格，描繪成體型健壯的獸人。也請注意拳頭向前擊出姿勢的遠近感。

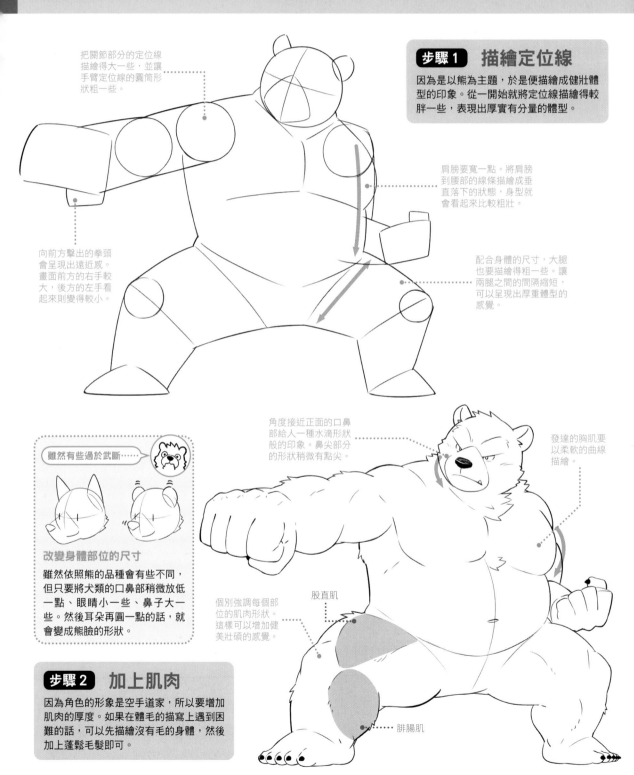

把關節部分的定位線描繪得大一些，並讓手臂定位線的圓筒形狀粗一些。

步驟 1 　描繪定位線

因為是以熊為主題，於是便描繪成健壯體型的印象。從一開始就將定位線描繪得較胖一些，表現出厚實有分量的體型。

肩膀要寬一點。將肩膀到腰部的線條描繪成垂直落下的狀態，身型就會看起來比較粗壯。

向前方擊出的拳頭會呈現出遠近感。畫面前方的右手較大，後方的左手看起來則變得較小。

配合身體的尺寸，大腿也要描繪得粗一些。讓兩腿之間的間隔縮短，可以呈現出厚重體型的感覺。

雖然有些過於武斷……

改變身體部位的尺寸

雖然依照熊的品種會有些不同，但只要將犬類的口鼻部稍微放低一點、眼睛小一些、鼻子大一些。然後耳朵再圓一點的話，就會變成熊臉的形狀。

步驟 2 　加上肌肉

因為角色的形象是空手道家，所以要增加肌肉的厚度。如果在體毛的描寫上遇到困難的話，可以先描繪沒有毛的身體，然後加上蓬鬆毛髮即可。

角度接近正面的口鼻部給人一種水滴形狀般的印象。鼻尖部分的形狀稍微有點尖。

發達的胸肌要以柔軟的曲線描繪。

股直肌

個別強調每個部位的肌肉形狀。這樣可以增加健美壯碩的感覺。

腓腸肌

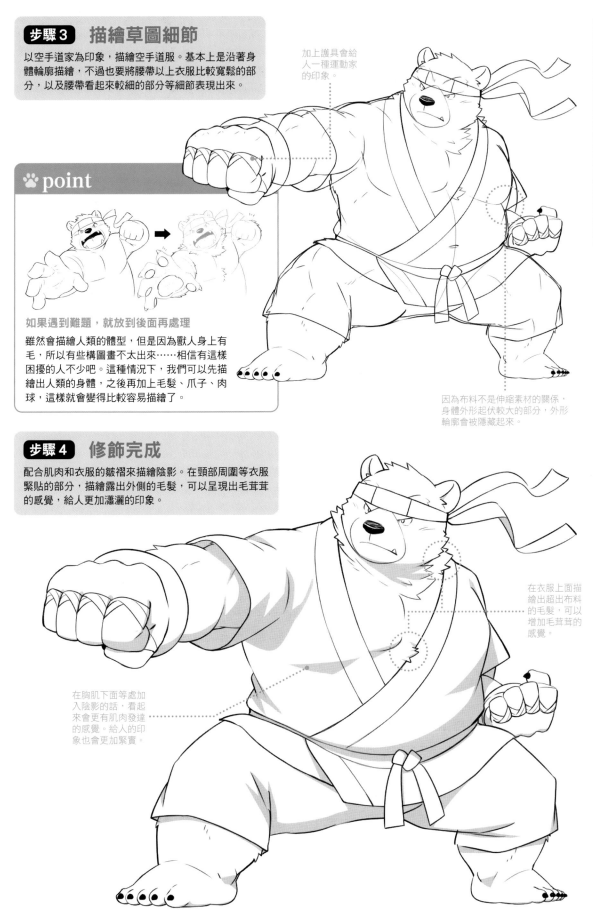

步驟3 描繪草圖細節

以空手道家為印象，描繪空手道服。基本上是沿著身體輪廓描繪，不過也要將腰帶上衣服比較寬鬆的部分，以及腰帶看起來較細的部分等細節表現出來。

加上護具會給人一種運動家的印象。

point

如果遇到難題，就放到後面再處理

雖然會描繪人類的體型，但是因為獸人身上有毛，所以有些構圖畫不太出來……相信有這樣困擾的人不少吧。這種情況下，我們可以先描繪出人類的身體，之後再加上毛髮、爪子、肉球，這樣就會變得比較容易描繪了。

因為布料不是伸縮素材的關係，身體外形起伏較大的部分，外形輪廓會被隱藏起來。

步驟4 修飾完成

配合肌肉和衣服的皺褶來描繪陰影。在頸部周圍等衣服緊貼的部分，描繪露出外側的毛髮，可以呈現出毛茸茸的感覺，給人更加瀟灑的印象。

在衣服上面描繪出超出布料的毛髮，可以增加毛茸茸的感覺。

在胸肌下面等處加入陰影的話，看起來會更有肌肉發達的感覺。給人的印象也會更加緊實。

蜥蜴人

pose 🐾 扛著武器　　　　　　　　　　　　　　　　**illustrator** ◆ 樹下次郎

在古典奇幻的作品中，有很高的頻率可以看到蜥蜴人登場。這裡會以如何描繪出符合爬蟲類形象的身體描繪方法，以及英勇的姿勢為中心進行解說。

步驟1　描繪定位線

描繪角色一腳踏在岩石上，同時擺出帥氣的姿勢。在構圖的安排上是將角色的大尾巴特徵，以及武器都明確地突顯出來。

握柄的部分要配合刀鋒的角度描繪成稍微傾斜的狀態。

給人腦容量很小的印象（笑）

伸長

口鼻部並非從鼻子的位置開始向前延伸，而是從頭頂開始延伸。

上臂的隆起形狀會給人肌肉發達的印象。

眉間會隆起成為 V 字形。但因為眉間與鼻尖的高度不同，所以要注意角度的變化。

步驟2　加上肌肉

想像一下形狀凹凸不平的皮膚，以有稜有角不平整的輪廓線在身體外側的各處描繪鱗片。

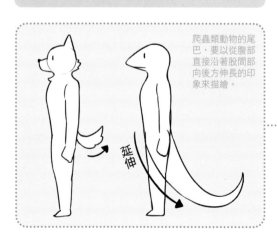

爬蟲類動物的尾巴，要以從腹部直接沿著股間部向後方伸長的印象來描繪。

延伸

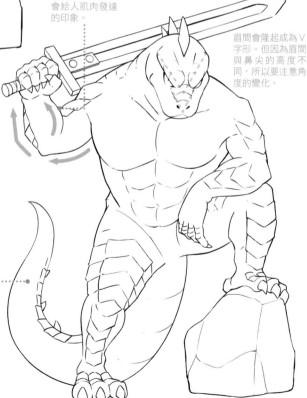

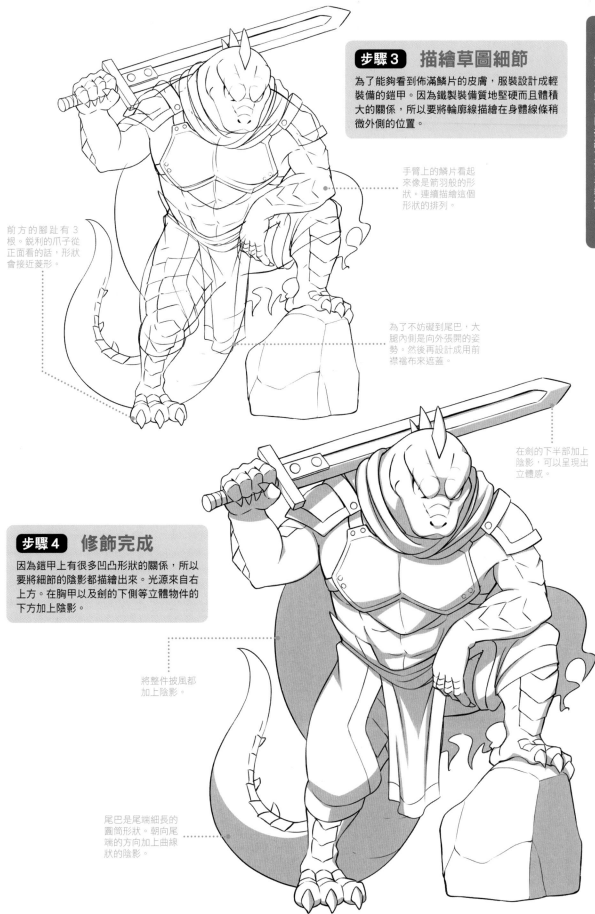

步驟3 描繪草圖細節

為了能夠看到佈滿鱗片的皮膚,服裝設計成輕裝備的鎧甲。因為鐵製裝備質地堅硬而且體積大的關係,所以要將輪廓線描繪在身體線條稍微外側的位置。

手臂上的鱗片看起來像是箭羽般的形狀。連續描繪這個形狀的排列。

前方的腳趾有3根。銳利的爪子從正面看的話,形狀會接近菱形。

為了不妨礙到尾巴,大腿內側是向外張開的姿勢。然後再設計成用前襟襠布來遮蓋。

在劍的下半部加上陰影,可以呈現出立體感。

步驟4 修飾完成

因為鎧甲上有很多凹凸形狀的關係,所以要將細節的陰影都描繪出來。光源來自右上方。在胸甲以及劍的下側等立體物件的下方加上陰影。

將整件披風都加上陰影。

尾巴是尾端細長的圓筒形狀。朝向尾端的方向加上曲線狀的陰影。

土佐犬

pose 🐾 手持竹刀步行中 ——————— illustrator ♦ ゆずぽこ

土佐犬是一種很有名的鬥犬種。為了襯托出角色的威嚴魄力，這裡採取了仰視※的構圖來表現。並且透過堅實的肌肉和脂肪的描寫，呈現出強而有力的體格。

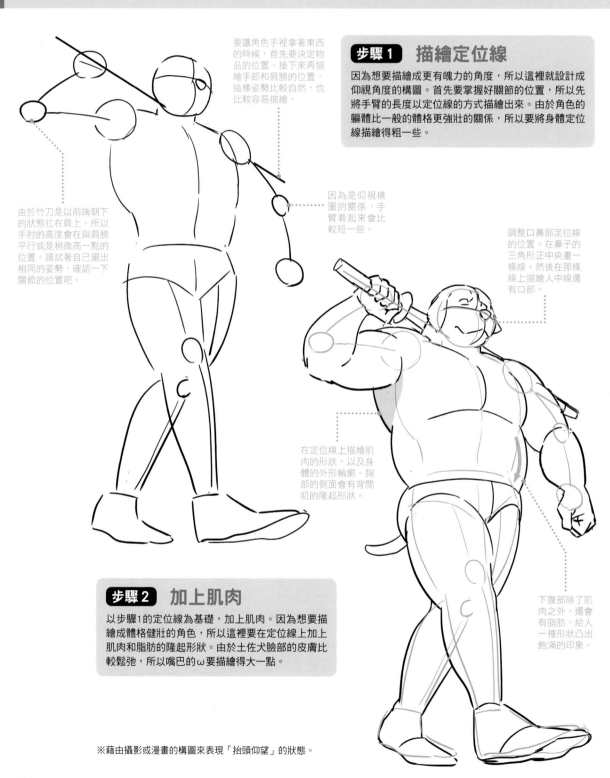

要讓角色手裡拿著東西的時候，首先要決定物品的位置。接下來再描繪手部和肩膀的位置，這樣姿勢比較自然，也比較容易描繪。

步驟1 描繪定位線

因為想要描繪成更有魄力的角度，所以這裡就設計成仰視角度的構圖。首先要掌握好關節的位置，所以先將手臂的長度以定位線的方式描繪出來。由於角色的軀體比一般的體格更強壯的關係，所以要將身體定位線描繪得粗一些。

由於竹刀是以前端朝下的狀態扛在肩上，所以手肘的高度會在與肩膀平行或是稍微高一點的位置。請試著自己擺出相同的姿勢，確認一下關節的位置吧。

因為是仰視構圖的關係，手臂看起來會比較短一些。

調整口鼻部定位線的位置。在鼻子的三角形正中央畫一條線。然後在那條線上描繪人中線還有口部。

在定位線上描繪肌肉的形狀，以及身體的外形輪廓。胸部的側面會有背闊肌的隆起形狀。

下腹部除了肌肉之外，還會有脂肪。給人一種形狀凸出飽滿的印象。

步驟2 加上肌肉

以步驟1的定位線為基礎，加上肌肉。因為想要描繪成體格健壯的角色，所以這裡要在定位線上加上肌肉和脂肪的隆起形狀。由於土佐犬臉部的皮膚比較鬆弛，所以嘴巴的ω要描繪得大一點。

※藉由攝影或漫畫的構圖來表現「抬頭仰望」的狀態。

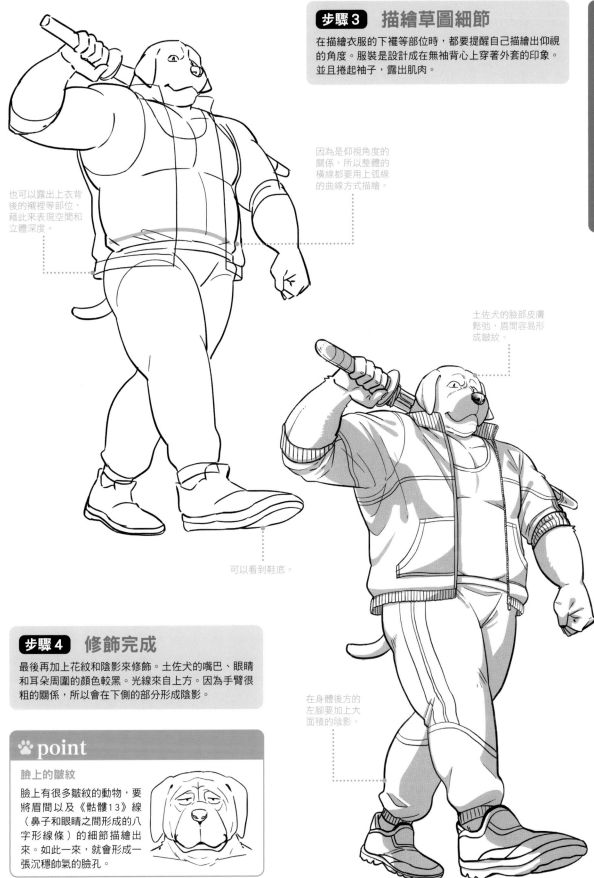

步驟 3 描繪草圖細節

在描繪衣服的下襬等部位時，都要提醒自己描繪出仰視的角度。服裝是設計成在無袖背心上穿著外套的印象。並且捲起袖子，露出肌肉。

因為是仰視角度的關係，所以整體的橫線都要用上弧線的曲線方式描繪。

也可以露出上衣背後的襯裡等部位，藉此來表現空間和立體深度。

土佐犬的臉部皮膚鬆弛，眉間容易形成皺紋。

可以看到鞋底。

步驟 4 修飾完成

最後再加上花紋和陰影來修飾。土佐犬的嘴巴、眼睛和耳朵周圍的顏色較黑。光線來自上方。因為手臂很粗的關係，所以會在下側的部分形成陰影。

在身體後方的左腳要加上大面積的陰影。

🐾 **point**

臉上的皺紋

臉上有很多皺紋的動物，要將眉間以及《骷髏13》線（鼻子和眼睛之間形成的八字形線條）的細節描繪出來。如此一來，就會形成一張沉穩帥氣的臉孔。

薩摩耶犬

粗大口鼻部 | **較胖** | **♂獸人**

pose 🐾 躺在沙發上 ———————————— illustrator ◆ ゆずぽこ

薩摩耶犬的特徵是全身柔軟蓬鬆的體毛，以及捲曲的尾巴。這裡要描繪一個體型豐滿的獸人，並將鬆弛的體格、脂肪的分佈，以及肌肉的運動描寫出來。

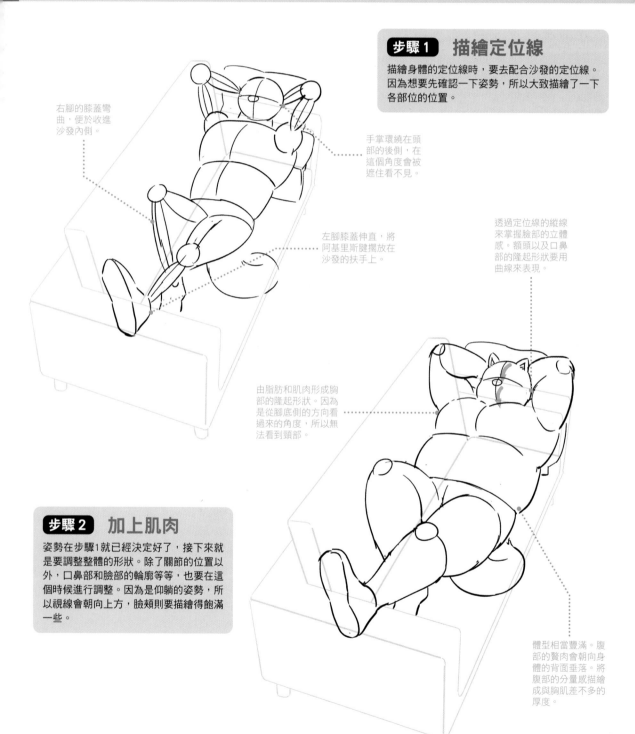

右腳的膝蓋彎曲，便於收進沙發內側。

手掌環繞在頭部的後側，在這個角度會被遮住看不見。

左腳膝蓋伸直，將阿基里斯腱擱放在沙發的扶手上。

透過定位線的縱線來掌握臉部的立體感。額頭以及口鼻部的隆起形狀要用曲線來表現。

由脂肪和肌肉形成胸部的隆起形狀。因為是從腳底側的方向看過來的角度，所以無法看到頸部。

體型相當豐滿。腹部的贅肉會朝向身體的背面垂落。將腹部的分量感描繪成與胸肌差不多的厚度。

步驟 1　描繪定位線

描繪身體的定位線時，要去配合沙發的定位線。因為想要先確認一下姿勢，所以大致描繪了一下各部位的位置。

步驟 2　加上肌肉

姿勢在步驟1就已經決定好了，接下來就是要調整整體的形狀。除了關節的位置以外，口鼻部和臉部的輪廓等等，也要在這個時候進行調整。因為是仰躺的姿勢，所以視線會朝向上方，臉頰則要描繪得飽滿一些。

薩摩耶犬是毛量非常多的犬種。在整個外形輪廓都畫出〈字形的毛束,使外觀呈現出毛髮蓬鬆的感覺。嘴角稍微露出了一點舌頭,表現出角色有些傻呼呼的感覺。

腳上沒有脫下的拖鞋表現出角色的性格。

步驟3 描繪草圖細節

衣服是隨性穿著的襯衫和運動褲的搭配。襯衫的釦子全部解開,腳上的拖鞋也沒有脫下。這樣就可以表現出角色稍微有點吊兒郎當的性格了。

❀ point

細節的描繪可以改變印象

正面的口鼻部如果省略了牙齒和嘴唇等細節,相貌會變成漫畫風格。反過來說,如果將細節都描繪出來,就可以表現出寫實風格的獸類形象。

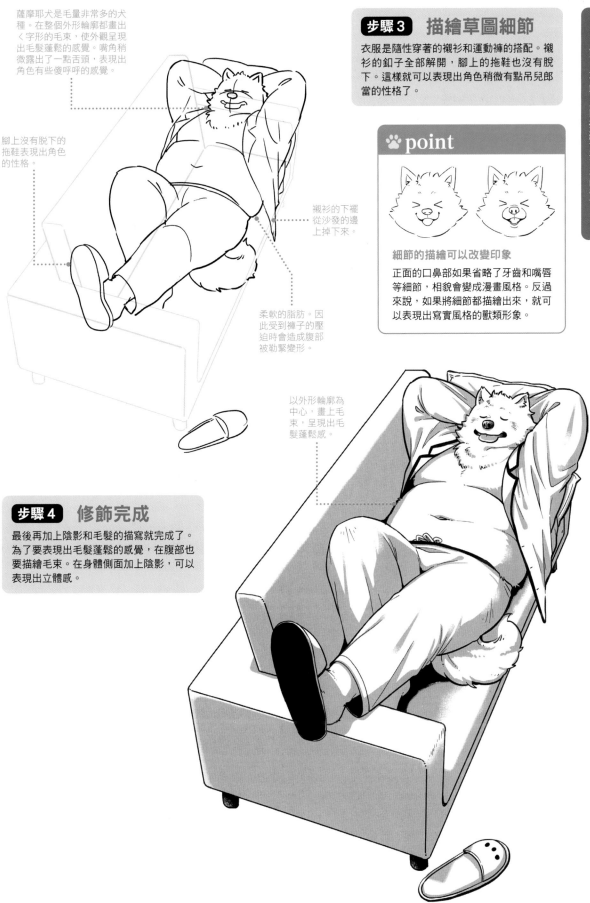

襯衫的下襬從沙發的邊上掉下來。

柔軟的脂肪。因此受到褲子的壓迫時會造成腹部被勒緊變形。

以外形輪廓為中心,畫上毛束,呈現出毛髮蓬鬆感。

步驟4 修飾完成

最後再加上陰影和毛髮的描寫就完成了。為了要表現出毛髮蓬鬆的感覺,在腹部也要描繪毛束。在身體側面加上陰影,可以表現出立體感。

87

鬥牛

pose 🐾 舉起岩石 ──────── illustrator ◆ ゆずぽこ

這是西班牙的鬥牛，穆爾西亞牛※。體型高大、肌肉結實，因此這裡是以職業摔跤選手般的體格來加以表現。
牛的口鼻部形狀也是需要特別注意的部分。

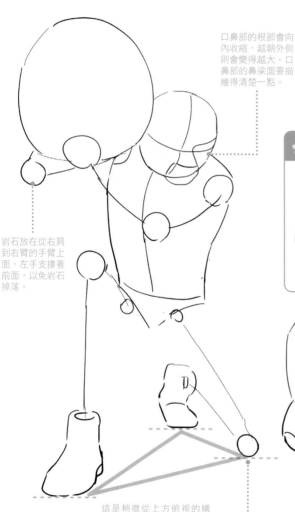

口鼻部的根部會向內收縮，越朝外側則會變得越大。口鼻部的鼻梁面要描繪得清楚一點。

岩石放在從右肩到右臂的手臂上面，左手支撐著前面，以免岩石掉落。

這是稍微從上方俯視的構圖。接觸地面的腳部為了表現出立體深度，右腳、左膝以及左腳的位置高度都會有所不同。呈現出以3個支點來支撐著重量的印象。

步驟1　描繪定位線

透過身體的彎曲以及扭轉，表現出充滿力量的動態感。
定位線的部分是先描繪出一般的臉部定位線，然後在橫線稍微上方的位置，描繪從眉間到口鼻部的線條。

🐾 point

以定位線為基準配置五官

描繪臉部時，先要決定好定位線的十字線位置，再配合十字線將眉間、口鼻部等臉部的各個部位配置上去。在牛的臉部定位線中，口鼻部大小約佔據臉部的一半。如果能夠配合十字線的方向描繪出口鼻部的話，在描繪的過程中，臉部五官比較不容易崩壞。

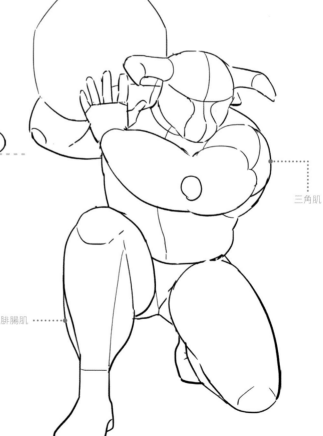

三角肌

腓腸肌

步驟2　加上肌肉

描繪左右的角。角的方向朝向正前方。這裡要將臉、口鼻部的方向都大略配合角的方向描繪。手腳要注意肌肉的形狀，以關節為起點描繪出肌肉隆起的樣子。

※牛的品種之一。飼養於西班牙南部的地中海沿岸地區。

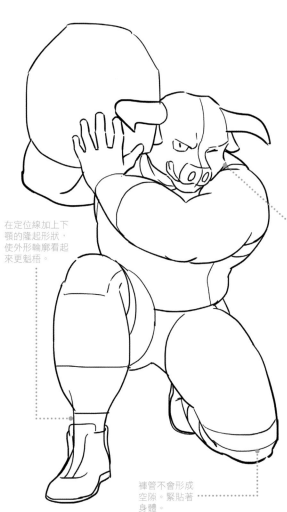

在定位線加上下顎的隆起形狀，使外形輪廓看起來更魁梧。

褲管不會形成空隙。緊貼著身體

步驟 3　描繪草圖細節

這裡將衣服設計成剪裁貼身、伸縮性高的摔跤服。因為緊貼著身體的關係，所以衣服的下襬和邊緣都要沿著身體形狀的曲線描繪。配合口鼻部的定位線，將下顎等部位也描繪出來。

因為膝蓋彎曲的關係，所以衣服上的圖案要以向下的曲線來描繪出布料延伸的感覺。

耳朵會稍微被角遮住。在耳朵的部分加上陰影，可以突顯耳朵的存在感。

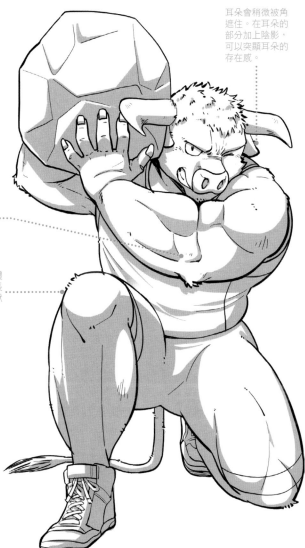

肌肉的形狀因人而異。有時即使查了資料也有可能找不到想要描繪的肌肉形狀。這裡介紹一個小秘技，像這種時候只要先依照自己喜歡的形狀來描繪肌肉，然後再利用陰影來製造立體感即可。如此就會有肌肉的感覺，像這樣的演出方式也很有趣。

粗糙乾燥的動物體毛。讓關節附近長毛的話，會更有獸人的感覺。

步驟 4　修飾完成

加上陰影。牛的毛比較短，所以很少會出現體毛雜亂的狀態。在外形輪廓上幾乎不會加上蓬鬆的毛髮來修飾。只在關節處稍微描繪一點體毛。在與身體重疊的腳上加上陰影，呈現出畫面的深度和立體感。

描繪身體是一件很困難的事情。所以就算完成後有些不滿意的地方，但在願意挑戰描繪全身的那一刻起就已經是100分了！

狸貓

pose 🐾 投擲物品 ———————————— **illustrator** ◆ ゆずぽこ

狸貓在日本是被擬人化的妖怪。其特徵是全身被毛皮覆蓋的圓滾滾模樣，以及看起來有點寬的獨特臉型。這次就將可愛的小胖子形象和具有動感的姿勢兩者結合在一起。

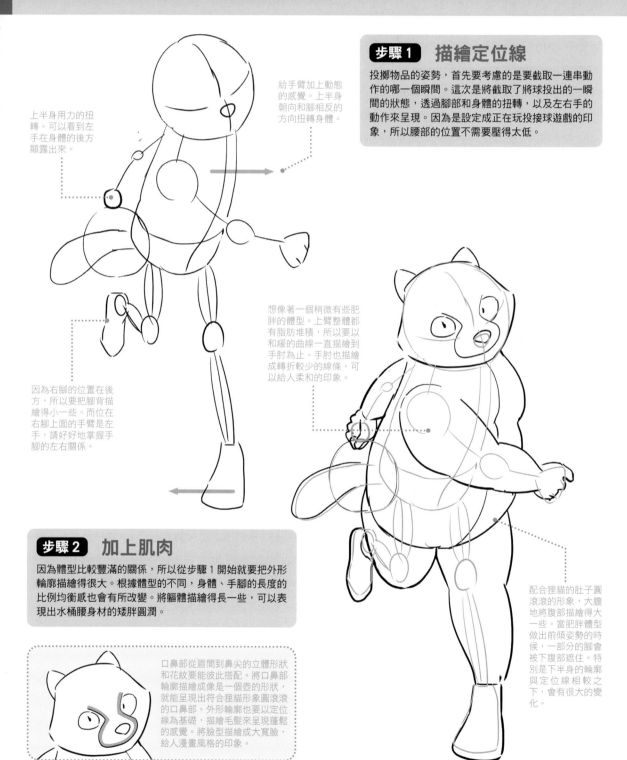

給手臂加上動態的感覺。上半身朝向和腳相反的方向扭轉身體。

上半身用力的扭轉。可以看到左手在身體的後方顯露出來。

步驟 1　描繪定位線

投擲物品的姿勢，首先要考慮的是要截取一連串動作的哪一個瞬間。這次是將截取了將球投出的一瞬間的狀態，透過腳部和身體的扭轉，以及左右手的動作來呈現。因為是設定成正在玩投接球遊戲的印象，所以腰部的位置不需要壓得太低。

想像著一個稍微有些肥胖的體型。上臂整體都有脂肪堆積，所以要以和緩的曲線一直描繪到手肘為止。手肘也描繪成轉折較少的線條，可以給人柔和的印象。

因為右腳的位置在後方，所以要把腳背描繪得小一些。而位在右腳上面的手臂是左手，請好好地掌握手腳的左右關係。

步驟 2　加上肌肉

因為體型比較豐滿的關係，所以從步驟 1 開始就要把外形輪廓描繪得很大。根據體型的不同，身體、手腳的長度的比例均衡感也會有所改變。將軀體描繪得長一些，可以表現出水桶腰身材的矮胖圓潤。

配合狸貓的肚子圓滾滾的形象，大膽地將腹部描繪得大一些。當肥胖體型做出前傾姿勢的時候，一部分的腳會被下腹部遮住。特別是下半身的輪廓與定位線相較之下，會有很大的變化。

口鼻部從眉間到鼻尖的立體形狀和花紋要彼此搭配。將口鼻部輪廓描繪成像是一個壺的形狀，就能呈現出符合狸貓形象圓滾滾的口鼻部。外形輪廓也要以定位線為基礎，描繪毛髮來呈現蓬鬆的感覺。將臉型描繪成大寬臉，給人漫畫風格的印象。

步驟 3 描繪草圖細節

以棒球隊的制服為印象來描繪服裝和細節。衣服的釦子部分要配合步驟 1 描繪的身體中心線來描繪。將口鼻部的線條向兩側延伸連接到臉部的形狀，先把臉部花紋的位置描繪出來。

將口鼻部的線條連接過來，描繪出臉上的花紋。線條要稍微沿著眼睛周圍延伸，然後在眼角的位置向上延伸。

將衣服的袖子描繪得寬鬆一些，藉由衣袖形成的空間，可以呈現出立體深度。寬大的衣袖隨動作飄動的話，可以表現出動作的氣勢。

下腹部向外凸出。上衣的下襬和褲子的腰圍部分會被腹部覆蓋而看不見。

步驟 4 修飾完成

將花紋與陰影的細節描繪出來後就完成了。如果在眉間加上縱線，並在尾巴加上條紋的話，那就變成了浣熊。雖然是完全不同的生物，但狸貓和浣熊的花紋很容易弄錯。在尋找尾巴和花紋的資料時請多加注意。

point

短腿的角色性

像狸貓和柯基犬這類腿短的動物，只要直接將那樣的短腿特徵描繪出來，很容易就可以表現出符合那種動物的角色性格。然而，以短腿的狀態進行獸人化時，有時也會出現姿勢難以調整的情況。

光源來自畫面的左上方，位在後方的右腳會形成陰影。但右腳上側會因為朝向背面大幅伸展的關係，所以會顯得明亮。

Column 04 豐滿體型的描繪方法

整體的外形輪廓較大，不斷散發著存在感的豐滿體型獸人。胖嘟嘟的體型會讓骨骼和關節都埋在肉裡面。因此，實際上要描繪豐滿體型角色的難度也會隨之提高。這裡雖然統稱為「豐滿體型」，但由於脂肪、肌肉、以及其他各式各樣的原因而隆起膨脹的外形輪廓，各有不同的表現方法。

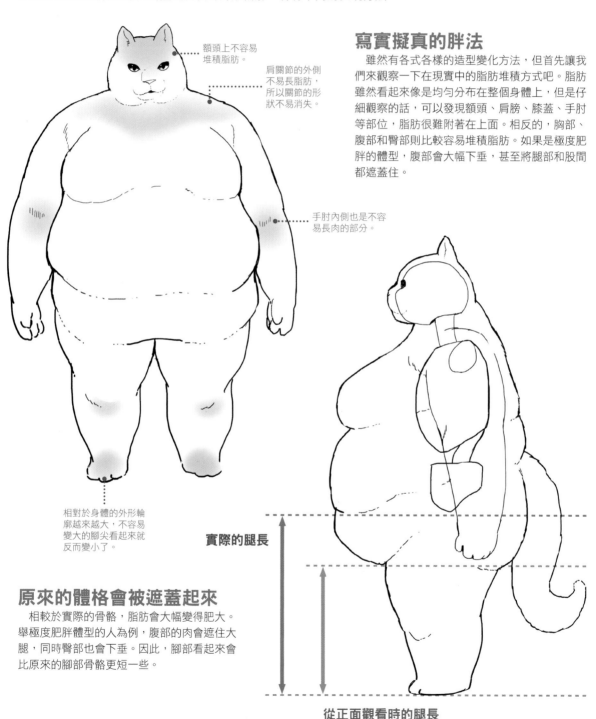

額頭上不容易堆積脂肪。

肩關節的外側不易長脂肪，所以關節的形狀不易消失。

手肘內側也是不容易長肉的部分。

相對於身體的外形輪廓越來越大，不容易變大的腳尖看起來就反而變小了。

實際的腿長

從正面觀看時的腿長

寫實擬真的胖法

　　雖然有各式各樣的造型變化方法，但首先讓我們來觀察一下在現實中的脂肪堆積方式吧。脂肪雖然看起來像是均勻分布在整個身體上，但是仔細觀察的話，可以發現額頭、肩膀、膝蓋、手肘等部位，脂肪很難附著在上面。相反的，胸部、腹部和臀部則比較容易堆積脂肪。如果是極度肥胖的體型，腹部會大幅下垂，甚至將腿部和股間都遮蓋住。

原來的體格會被遮蓋起來

　　相較於實際的骨骼，脂肪會大幅變得肥大。舉極度肥胖體型的人為例，腹部的肉會遮住大腿，同時臀部也會下垂。因此，腳部看起來會比原來的腳部骨骼更短一些。

豐滿體型的種類

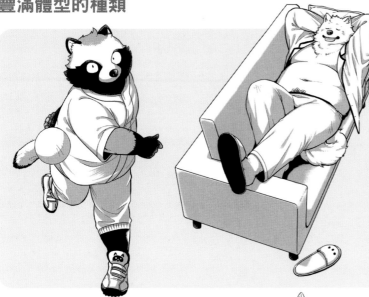

脂肪型

構成豐滿體型的主要原因是過多的脂肪。因為內臟也會堆積脂肪的關係，所以會有腹部由內部膨脹起來的類型，也會有皮下脂肪導致腰圍鬆弛下垂的類型。

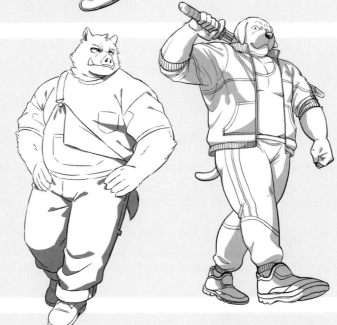

脂肪＋肌肉型

這是肌肉發達體型加上脂肪的類型。除了肌肉隆起而顯得巨大的體型，再加上本來肌肉緊實的部分也長了肉。因此，這類型的角色同時具備了肌肉的凹凸起伏較多，以及脂肪堆積所形成的平坦外形輪廓這兩種特徵。

力量型

全身肌肉發達，體型非常巨大的力量型體型。在現實生活中接近相撲選手的體型。但在插畫的表現上會更朝向「魁梧」這個特徵去做外形設計上的調整變化。描繪定位線的時候就要將粗壯的骨骼及關節強調出來。

北海道赤狐

pose 🐾 上半身前傾

illustrator ◆ きしべ

在女性獸人，也就是女性外型的獸人當中，狐狸獸人是特別受歡迎的類型。狐狸的修長手腳和柔軟蓬鬆的身體及尾巴形成線條上的緩急對比。因此在獸人化時也會讓人聯想到具有強弱對比的體型。

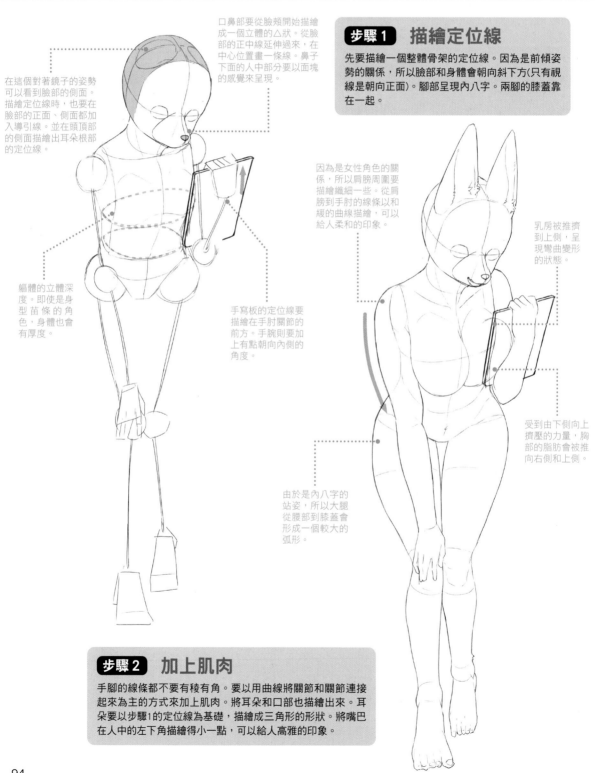

口鼻部要從臉頰開始描繪成一個立體的△狀。從臉部的正中線延伸過來，在中心位置畫一條線。鼻子下面的人中部分要以面塊的感覺來呈現。

在這個對著鏡子的姿勢可以看到臉部的側面。描繪定位線時，也要在臉部的正面、側面都加入導引線。並在頭頂部的側面描繪出耳朵根部的定位線。

軀體的立體深度。即使是身型苗條的角色，身體也會有厚度。

手寫板的定位線要描繪在手肘關節的前方。手腕則要加上有點朝向內側的角度。

步驟 1　描繪定位線

先要描繪一個整體骨架的定位線。因為是前傾姿勢的關係，所以臉部和身體會朝向斜下方(只有視線是朝向正面)。腳部呈現內八字。兩腳的膝蓋靠在一起。

因為是女性角色的關係，所以肩膀周圍要描繪纖細一些。從肩膀到手肘的線條以和緩的曲線描繪，可以給人柔和的印象。

乳房被推擠到上側，呈現彎曲變形的狀態。

受到由下側向上擠壓的力量，胸部的脂肪會被推向右側和上側。

由於是內八字的站姿，所以大腿從腰部到膝蓋會形成一個較大的弧形。

步驟 2　加上肌肉

手腳的線條都不要有稜有角。要以用曲線將關節和關節連接起來為主的方式來加上肌肉。將耳朵和口部也描繪出來。耳朵要以步驟1的定位線為基礎，描繪成三角形的形狀。將嘴巴在人中的左下角描繪得小一點，可以給人高雅的印象。

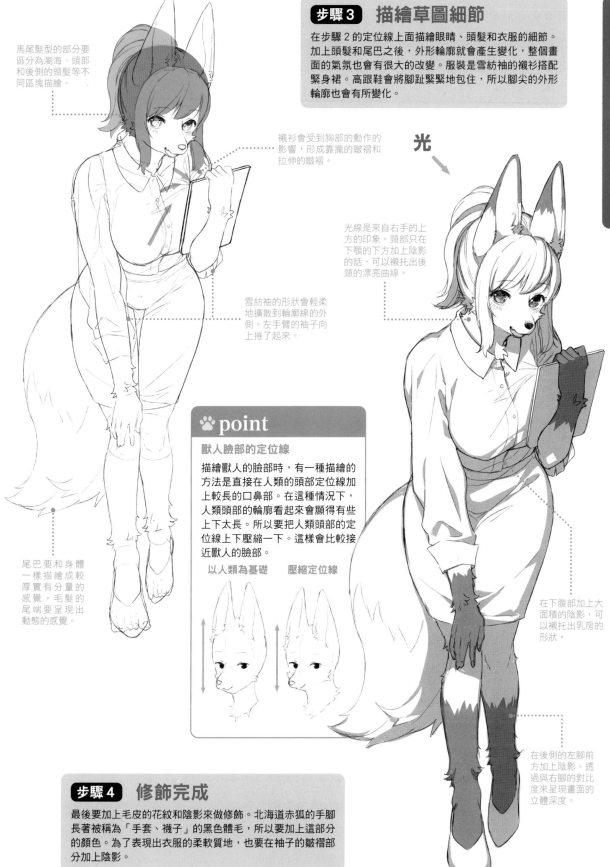

馬尾髮型的部分要區分為瀏海、頭部和後側的頭髮等不同區塊描繪。

步驟3 描繪草圖細節

在步驟2的定位線上面描繪眼睛、頭髮和衣服的細節。加上頭髮和尾巴之後，外形輪廓就會產生變化，整個畫面的氣氛也會有很大的改變。服裝是雪紡袖的襯衫搭配緊身裙。高跟鞋會將腳趾緊緊地包住，所以腳尖的外形輪廓也會有所變化。

襯衫會受到胸部的動作的影響，形成靠攏的皺褶和拉伸的皺褶。

光

光線是來自右手的上方的印象。頸部只在下顎的下方加上陰影的話，可以襯托出後頸的漂亮曲線。

雪紡袖的形狀會輕柔地擴散到輪廓線的外側。左手臂的袖子向上捲了起來。

🐾 point

獸人臉部的定位線

描繪獸人的臉部時，有一種描繪的方法是直接在人類的頭部定位線加上較長的口鼻部。在這種情況下，人類頭部的輪廓看起來會顯得有些上下太長。所以要把人類頭部的定位線上下壓縮一下。這樣會比較接近獸人的臉部。

以人類為基礎　　　壓縮定位線

在下腹部加上大面積的陰影，可以襯托出乳房的形狀。

尾巴要和身體一樣描繪成較厚實有分量的感覺。毛髮的尾端要呈現出動態的感覺。

在後側的左腳前方加上陰影。透過與右腳的對比度來呈現畫面的立體深度。

步驟4 修飾完成

最後要加上毛皮的花紋和陰影來做修飾。北海道赤狐的手腳長著被稱為「手套、襪子」的黑色體毛，所以要加上這部分的顏色。為了表現出衣服的柔軟質地，也要在袖子的皺褶部分加上陰影。

兔子

學生　漫畫風格　苗條　♀獸人

pose ✿ 跳躍 ─────────────────────── illustrator ◆ きしべ

兔子是以圓圓的眼睛和大大的耳朵為特徵的齧齒類動物。只要將較小的口鼻部和少量的體毛描寫出來，就能確實地表現出符合兔子獸人的形象。在這裡要描繪一位充滿活力的少女兔人的跳躍姿勢。

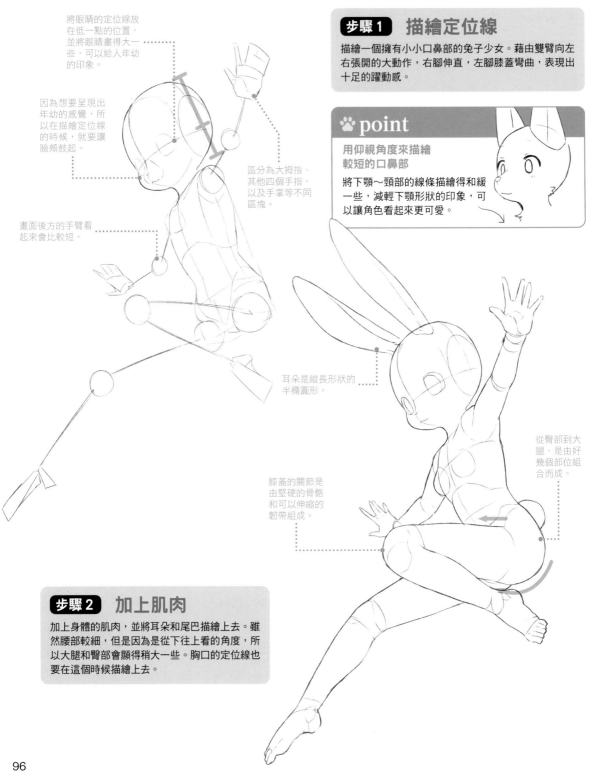

將眼睛的定位線放在低一點的位置，並將眼睛畫得大一些，可以給人年幼的印象。

因為想要呈現出年幼的感覺，所以在描繪定位線的時候，就要讓臉頰鼓起。

畫面後方的手臂看起來會比較短。

區分為大拇指、其他四個手指、以及手掌等不同區塊。

步驟 1　描繪定位線

描繪一個擁有小小口鼻部的兔子少女。藉由雙臂向左右張開的大動作，右腳伸直，左腳膝蓋彎曲，表現出十足的躍動感。

🐾 point

用仰視角度來描繪較短的口鼻部

將下顎～頸部的線條描繪得和緩一些，減輕下顎形狀的印象，可以讓角色看起來更可愛。

耳朵是縱長形狀的半橢圓形。

從臀部到大腿，是由好幾個部位組合而成。

膝蓋的關節是由堅硬的骨骼和可以伸縮的韌帶組成。

步驟 2　加上肌肉

加上身體的肌肉，並將耳朵和尾巴描繪上去。雖然腰部較細，但是因為是從下往上看的角度，所以大腿和臀部會顯得稍大一些。胸口的定位線也要在這個時候描繪上去。

96

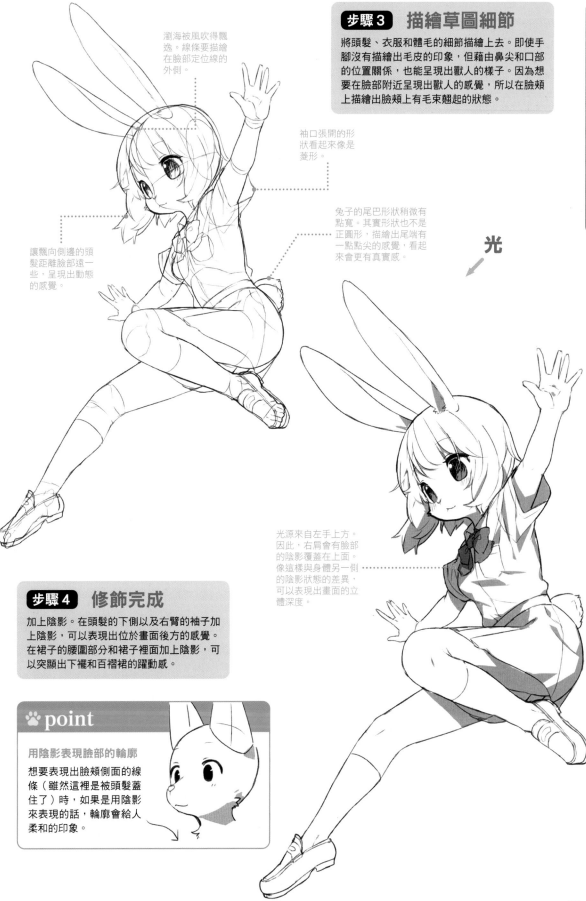

瀏海被風吹得飄逸。線條要描繪在臉部定位線的外側。

步驟3　描繪草圖細節

將頭髮、衣服和體毛的細節描繪上去。即使手腳沒有描繪出毛皮的印象，但藉由鼻尖和口部的位置關係，也能呈現出獸人的樣子。因為想要在臉部附近呈現出獸人的感覺，所以在臉頰上描繪出臉頰上有毛束翹起的狀態。

袖口張開的形狀看起來像是菱形。

兔子的尾巴形狀稍微有點寬。其實形狀也不是正圓形，描繪出尾端有一點點尖的感覺，看起來會更有真實感。

讓飄向側邊的頭髮距離臉部遠一些，呈現出動態的感覺。

光

步驟4　修飾完成

加上陰影。在頭髮的下側以及右臂的袖子加上陰影，可以表現出位於畫面後方的感覺。在裙子的腰圍部分和裙子裡面加上陰影，可以突顯出下襬和百褶裙的躍動感。

光源來自左手上方。因此，右肩會有臉部的陰影覆蓋在上面。像這樣與身體另一側的陰影狀態的差異，可以表現出畫面的立體深度。

🐾 point

用陰影表現臉部的輪廓

想要表現出臉頰側面的線條（雖然這裡是被頭髮蓋住了）時，如果是用陰影來表現的話，輪廓會給人柔和的印象。

老鼠

學生　漫畫風格　標準體型　♀獸人

pose 🐾 抬頭向上看 ——————————————— **illustrator** ◆ きしべ

這裡要描繪的是身型嬌小的老鼠獸人。這次是將攝影鏡頭的位置設定在由上往下的拍攝角度。像這樣俯瞰角度，可以呈現出充滿魄力的構圖。

視平線 視平線指的是用來捕捉對象物體的相機（眼睛）的高度（水平面）。位於視平線之上的物體可以看到底面；之下的物體則可以看到上面。這裡的視平線位置比角色高，所以可以看得到角色的上面。

俯瞰構圖時，越往下身體顯得越小。

可以看到平時不容易看見的上臂上面。

步驟 1　描繪定位線

用俯瞰構圖來描繪身型嬌小的角色時，首先要將視平線、盒子形狀的身體定位線以及透視圖法的定位線描繪出來。

🐾 point

將盒子形狀當作透視圖法的導引線

如果構圖需要符合透視圖法時，那麼在描繪定位線之前，先要以盒子形狀來確認透視線。這麼一來會比較容易掌握角色的立體感。另外，即使是平視角度的構圖，在描繪定位線的時候，如果將軀體到大腿附近的身體形狀同樣以盒子形狀去理解的話，會比較容易描繪出立體感。

因為是俯瞰構圖的關係，耳朵描繪得特別大。話雖如此，其實老鼠的耳朵本來就比較大。

這是一個給人孩子氣印象的角色。口鼻部較短，並用曲線來表現臉頰隆起飽滿的形狀。

大腿配合透視圖法，越往下變得越小。

因為視點在上方的關係，腳背雖然很小但仍然可以看得很清楚。

步驟 2　加上肌肉

雖然是身型嬌小的角色，但是年齡上的設定已經是學生。為了和低年齡的角色有所區別，要在大腿和手臂等身體部位的各處關節位置加上線條的緩急變化。這樣就可以給人一種身型健壯的印象。

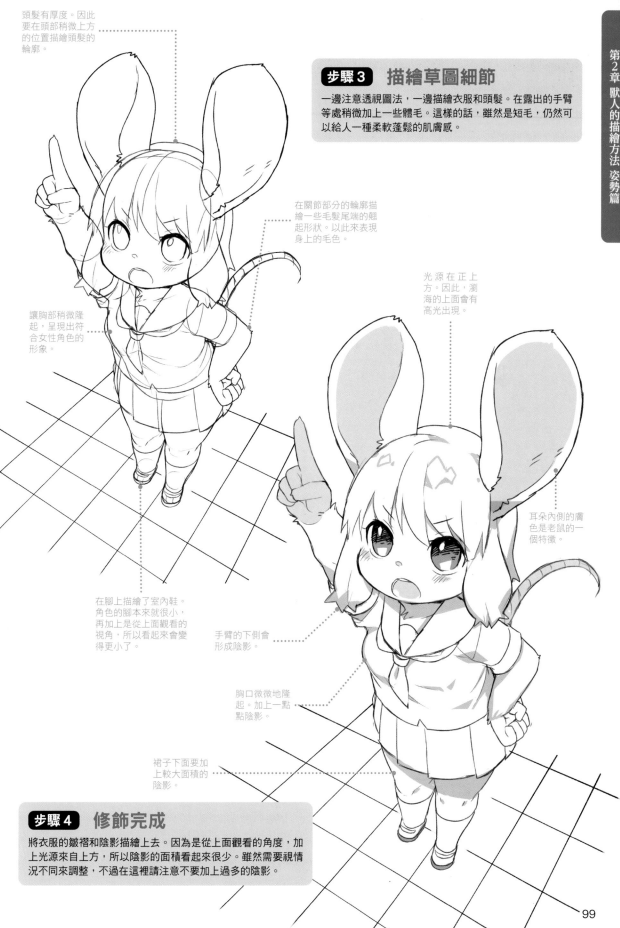

頭髮有厚度。因此要在頭部稍微上方的位置描繪頭髮的輪廓。

步驟3 描繪草圖細節

一邊注意透視圖法，一邊描繪衣服和頭髮。在露出的手臂等處稍微加上一些體毛。這樣的話，雖然是短毛，仍然可以給人一種柔軟蓬鬆的肌膚感。

在關節部分的輪廓描繪一些毛髮尾端的翹起形狀。以此來表現身上的毛色。

光源在正上方。因此，瀏海的上面會有高光出現。

讓胸部稍微隆起，呈現出符合女性角色的形象。

耳朵內側的膚色是老鼠的一個特徵。

在腳上描繪了室內鞋。角色的腳本來就很小，再加上是從上面觀看的視角，所以看起來會變得更小了。

手臂的下側會形成陰影。

胸口微微地隆起。加上一點點陰影。

裙子下面要加上較大面積的陰影。

步驟4 修飾完成

將衣服的皺褶和陰影描繪上去。因為是從上面觀看的角度，加上光源來自上方，所以陰影的面積看起來很少。雖然需要視情況不同來調整，不過在這裡請注意不要加上過多的陰影。

山羊

pose 🐾 低頭俯視 ──────────── **illustrator ♦ きしべ**

野生的山羊生活在山岳地帶和乾燥地帶，經過人工飼養後也可以作為產乳動物。這裡是將這個強而有力的草食動物的體格，轉化為個性沈穩的姐姐角色，設計成肉感的體型。

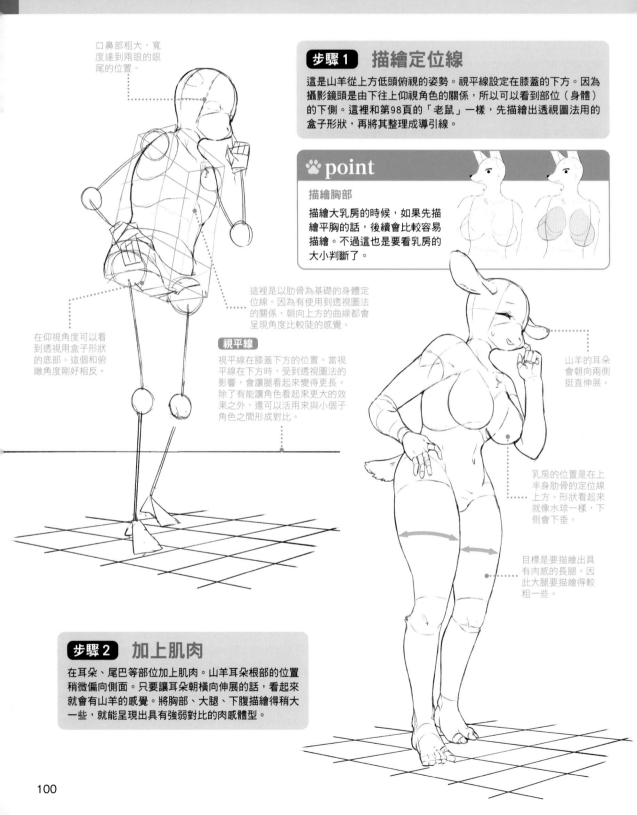

口鼻部粗大，寬度達到兩眼的眼尾的位置。

在仰視角度可以看到透視用盒子形狀的底部。這個和俯瞰角度剛好相反。

這裡是以肋骨為基礎的身體定位線。因為有使用到透視圖法的關係，朝向上方的曲線都會呈現角度比較陡的感覺。

視平線

視平線在膝蓋下方的位置。當視平線在下方時，受到透視圖法的影響，會讓腿看起來變得更長。除了有能讓角色看起來更大的效果之外，還可以活用來與小個子角色之間形成對比。

步驟 1　描繪定位線

這是山羊從上方低頭俯視的姿勢。視平線設定在膝蓋的下方。因為攝影鏡頭是由下往上仰視角色的關係，所以可以看到部位（身體）的下側。這裡和第98頁的「老鼠」一樣，先描繪出透視圖法用的盒子形狀，再將其整理成導引線。

🐾 point

描繪胸部

描繪大乳房的時候，如果先描繪平胸的話，後續會比較容易描繪。不過這也是要看乳房的大小判斷了。

山羊的耳朵會朝向兩側挺直伸展。

乳房的位置是在上半身肋骨的定位線上方。形狀看起來就像水球一樣，下側會下垂。

目標是要描繪出具有肉感的長腿。因此大腿要描繪得較粗一些。

步驟 2　加上肌肉

在耳朵、尾巴等部位加上肌肉。山羊耳朵根部的位置稍微偏向側面。只要讓耳朵朝橫向伸展的話，看起來就會有山羊的感覺。將胸部、大腿、下腹描繪得稍大一些，就能呈現出具有強弱對比的肉感體型。

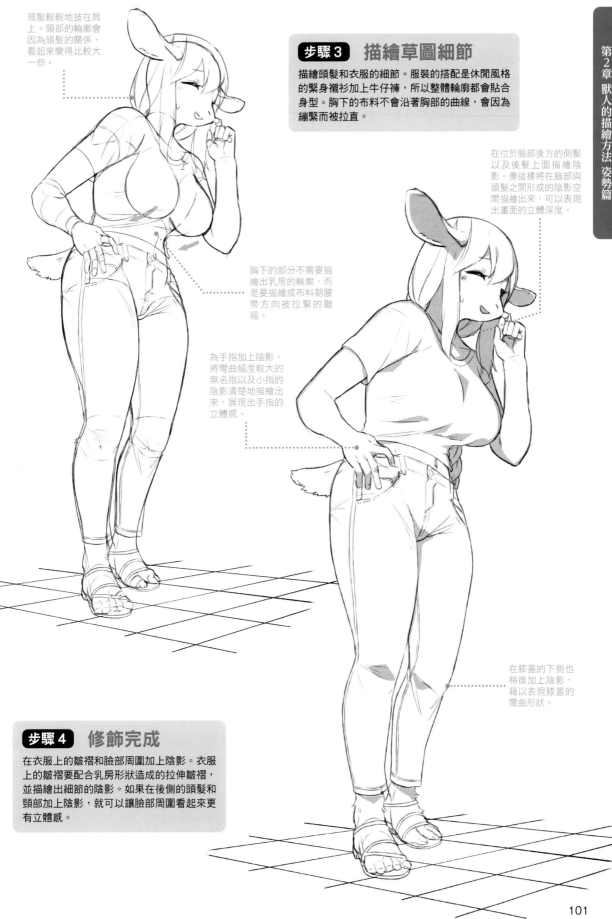

頭髮輕輕地披在肩上。頸部的輪廓會因為頭髮的關係，看起來變得比較大一些。

步驟3 描繪草圖細節

描繪頭髮和衣服的細節。服裝的搭配是休閒風格的緊身襯衫加上牛仔褲，所以整體輪廓都會貼合身型。胸下的布料不會沿著胸部的曲線，會因為繃緊而被拉直。

在位於臉部後方的側髮以及後髮上面描繪陰影。像這樣將在臉部與頭髮之間形成的陰影空間描繪出來，可以表現出畫面的立體深度。

胸下的部分不需要描繪出乳房的輪廓，而是要描繪成布料朝腰帶方向被拉緊的皺褶。

為手指加上陰影。將彎曲幅度較大的無名指以及小指的陰影清楚地描繪出來，展現出手指的立體感。

在膝蓋的下側也稍微加上陰影，藉以表現膝蓋的彎曲形狀。

步驟4 修飾完成

在衣服上的皺褶和臉部周圍加上陰影。衣服上的皺褶要配合乳房形狀造成的拉伸皺褶，並描繪出細節的陰影。如果在後側的頭髮和頸部加上陰影，就可以讓臉部周圍看起來更有立體感。

黃金獵犬

pose 🐾 **刷牙姿勢** ——————————————————— **illustrator** ◆ 森北ささな

這是睡眼惺忪正在刷牙的黃金獵犬。小巧端正的口鼻部與輕飄軟綿的體毛，突顯了獸人的可愛形象。

拿著牙刷的手臂是朝向臉部。手肘的關節會在較高的位置。

拿杯子的手臂則是伸向畫面的前方。

步驟 1　描繪定位線

描繪定位線時要有意識的去考量如何呈現拿著牙刷和漱口杯的手部。左右手的彎曲程度各不相同。

🐾 **point**

手中的物品及手指的方向

分別拿著牙刷和漱口杯的手部。描繪定位線時心裡要去想像應該如何將其呈現出來。拿著牙刷的那隻手可以看到手指的第1關節為止。也要去意識到兩側手肘位置的不同之處。

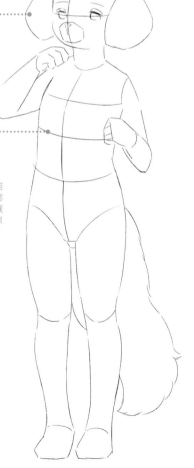

耳朵從根部開始下垂，就像是覆蓋著側頭部一樣。基本上是要有意識地描繪成三角形的形狀。

腹部的定位線要描繪成讓胸部的輪廓稍微隆起。並且讓胸部與腰部定位線中間的高度對齊。

步驟 2　加上肌肉

為手勢和臉部加上肌肉。手部要大致區分為手背、4根手指、大拇指的關節等部位。並將黃金獵犬大大的耳朵定位線也描繪上去。

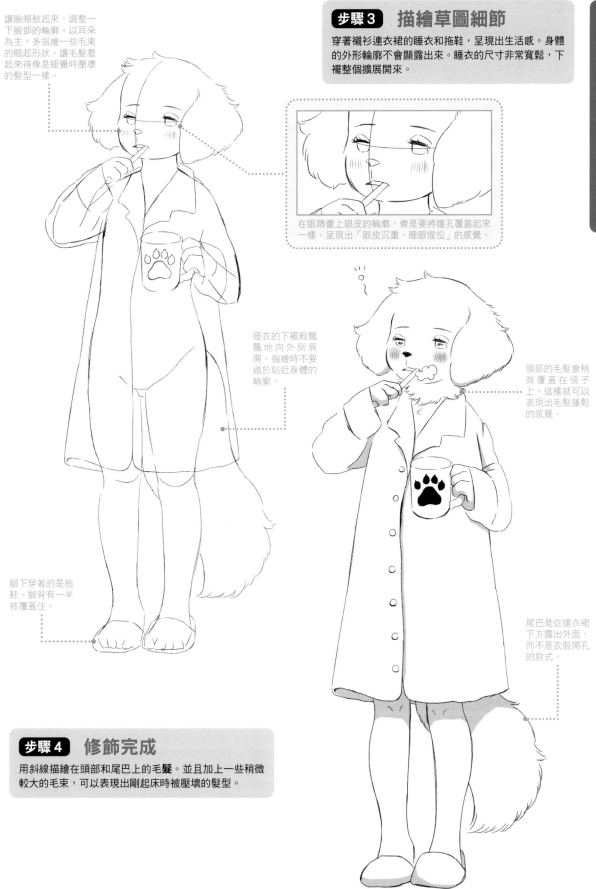

讓臉頰鼓起來，調整一下臉部的輪廓。以耳朵為主，多描繪一些毛束的翹起形狀。讓毛髮看起來得像是睡覺時壓壞的髮型一樣。

步驟3 描繪草圖細節

穿著襯衫連衣裙的睡衣和拖鞋，呈現出生活感。身體的外形輪廓不會顯露出來。睡衣的尺寸非常寬鬆，下襬整個擴展開來。

在眼睛畫上眼皮的輪廓，像是要將瞳孔覆蓋起來一樣。呈現出「眼皮沉重、睡眼惺忪」的感覺。

睡衣的下襬輕飄飄地向外側展開。描繪時不要過於貼近身體的輪廓。

頭部的毛髮會稍微覆蓋在領子上。這樣就可以表現出毛髮蓬鬆的感覺。

腳下穿著的是拖鞋。腳背有一半被覆蓋住。

尾巴是從連衣裙下方露出外面，而不是衣服開孔的款式。

步驟4 修飾完成

用斜線描繪在頭部和尾巴上的毛**髮**。並且加上一些稍微較大的毛束，可以表現出剛起床時被壓壞的髮型。

暹羅貓

pose 🐾 修飾指甲 ────────── illustrator ◆ 森北ささな

暹羅貓的特徵是擁有修長的手腳、大耳朵以及特殊的重點毛色。這裡要以優美的外形輪廓來表現出講究時尚及正在塗著指甲的姿勢。

步驟1　描繪定位線

這是俯臥著塗抹指甲油的姿勢。從大腿到下腹部都沿著格線與地面接觸。腰部以上的身體用手肘支撐，小腿以下則是以膝蓋為起點向上抬高。

小心塗著指甲油的手部動作，與隨意晃動的腳部姿勢形成對比。藉由這樣的動作，可以呈現出自然流露的可愛。

胸前的線條是流暢的S字形。

上半身的反弓姿勢，要將背部的線條描繪成一道彎弧。

從膝蓋以下的左右小腿的彎曲角度不同。兩腳產生的高低落差，給人自然的印象。

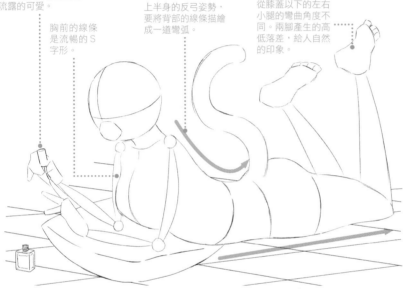

🐾 point

以面塊來考量部位

如果在描繪時能將各部位以面塊的形式來考量，會比較容易掌握立體感。舉例來說，像是從背部到臀部，與地面平行的面塊以及從背部環繞到地面的身體側面的面塊都是如此。

步驟2　加上肌肉

描繪耳朵、手腳以及身體的線條。讓手臂靠近身體內側的話，可以給人一種柔和的印象。將手裡拿著附有刷子的指甲油蓋子描繪出來，並且調整位置關係。

將耳朵的定位線沿著頭部的定位線描繪得大一些。

從臀部到大腿之間的身體曲線要描繪成有緩有急的線條。

身體接地部分的線條並不是一直線。身上的脂肪會受到擠壓而朝向側邊隆起擴展開來。

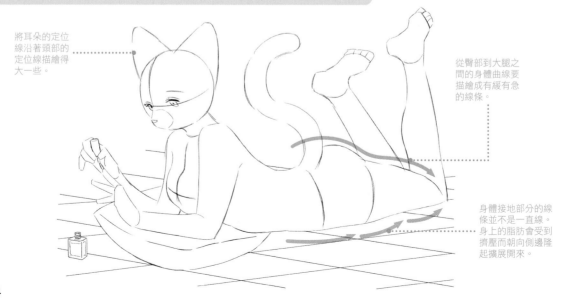

步驟3　描繪草圖細節

這是穿著家居服的放鬆狀態。上衣是容易顯現出身體線條的無肩帶背心，下面搭配的是短褲。受到尾巴的推擠，會在無肩帶背心的背側形成皺褶。

拿著蓋子的右手以及為了塗指甲油而張開的左手。將手指前端的細微動作描繪出來吧。如此可以給人更加真實的印象。

在臉部定位線的橫線下方描繪一些毛束。這樣可以讓臉型更接近菱形。看起來也更像是獸類的外形輪廓。

描繪時要意識到暹羅貓的修長手腳。

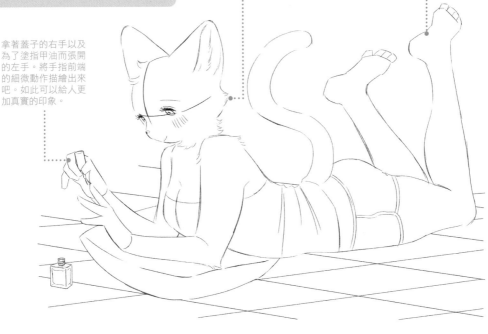

步驟4　修飾完成

一說到暹羅貓，就會聯想到身上的特殊重點毛色特徵。這是一種被稱為巧克力點的特殊毛色。這個帶點茶色的毛色會覆蓋在臉部周圍、耳朵和手腳上。

對於身型纖細的角色來説，關節和骨頭形狀都會稍微呈直線條的感覺。另一方面，將富有肌肉和脂肪的部分以曲線來描繪，可以表現出有緩有急的外形輪廓。

雖然根據個體的不同會有些差異，不過基本上在臉上會有從額頭開始覆蓋到眼睛、口鼻部等部位的重點毛色。如果是以數位方式上色的話，可以用噴筆等工具淡淡地噴塗一層顏色，或是用模糊工具將顏色做模糊處理。這樣就能呈現出柔軟的質感。

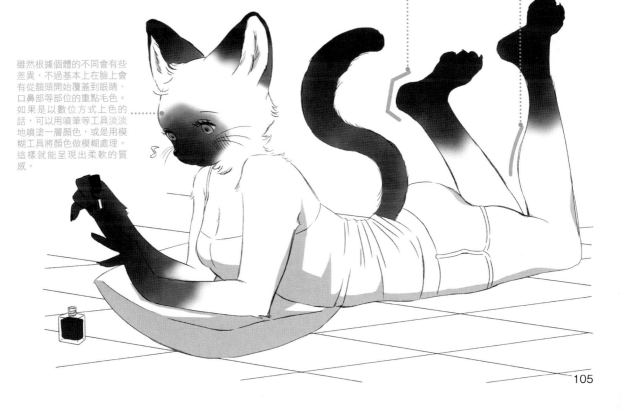

緬因貓

pose 🐾 戴上髮飾 ──────────────── **illustrator** ◆ 森北ささな

緬因貓是一種體型較大,而且以蓬鬆的長毛為特徵的貓種。這裡要介紹給各位的是能夠一邊展現自然動作的姿勢,而且又能強調出氣質高雅以及毛髮蓬鬆感的描繪方法。

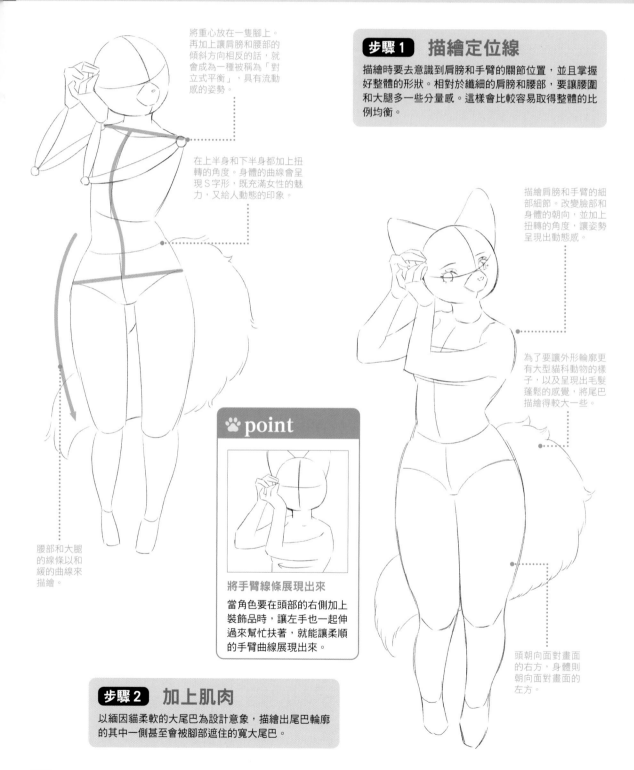

將重心放在一隻腳上。再加上讓肩膀和腰部的傾斜方向相反的話,就會成為一種被稱為「對立式平衡」,具有流動感的姿勢。

在上半身和下半身都加上扭轉的角度。身體的曲線會呈現S字形,既充滿女性的魅力,又給人動態的印象。

腰部和大腿的線條以和緩的曲線來描繪。

步驟 1　描繪定位線

描繪時要去意識到肩膀和手臂的關節位置,並且掌握好整體的形狀。相對於纖細的肩膀和腰部,要讓腰圍和大腿多一些分量感。這樣會比較容易取得整體的比例均衡。

描繪肩膀和手臂的細部細節。改變臉部和身體的朝向,並加上扭轉的角度,讓姿勢呈現出動態感。

為了要讓外形輪廓更有大型貓科動物的樣子,以及呈現出毛髮蓬鬆的感覺,將尾巴描繪得較大一些。

頭朝向面對畫面的右方,身體則朝向面對畫面的左方。

🐾 point

將手臂線條展現出來

當角色要在頭部的右側加上裝飾品時,讓左手也一起伸過來幫忙扶著,就能讓柔順的手臂曲線展現出來。

步驟 2　加上肌肉

以緬因貓柔軟的大尾巴為設計意象,描繪出尾巴輪廓的其中一側甚至會被腳部遮住的寬大尾巴。

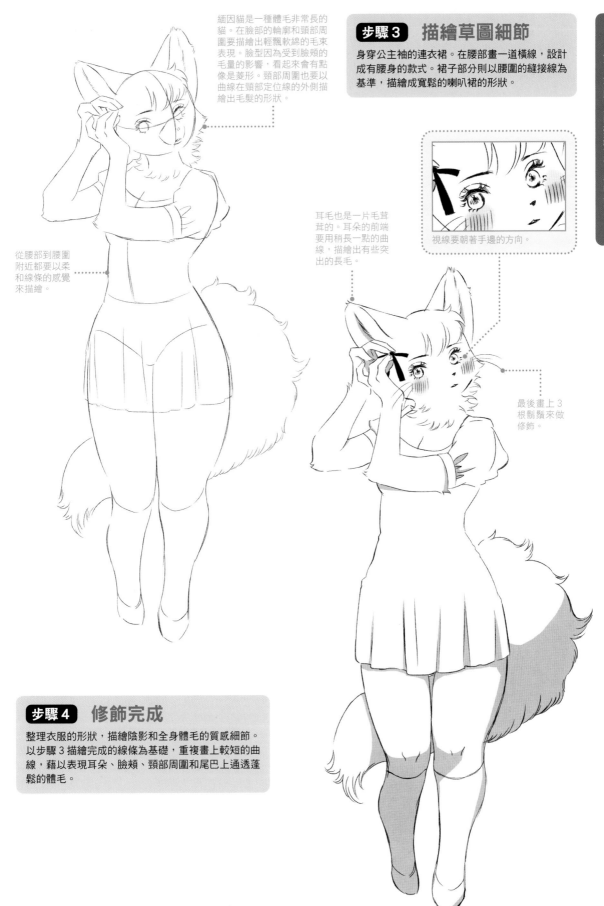

緬因貓是一種體毛非常長的貓。在臉部的輪廓和頸部周圍要描繪出輕飄軟綿的毛束表現。臉型因為受到臉頰的毛量的影響，看起來會有點像是菱形。頸部周圍也要以曲線在頸部定位線的外側描繪出毛髮的形狀。

步驟3　描繪草圖細節

身穿公主袖的連衣裙。在腰部畫一道橫線，設計成有腰身的款式。裙子部分則以腰圍的縫接線為基準，描繪成寬鬆的喇叭裙的形狀。

耳毛也是一片毛茸茸的。耳朵的前端要用稍長一點的曲線，描繪出有些突出的長毛。

視線要朝著手邊的方向。

從腰部到腰圍附近都要以柔和線條的感覺來描繪。

最後畫上3根鬍鬚來做修飾。

步驟4　修飾完成

整理衣服的形狀，描繪陰影和全身體毛的質感細節。以步驟3描繪完成的線條為基礎，重複畫上較短的曲線，藉以表現耳朵、臉頰、頸部周圍和尾巴上通透蓬鬆的體毛。

耳廓狐

pose 🐾 挑選洋裝 ——————————————— illustrator ◆ 森北ささな

耳廓狐是被分類為犬科狐屬的動物。這種狐狸的特徵是大大的耳朵和尖尖的口鼻部。這裡要介紹充滿魅力的臉部與耳朵的描寫方式，以及如何描繪出正在挑選衣服的姿勢。

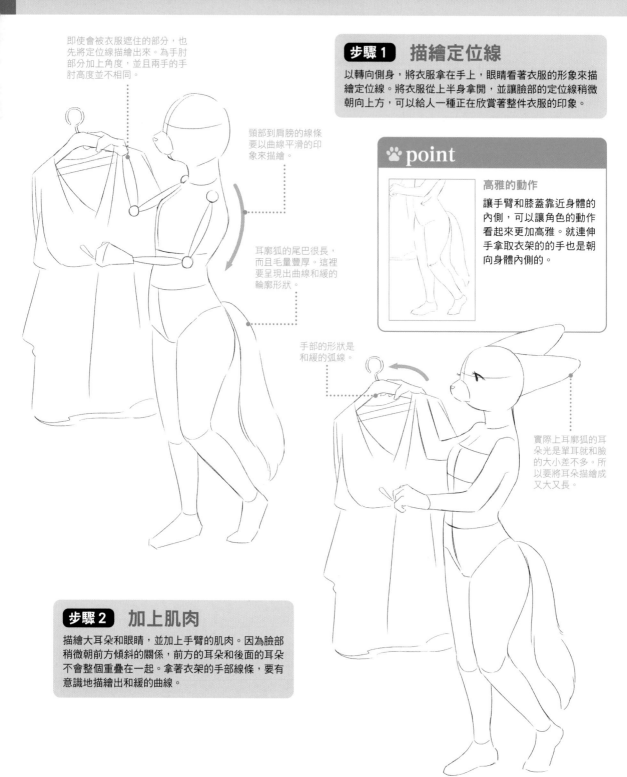

即使會被衣服遮住的部分，也先將定位線描繪出來。為手肘部分加上角度，並且兩手的手肘高度並不相同。

頸部到肩膀的線條要以曲線平滑的印象來描繪。

耳廓狐的尾巴很長，而且毛量豐厚。這裡要呈現出曲線和緩的輪廓形狀。

手部的形狀是和緩的弧線。

步驟1　描繪定位線

以轉向側身，將衣服拿在手上，眼睛看著衣服的形象來描繪定位線。將衣服從上半身拿開，並讓臉部的定位線稍微朝向上方，可以給人一種正在欣賞著整件衣服的印象。

🐾 **point**

高雅的動作

讓手臂和膝蓋靠近身體的內側，可以讓角色的動作看起來更加高雅。就連伸手拿取衣架的的手也是朝向身體內側的。

實際上耳廓狐的耳朵光是單耳就和臉的大小差不多。所以要將耳朵描繪成又大又長。

步驟2　加上肌肉

描繪大耳朵和眼睛，並加上手臂的肌肉。因為臉部稍微朝前方傾斜的關係，前方的耳朵和後面的耳朵不會整個重疊在一起。拿著衣架的手部線條，要有意識地描繪出和緩的曲線。

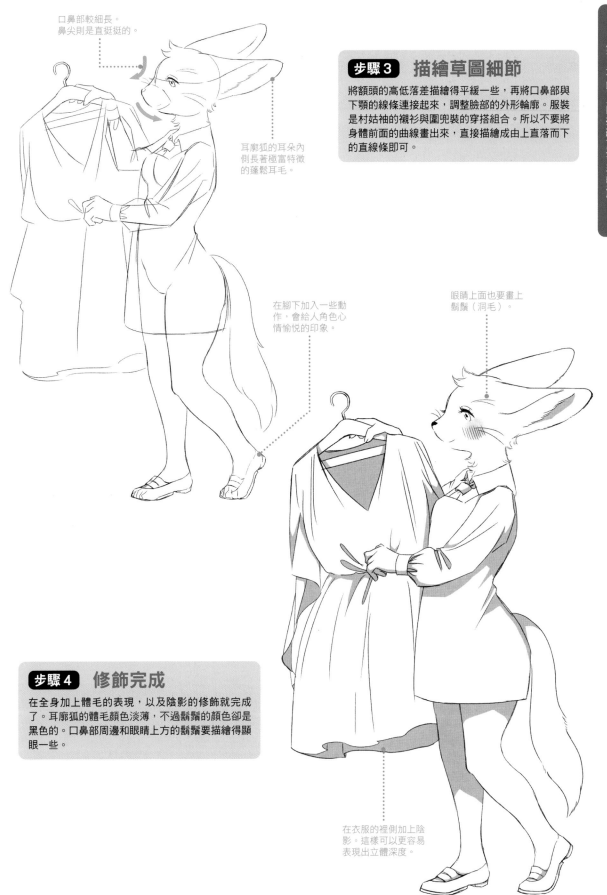

口鼻部較細長。
鼻尖則是直挺挺的。

耳廓狐的耳朵內側長著極富特徵的蓬鬆耳毛。

步驟3 **描繪草圖細節**

將額頭的高低落差描繪得平緩一些，再將口鼻部與下顎的線條連接起來，調整臉部的外形輪廓。服裝是村姑袖的襯衫與圍兜裝的穿搭組合。所以不要將身體前面的曲線畫出來，直接描繪成由上直落而下的直線條即可。

在腳下加入一些動作，會給人角色心情愉悅的印象。

眼睛上面也要畫上鬍鬚（洞毛）。

步驟4 **修飾完成**

在全身加上體毛的表現，以及陰影的修飾就完成了。耳廓狐的體毛顏色淡薄，不過鬍鬚的顏色卻是黑色的。口鼻部周邊和眼睛上方的鬍鬚要描繪得顯眼一些。

在衣服的裡側加上陰影。這樣可以更容易表現出立體深度。

Column 05 女性胸部的形狀

掌握重心的位置

　　女性的乳房並不是整個乳房都充滿彈性力和重量，而是重心位在下方。請想像一個生在牆壁上的水球，這樣會比較容易描繪。並且不是很突兀地一下子長在胸部上，而是以腋下稍微上方的線條為起點，向下方垂放一個裝著水的柔軟氣球的印象。

　　如果想在體型具有強弱對比的角色身上描繪尺寸較大的乳房時，首先要「確認乳房是從哪裡開始長出來」。因此可以先描繪出平坦的軀體，然後在上面描繪出乳房的外形輪廓，這樣就不會產生違和感。

　　至於想要描繪身型稍微豐滿一點，或者外形輪廓的凹凸較少的角色的時候，在描繪定位線的階段就要一定程度上先決定好胸部的尺寸，之後再來描繪。如此一來，整個外形輪廓才會給人柔軟的印象。

在胸部的下部描繪出朝向牆壁提高的線條，可以給人一種飽滿有彈性的印象。

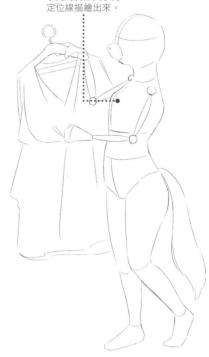

事先將胸部大小的定位線描繪出來。

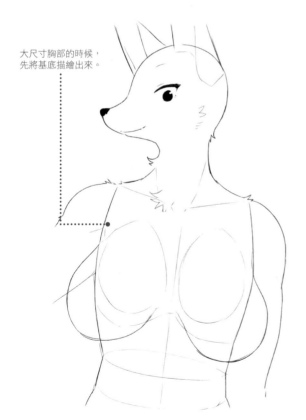

大尺寸胸部的時候，先將基底描繪出來。

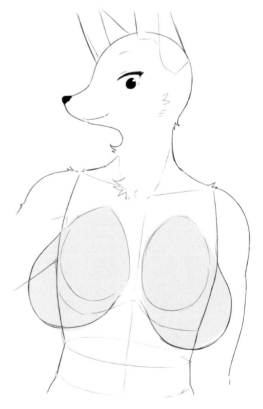

Q版變形獸人的描繪方法 基礎篇

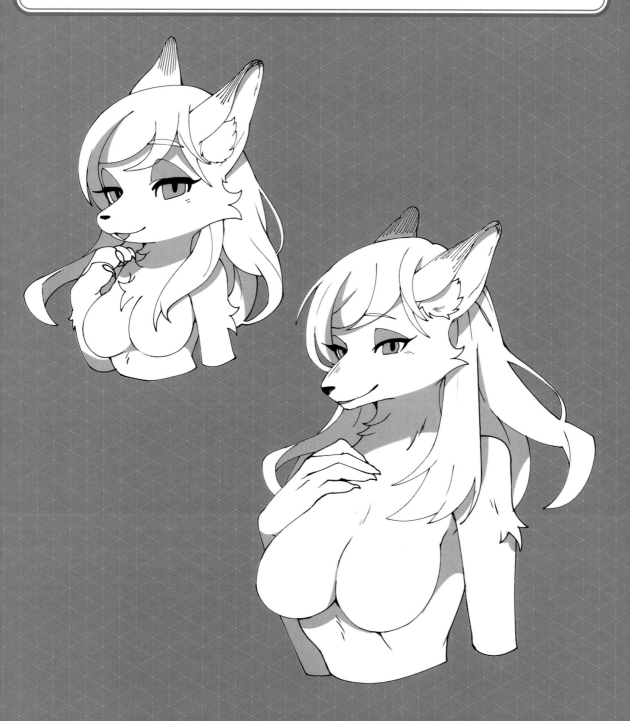

Q版變形獸人的描繪方法

原本Q版變形指的是以原型為基礎，將對象進行變形、誇張化等等的表現方式。在動畫、漫畫、插畫的世界裡，Q版變形大多指的是朝向「可愛化」、「幼兒化」、「符號化」的方向進行變形處理，或者是外形擁有以上特徵的角色。

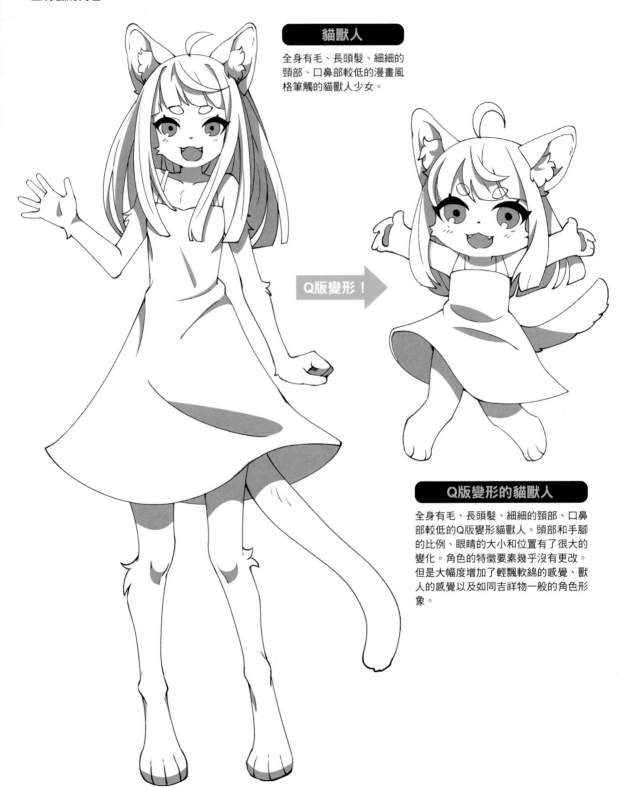

貓獸人

全身有毛、長頭髮、細細的頸部、口鼻部較低的漫畫風格筆觸的貓獸人少女。

Q版變形！

Q版變形的貓獸人

全身有毛、長頭髮、細細的頸部、口鼻部較低的Q版變形貓獸人。頭部和手腳的比例、眼睛的大小和位置有了很大的變化。角色的特徵要素幾乎沒有更改。但是大幅度增加了輕飄軟綿的感覺、獸人的感覺以及如同吉祥物一般的角色形象。

Q版變形處理的重點

Q版變形獸人的部位

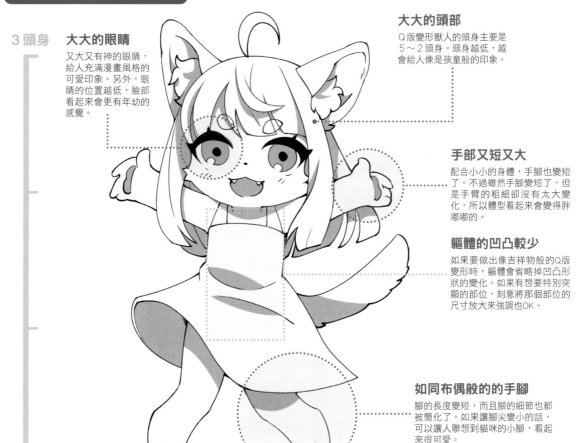

3 頭身

大大的眼睛

又大又有神的眼睛，給人充滿漫畫風格的可愛印象。另外，眼睛的位置越低，臉部看起來會更有年幼的感覺。

大大的頭部

Q版變形獸人的頭身主要是5～2頭身。頭身越低，越會給人像是孩童般的印象。

手部又短又大

配合小小的身體，手腳也變短了。不過雖然手腳變短了，但是手臂的粗細卻沒有太大變化，所以體型看起來會變得胖嘟嘟的。

軀體的凹凸較少

如果要做出像吉祥物般的Q版變形時，軀體會省略掉凹凸形狀的變化。如果有想要特別突顯的部位，刻意將那個部位的尺寸放大來強調也OK。

如同布偶般的的手腳

腳的長度變短，而且腳的細節也都被簡化了。如果讓腳尖變小的話，可以讓人聯想到貓咪的小腳，看起來很可愛。

布偶與Q版變形獸人

在描繪Q版變形角色的時候，如何將「如同布偶般的感覺」呈現出來？是Q版變形處理的重要提示方向。短短的手腳、圓圓的眼睛以及大大的頭部都刺激著人類本能地覺得「可愛」的感覺。

有一種說法是人類為了生存，會有讓自己產生感覺幼兒「可愛」而想要去照顧的本能。因此很容易對外表類似幼兒的事物產生憐愛之心。

提到布偶的代表性角色，那就是泰迪熊了。而泰迪熊正如「熊」這個名字所指的那樣，是以小熊的形象為設計主題。另外，熊因為擅長以兩足直立行走，所以站起來時的骨骼和人類非常相似。

有著3頭身左右的身體，加上以2條小短腿站立的小熊，外形輪廓看起來酷似人類的幼兒。我們在泰迪熊的形象中感受到的「可愛」，說不定也可以說是一種人類與獸類兩相結合之後，屬於獸人類型的「可愛」。這麼一想，我們可以說「Q版變形後的獸人與布偶之間，其實有著很深的關係」。

Q版變形的程度

Q版變形的程度大致可以依照頭身數的變化來做區分。頭身越高，越給人寫實、成熟的印象；頭身越低越會給人漫畫風格、孩童般的印象，角色的氛圍也會隨之改變。

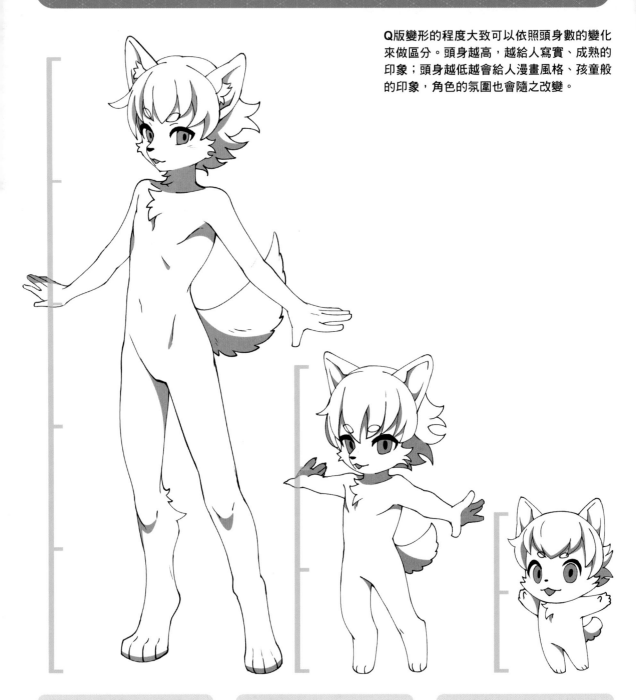

4～5頭身

以Q版變形來說，算是頭身較高的體型。相當於人類6歲～12歲左右的孩童的頭身比例。關節形狀和身體的凹凸曲線等細節幾乎都保留下來。另外，寫實類獸人的臉部在面向前方時看起來較寬，但經過Q版變形後的臉部則會變得較圓，上下也較長。

3頭身

Q版變形體型。相當於人類在0歲到5歲左右的頭身比例。雖然頭部的尺寸與4～5頭身（左上圖）幾乎沒有變化，不過身體縮小到三分之一左右。

2頭身

吉祥物體型。頭部和身體的比例是1:1。身體的細節簡化了，關節的形狀也變得像布偶一樣不是那麼明顯。

資訊的取捨選擇

大人

Q版變形處理

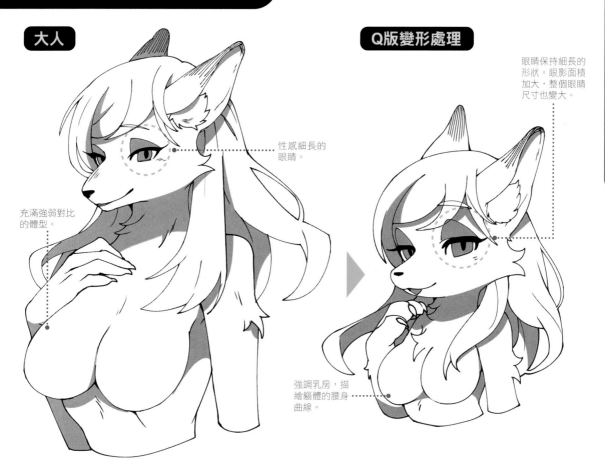

性感細長的眼睛。

充滿強弱對比的體型。

眼睛保持細長的形狀。眼影面積加大,整個眼睛尺寸也變大。

強調乳房,描繪軀體的腰身曲線。

成人獸人的Q版變形

這是一個體型充滿強弱對比的角色。同樣以這個角色為原型來進行Q版變形處理。因為想要保留成熟韻味的眼睛和豐滿的體型,所以除了將臉型的圓潤程度及比例變更為Q版變形風格之外,在設計上刻意強調了眼影和胸部的大小。Q版變形的處理不僅僅是縮小尺寸和簡化形狀而已。還要考慮「想要強調那個角色的什麼特徵?」來進行設計。

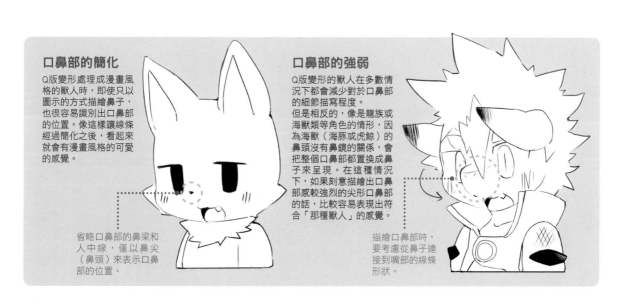

口鼻部的簡化

Q版變形處理成漫畫風格的獸人時,即使只以圖示的方式描繪鼻子,也很容易識別出口鼻部的位置。像這樣讓線條經過簡化之後,看起來就會有漫畫風格的可愛的感覺。

省略口鼻部的鼻梁和人中線,僅以鼻尖(鼻頭)來表示口鼻部的位置。

口鼻部的強弱

Q版變形的獸人在多數情況下都會減少對於口鼻部的細節描寫程度。
但是相反的,像是龍族或海獸類等角色的情形,因為海獸(海豚或虎鯨)的鼻頭沒有鼻鏡的關係,會把整個口鼻部都置換成鼻子來呈現。在這種情況下,如果刻意描繪出口鼻部感較強烈的尖形口鼻部的話,比較容易表現出符合「那種獸人」的感覺。

描繪口鼻部時,要考慮從鼻子連接到嘴部的線條形狀。

Q版變形的靈感方向

尋找可供參考的素材

這裡分享一個秘技，那就是先不考慮想要描繪的方向性，試著去讀一下童書、民間故事等書本，可能是一個不錯的做法。

世界各地都有動物出現在內的故事與傳說。我們可以先建立起一個在故事中立體鮮活的動物形象，再將這個形象以Q版變形的方式加以呈現。當然，不需要被動物的真實造型所束縛。

這種動物就該有那樣的特徵！諸如此類的固定基本知識，學習得再多也沒有任何損失。

再加上童話和繪本中常有「造形單純的可愛Q版變形動物插畫」。有時我們以為自己已經知道很多，但意外的還有更多新的發現等著我們去學習也說不定。

部位的強調

在描繪Q版變形獸人的時候，要將哪個部位好好地表現出來，才會符合理想的動物形象呢？試著以這個方向思考也不錯。

動物身上有像耳朵、尾巴、爪子、肉球、牙齒…等等與人類不同的身體特徵。從中去找出自己在哪個部位感受到作為動物的魅力？這樣的自我認知是很重要的。然後在描繪時試著去將特徵強調出來吧。

如果想設計成Q版變形程度更強烈的角色的話，那就不要思考太多，總之先試著把自己喜歡的部位盡量都突顯出來看看吧。這也是快樂地描繪出可愛的Q版變形角色的捷徑哦。

第4章

Q版變形獸人的描繪方法
姿勢篇

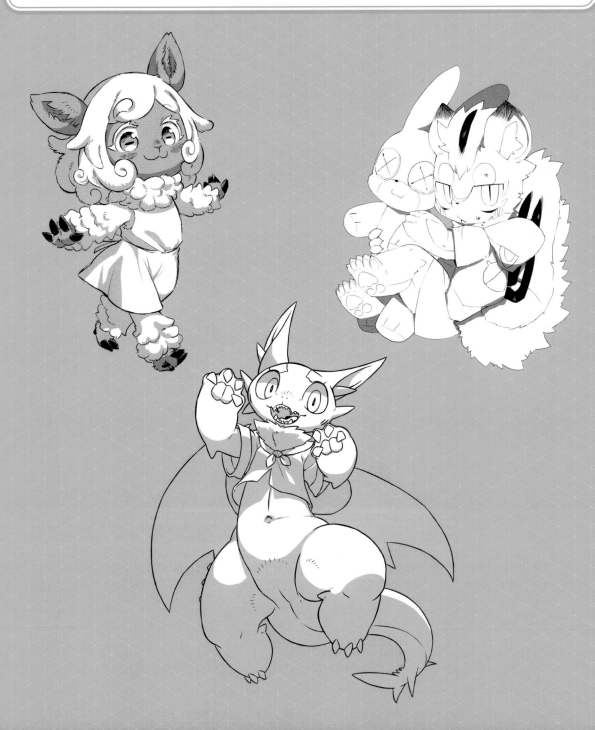

賓士貓

pose 🐾 一屁股坐地 ——————————————————— **illustrator ◆ マボ**

這是一個可愛的賓士貓女孩。一屁股直接坐在地面上的坐姿，更能突顯出Q版變形程度較大的角色的可愛形象。

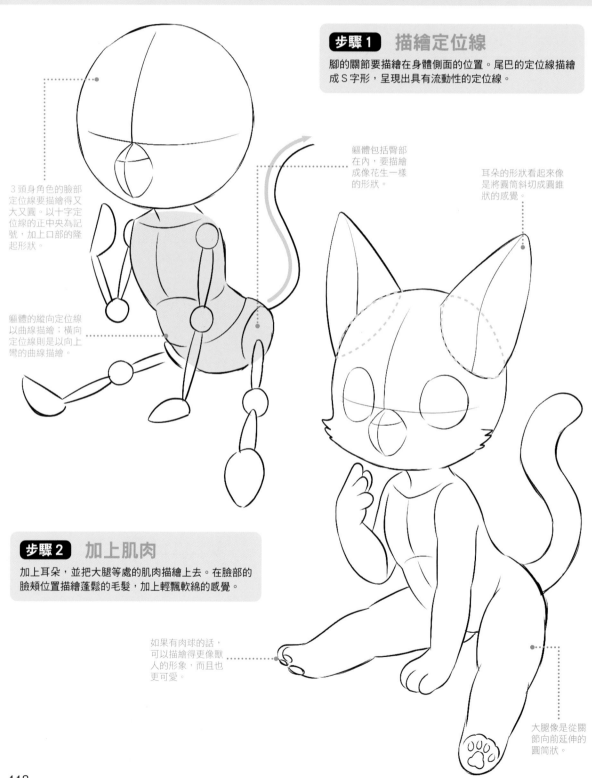

步驟1　描繪定位線

腳的關節要描繪在身體側面的位置。尾巴的定位線描繪成S字形，呈現出具有流動性的定位線。

3頭身角色的臉部定位線要描繪得又大又圓。以十字定位線的正中央為記號，加上口部的隆起形狀。

軀體的縱向定位線以曲線描繪；橫向定位線則是向上彎的曲線描繪。

軀體包括臀部在內，要描繪成像花生一樣的形狀。

耳朵的形狀看起來像是將圓筒斜切成圓錐狀的感覺。

步驟2　加上肌肉

加上耳朵，並把大腿等處的肌肉描繪上去。在臉部的臉頰位置描繪蓬鬆的毛髮，加上輕飄軟綿的感覺。

如果有肉球的話，可以描繪得更像獸人的形象，而且也更可愛。

大腿像是從關節向前延伸的圓筒狀。

步驟3 描繪草圖細節

將衣服、頭髮、耳朵的毛、口部等部位描繪出來。口部沿著定位線的形狀描繪，鼻子則要畫在定位線的正中央。如果將口部描繪成嘴角右側上揚的狀態，可以表現出口鼻部的形狀。

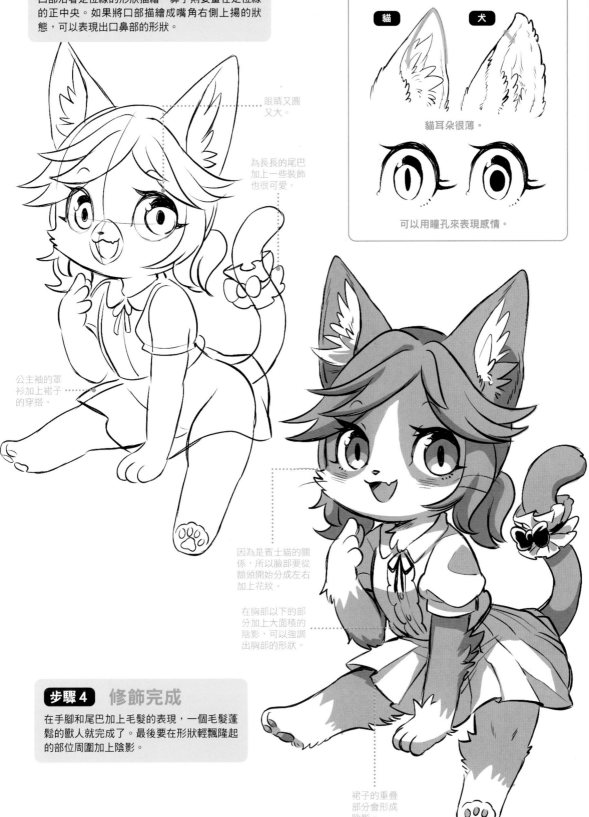

🐾 **point**

符合貓咪形象的表現

貓	犬

貓耳朵很薄。

可以用瞳孔來表現感情。

眼睛又圓又大。

為長長的尾巴加上一些裝飾也很可愛。

公主袖的罩衫加上裙子的穿搭。

因為是賓士貓的關係，所以臉部要從額頭開始分成左右加上花紋。

在胸部以下的部分加上大面積的陰影，可以強調出胸部的形狀。

步驟4 修飾完成

在手腳和尾巴加上毛髮的表現，一個毛髮蓬鬆的獸人就完成了。最後要在形狀輕飄隆起的部位周圍加上陰影。

裙子的重疊部分會形成陰影。

哈士奇犬

pose 🐾 **兩手揮舞** ──────────── illustrator ◆ マボ

哈士奇犬給人一種又酷又可愛的感覺。在這裡要先掌握好頭身設定、手腳的形狀以及口鼻部的位置等等，再經過Q版變形處理，使其更加可愛。

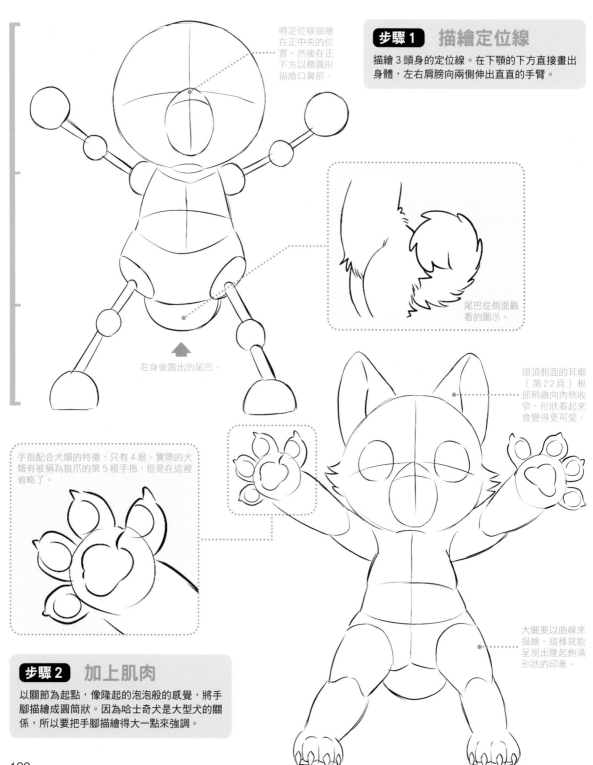

將定位線描繪在正中央的位置。然後在正下方以橢圓形描繪口鼻部。

步驟1　描繪定位線

描繪3頭身的定位線。在下顎的下方直接畫出身體，左右肩膀向兩側伸出直直的手臂。

尾巴從側面觀看的圖示。

在身後露出的尾巴。

頭頂側面的耳廓（第22頁）根部稍微向內側收窄，形狀看起來會變得更可愛。

手指配合犬類的特徵，只有4根。實際的犬類有被稱為狼爪的第5根手指，但是在這裡省略了。

大腿要以曲線來描繪。這樣就能呈現出隆起飽滿形狀的印象。

步驟2　加上肌肉

以關節為起點，像隆起的泡泡般的感覺，將手腳描繪成圓筒狀。因為哈士奇犬是大型犬的關係，所以要把手腳描繪得大一點來強調。

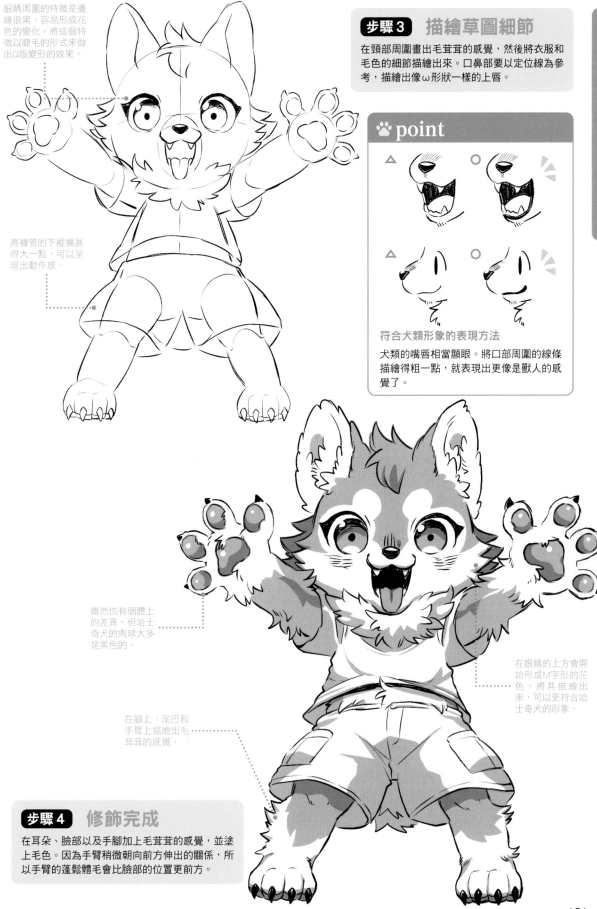

眼睛周圍的特徵是邊緣很黑,容易形成花色的變化。將這個特徵以睫毛的形式來做出Q版變形的效果。

將褲管的下襬擴展得大一點,可以呈現出動作感。

步驟3　描繪草圖細節

在頸部周圍畫出毛茸茸的感覺,然後將衣服和毛色的細節描繪出來。口鼻部要以定位線為參考,描繪出像ω形狀一樣的上唇。

🐾 point

符合犬類形象的表現方法

犬類的嘴唇相當顯眼。將口部周圍的線條描繪得粗一點,就表現出更像是獸人的感覺了。

雖然也有個體上的差異,但哈士奇犬的肉球大多是黑色的。

在腳上、尾巴和手臂上描繪出毛茸茸的感覺。

在眼睛的上方會開始形成M字形的花色,將其描繪出來,可以更符合哈士奇犬的形象。

步驟4　修飾完成

在耳朵、臉部以及手腳加上毛茸茸的感覺,並塗上毛色。因為手臂稍微朝向前方伸出的關係,所以手臂的蓬鬆體毛會比臉部的位置更前方。

121

pose 🐾 步行中 ─────────────── illustrator ♦ マボ

有點得意地走著的羊獸人女孩。特徵是在Q版變形風格的圓臉上，小小隆起的口鼻部。還要確認一下耳朵、眼睛、手腳等各個部位，是否都有符合羊的形象呢？

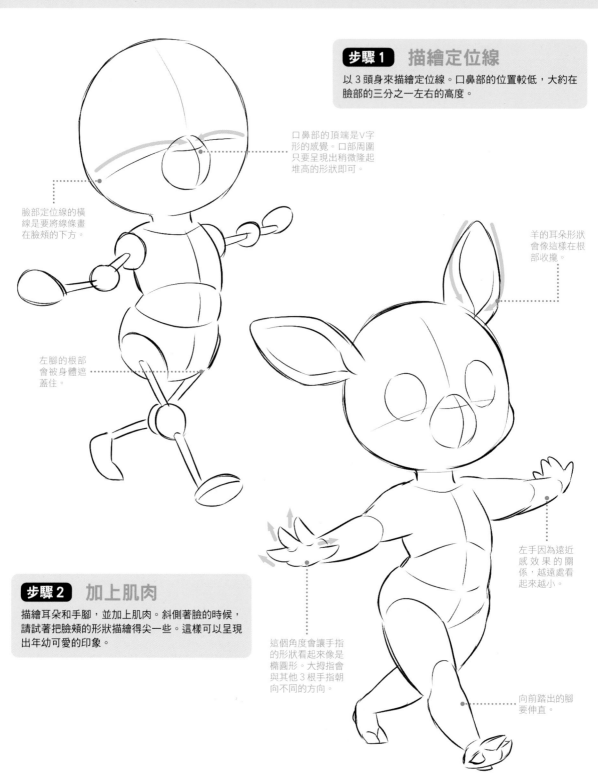

步驟1　描繪定位線

以3頭身來描繪定位線。口鼻部的位置較低，大約在臉部的三分之一左右的高度。

口鼻部的頂端是V字形的感覺。口部周圍只要呈現出稍微隆起堆高的形狀即可。

臉部定位線的橫線是要將線條畫在臉頰的下方。

羊的耳朵形狀會像這樣在根部收攏。

左腳的根部會被身體遮蓋住。

步驟2　加上肌肉

描繪耳朵和手腳，並加上肌肉。斜側著臉的時候，請試著把臉頰的形狀描繪得尖一些。這樣可以呈現出年幼可愛的印象。

這個角度會讓手指的形狀看起來像是橢圓形。大拇指會與其他3根手指朝向不同的方向。

左手因為遠近感效果的關係，越遠處看起來越小。

向前踏出的腳要伸直。

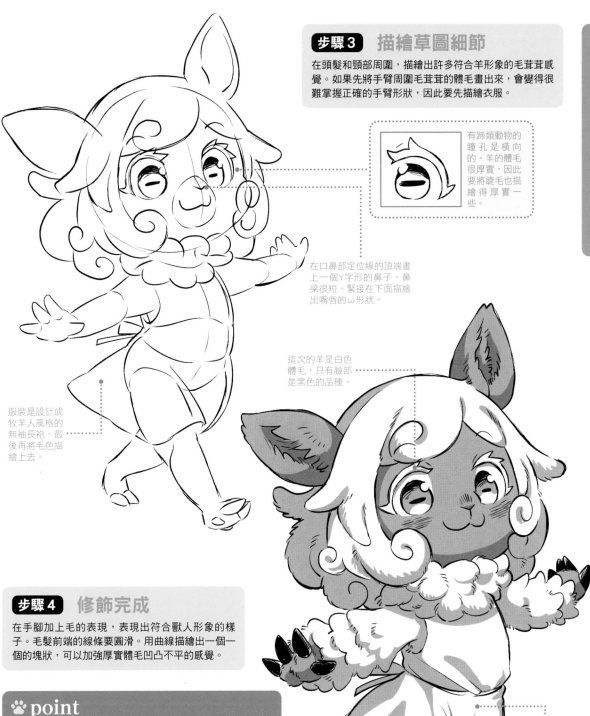

步驟 3　描繪草圖細節

在頭髮和頸部周圍，描繪出許多符合羊形象的毛茸茸感覺。如果先將手臂周圍毛茸茸的體毛畫出來，會變得很難掌握正確的手臂形狀，因此要先描繪衣服。

有蹄類動物的瞳孔是橫向的。羊的體毛很厚實，因此要將睫毛也描繪得厚實一些。

在口鼻部定位線的頂端畫上一個 Y 字形的鼻子。鼻梁很短，緊接在下面描繪出嘴唇的 ω 形狀。

這次的羊是白色體毛，只有臉部是黑色的品種。

服裝是設計成牧羊人風格的無袖長袍。最後再將毛色描繪上去。

步驟 4　修飾完成

在手腳加上毛的表現，表現出符合獸人形象的樣子。毛髮前端的線條要圓滑。用曲線描繪出一個一個的塊狀，可以加強厚實體毛凹凸不平的感覺。

腰部用一條線繩綁住，然後沿著皺褶描繪陰影。

🐾 point

| 手指為蹄子的類型 | 將手指塗成黑色來代表蹄子的類型 | 原本的動物類型 |

羊的手部表現範例

這次「羊」的插畫，是將手部設計為「手指為蹄」的類型，並搭配腳部為動物類型的設計。

馴鹿

少年　Q版變形　♂獸人

pose 🐾 奔跑 ———————————————————————————— illustrator ♦ マボ

能夠在寒冷地區四處奔跑，強而有力的馴鹿。這次我們將以少年的形象來進行Q版變形。除了手腳的動作和符合馴鹿形象的身體特徵之外，也請注意表情的呈現方式。

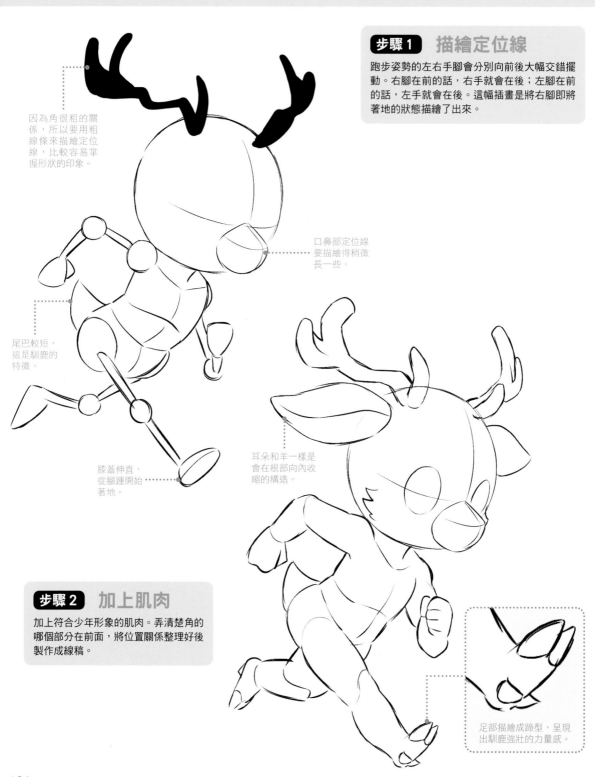

步驟 1　描繪定位線

跑步姿勢的左右手腳會分別向前後大幅交錯擺動。右腳在前的話，右手就會在後；左腳在前的話，左手就會在後。這幅插畫是將右腳即將著地的狀態描繪了出來。

因為角很粗的關係，所以要用粗線條來描繪定位線，比較容易掌握形狀的印象。

口鼻部定位線要描繪得稍微長一些。

尾巴較短，這是馴鹿的特徵。

膝蓋伸直，從腳踵開始著地。

耳朵和羊一樣是會在根部向內收縮的構造。

步驟 2　加上肌肉

加上符合少年形象的肌肉。弄清楚角的哪個部分在前面，將位置關係整理好後製作成線稿。

足部描繪成蹄型，呈現出馴鹿強壯的力量感。

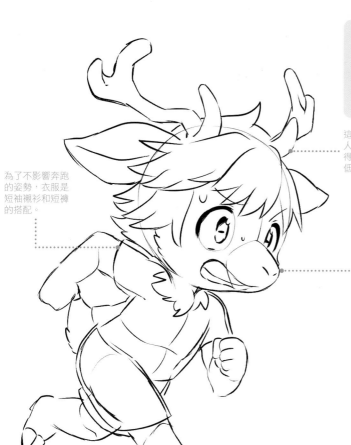

步驟 3　**描繪草圖細節**

描繪頭髮、衣服和臉部。鼻尖描繪成接近倒八字形的形狀。眼睛的白眼珠部分較大，瞳孔較小，感覺起來像是睜大了眼睛一樣。如此表情就會變得很著急的感覺。

為了不影響奔跑的姿勢，衣服是短袖襯衫和短褲的搭配。

這是少年獸人。角不要畫得太大，稍微低調一些。

嘴巴張得很大。嘴角的位置會來到眼睛的下方。不要將嘴巴完整地畫到口鼻部的鼻尖，而是在稍微前方的位置折返即可。

在角上加入陰影。陰影不要佈滿整根角，而是要去考慮光線照射不到的部分，一點點地描繪出來，這樣就會變得更有立體感。

步驟 4　**修飾完成**

加上體毛、身上的花紋、還有陰影。馴鹿胸口的毛量特別多。領口部分完全被毛束覆蓋住了。

🐾 **point**

感情的身體表現

藉由耳朵和尾巴的動作，可以做出更加豐富的情感表現。開心的時候會直直地豎起耳朵；傷心的時候耳朵則會下垂。透過符合主題動物特徵的身體表現，可以描繪出情感更加豐富的動物角色。

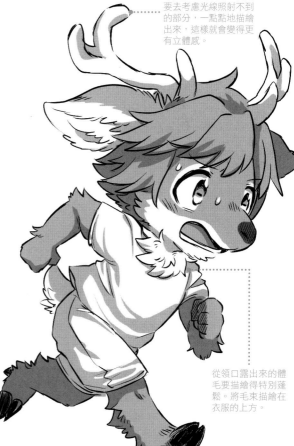

從領口露出來的體毛要描繪得特別蓬鬆。將毛束描繪在衣服的上方。

獵豹

 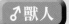

pose 🐾 膝蓋跪地 ──────────────────── **illustrator ◆ どり**

這是一個少年獵豹以膝蓋跪地，回頭看過來的姿勢。強調腰腿下半身和尾巴的Q版變形，表現出運動員身材的威武形象。

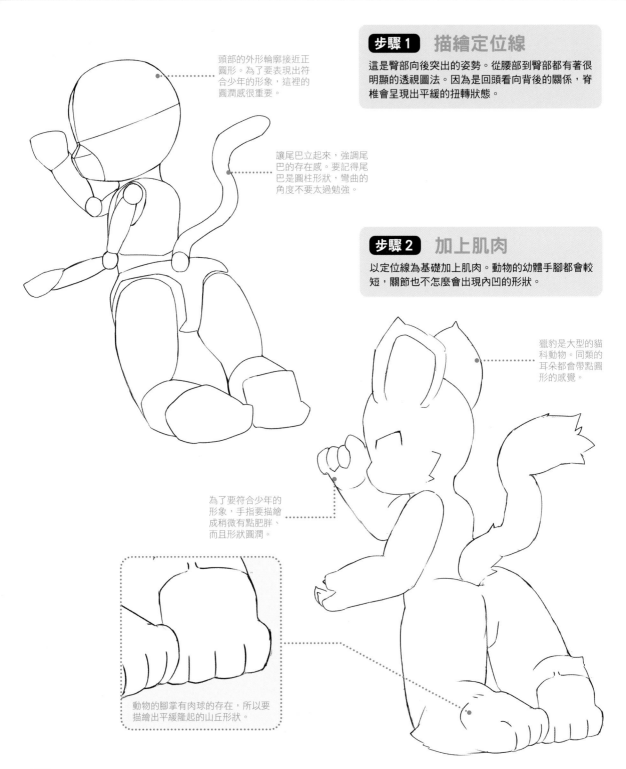

頭部的外形輪廓接近正圓形。為了要表現出符合少年的形象，這裡的圓潤感很重要。

讓尾巴立起來，強調尾巴的存在感。要記得尾巴是圓柱形狀，彎曲的角度不要太過勉強。

步驟 1　描繪定位線

這是臀部向後突出的姿勢。從腰部到臀部都有著很明顯的透視圖法。因為是回頭看向背後的關係，脊椎會呈現出平緩的扭轉狀態。

步驟 2　加上肌肉

以定位線為基礎加上肌肉。動物的幼體手腳都會較短，關節也不怎麼會出現內凹的形狀。

獵豹是大型的貓科動物。同類的耳朵都會帶點圓形的感覺。

為了要符合少年的形象，手指要描繪成稍微有點肥胖、而且形狀圓潤。

動物的腳掌有肉球的存在，所以要描繪出平緩隆起的山丘形狀。

將整個頭部設計成像是一頂帽子的感覺，只加上帽子的帽簷。

步驟3　描繪草圖細節

在身體外形輪廓上面將衣服描繪出來。為了要表現出符合少年的活潑形象，將服裝設計成無袖運動背心加上短褲、運動帽的搭配款式。

大一點的衣領，可以突顯出上衣的存在感。

從衣服上面也可以看得出身體的曲線。

獵豹身上的斑點是單純的黑色圓形花紋。

步驟4　修飾完成

獵豹的臉部會有從眼睛下方延伸到下顎下方的黑色「淚線」花紋。請確認一下獵豹與花豹、美洲豹之間的區別吧。

🐾 point

Q版變形的參考書

Q版變形與可愛、嬌小這兩個形容詞是無法分開的。當我們在Q版變形的過程中，可以參考原型動物的幼體形象。找出「到底哪裡可愛？」。動物的幼體一般在全身的比例上，手腳的末端會比較大，而且關節的內凹形狀會比較不明顯。

松鼠

少年 Q版變形 ♂獸人

pose 🐾 抱著布偶 ──────────────────────── **illustrator ◆ どり**

這是一個緊緊抱著布偶的松鼠獸人。布偶可以強調出松鼠的嬌小身型。將姿勢設計成大大的尾巴和布偶將松鼠夾在中間的構圖。這樣可以更好地呈現出角色身型嬌小的效果。

思考一下要用什麼姿勢來抱緊布偶。根據這個姿勢的形態，可以表現出松鼠的內心情感。

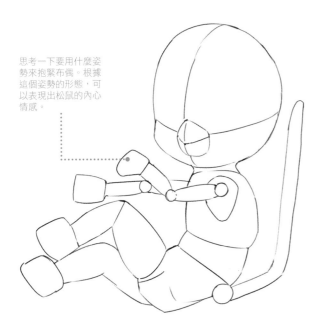

步驟 1　描繪定位線

像松鼠這樣低頭身的動物，可以更加動態地活用整個畫面。藉此來表現出角色身型的嬌小。

描繪低頭身的角色時，可以試著有意識地去活用整個畫面的空間。頭身越低的角色，身體上下需要的空間就會越小，方便將角色的全身都收進畫面，設計成更具動感又有魄力的構圖。讓角色的身體部位變形得更肥大，衣服也設計得更寬鬆，可以呈現出身體嬌小的角色特徵。

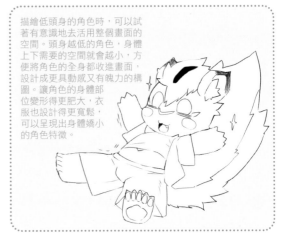

體型小的種族特徵，是比較容易呈現尺寸大小的對比。只要讓角色手裡拿著較大的物品，就能襯托出自己的身型嬌小。如果是要表現出年幼的感覺，頭身越低時，眼睛的下方和臉頰之間的間隔就要描繪得越窄。

為了讓手裡抱著的布偶與松鼠的嬌小身體形成對比，將大小描繪成兩者差不多。

沿著尾巴的軸心描繪出蓬鬆的尾毛。

步驟 2　加上肌肉

將松鼠的嬌小體型表現出來。只要強調手腳的前端、尾巴的大小，就會和身體的嬌小形成對比，讓角色看起來個子更小。原型的松鼠尾巴幾乎和身體一樣大。請一邊觀察與身體尺寸的比例均衡，一邊將尾巴描縮出來吧。

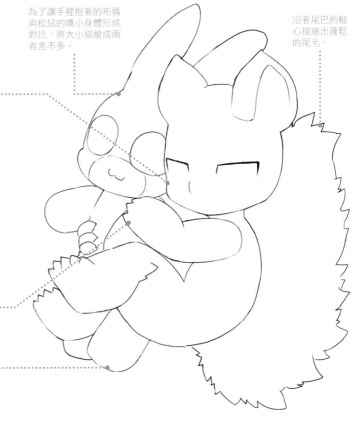

手部為了符合小動物的形象，描繪成又粗又圓的形狀。

布偶的腳會從松鼠的兩腳之間露出來。因為被松鼠的腳夾住的關係，造成布偶的腳部形狀稍微有點變形。

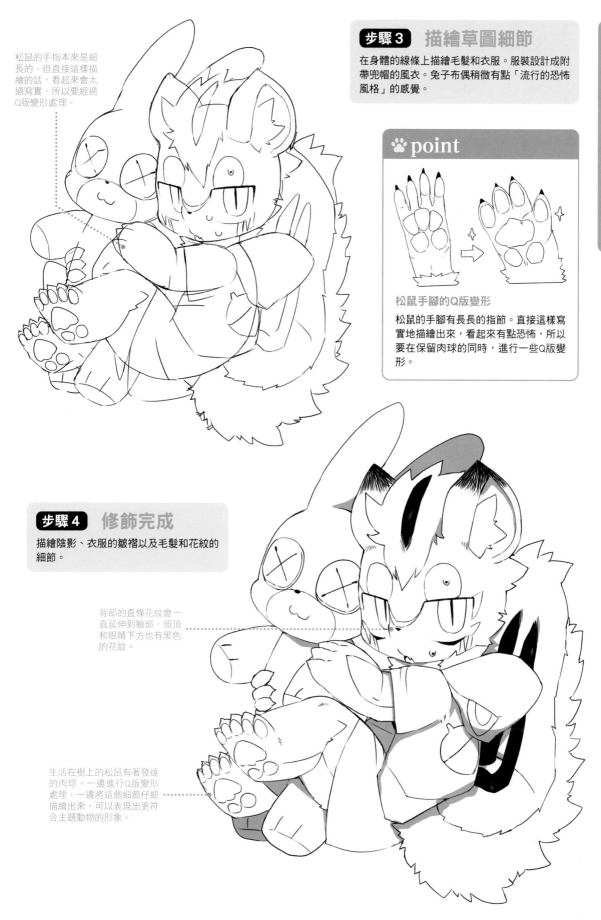

松鼠的手指本來是細長的。但直接這樣描繪的話,看起來會太過寫實,所以要經過Q版變形處理。

步驟3 描繪草圖細節

在身體的線條上描繪毛髮和衣服。服裝設計成附帶兜帽的風衣。兔子布偶稍微有點「流行的恐怖風格」的感覺。

🐾 point

松鼠手腳的Q版變形

松鼠的手腳有長長的指節。直接這樣寫實地描繪出來,看起來有點恐怖,所以要在保留肉球的同時,進行一些Q版變形。

步驟4 修飾完成

描繪陰影、衣服的皺褶以及毛髮和花紋的細節。

背部的直條花紋會一直延伸到臉部。頭頂和眼睛下方也有黑色的花紋。

生活在樹上的松鼠有著發達的肉球。一邊進行Q版變形處理,一邊將這個細節仔細描繪出來,可以表現出更符合主題動物的形象。

129

pose 🐾 躺在床上看書 ——————————— illustrator ◆ どり

這是一個躺在床上看書的牛獸人的姿勢。因為視線不是朝向正上方而是朝向手邊的書本，所以要有意識地描寫出頭部的方向以及頸部的傾斜角度。

步驟 1　描繪定位線

躺著的姿勢要沿著床上的方格線來調整好身體的位置。這裡想要呈現的是全身放鬆狀態的脫力姿勢。

為了要表現出角色內向的性格，描繪時整個外形輪廓都要有意識地呈現柔和圓潤的曲線。

本來牛的手部（前腳）也是蹄子的形狀。但是在獸人化的時候，也可以改為手指。

頭上的角可以表現出牛的雄壯形象。強調出外形與角色內向的個性之間的反差。

為了要強調出膝蓋的圓潤感，這裡要再加上一些脂肪，使形狀更圓一些。

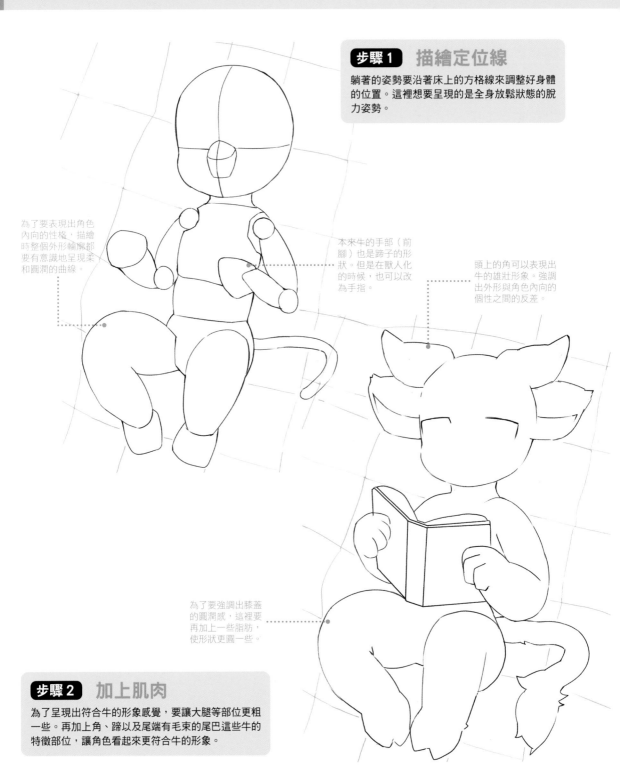

步驟 2　加上肌肉

為了呈現出符合牛的形象感覺，要讓大腿等部位更粗一些。再加上角、蹄以及尾端有毛束的尾巴這些牛的特徵部位，讓角色看起來更符合牛的形象。

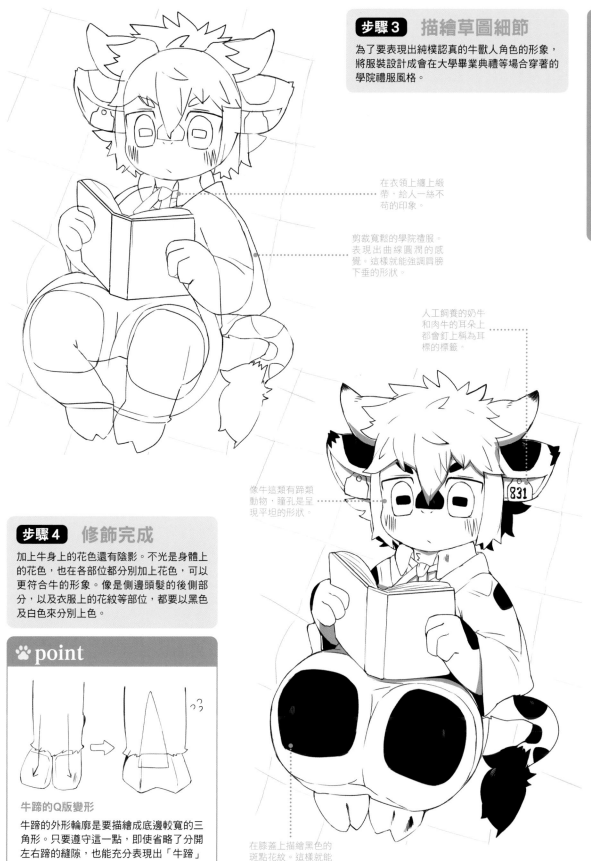

步驟3　描繪草圖細節

為了要表現出純樸認真的牛獸人角色的形象，將服裝設計成會在大學畢業典禮等場合穿著的學院禮服風格。

在衣領上纏上緞帶，給人一絲不苟的印象。

剪裁寬鬆的學院禮服。表現出曲線圓潤的感覺。這樣就能強調肩膀下垂的形狀。

人工飼養的奶牛和肉牛的耳朵上都會釘上稱為耳標的標籤。

像牛這類有蹄類動物，瞳孔是呈現平坦的形狀。

步驟4　修飾完成

加上牛身上的花色還有陰影。不光是身體上的花色，也在各部位都分別加上花色，可以更符合牛的形象。像是側邊頭髮的後側部分，以及衣服上的花紋等部位，都要以黑色及白色來分別上色。

🐾 **point**

牛蹄的Q版變形

牛蹄的外形輪廓是要描繪成底邊較寬的三角形。只要遵守這一點，即使省略了分開左右蹄的縫隙，也能充分表現出「牛蹄」的感覺。

在膝蓋上描繪黑色的斑點花紋。這樣就能強調出膝蓋突出在畫面前方的立體感。

海獸龍人

少年　Q版變形　♂獸人

pose 🐾 在地上翻滾嬉鬧 ─────────── illustrator ◆ どり

這是水棲的龍族獸人。像儒艮或是海象這類的海獸，身型的特徵是有重量感的下半身和尾巴。這次就是要強調那些特徵，設計成「在地上翻滾嬉鬧姿勢」。

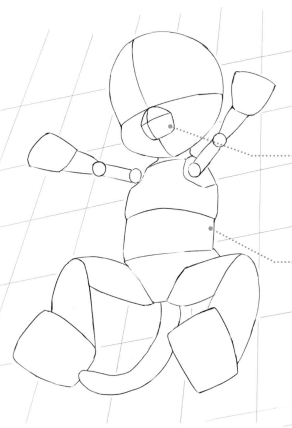

步驟 1　描繪定位線

先描繪出背部接觸地面上的格線。然後再沿著格線描繪角色的背部，調整姿勢。

在描繪Q版變形的獸人時，大多會減少一些口鼻部的突出程度。但是在描繪龍族獸人的時候，如果能夠將口鼻部的突出形狀描繪出來，可以表現出更符合龍族特徵的樣貌。

即使是躺臥在地面，脊椎也同樣要描繪出Ｓ字形的曲線。因此腰部會稍微騰空抬高。

頭上的角是龍人的重要部位。角不是朝向側面，而是朝向正面生長。

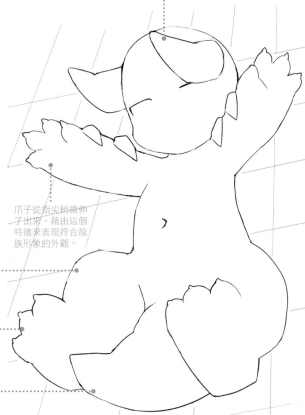

步驟 2　加上肌肉

下半身比上半身較胖一些。加上肌肉時要將全身描繪成三角形的體型。為了表現出符合少年形象的圓潤體型，記得要多以曲線來描繪外形輪廓。

爪子從指尖稍微伸子出來。藉由這個特徵來表現符合龍族形象的外觀。

為了要讓下半身看起來更穩定，大腿等部位要描繪得較胖一些。

腳掌像圓木一樣粗壯，讓人聯想到怪獸的形象。並且將手指、腳趾描繪得又粗又短，這樣一來，外觀形狀就會成為如同小孩子一般的圓滾飽滿形狀。

尾巴也要描繪成具有重量感和穩定感的粗壯尺寸。只要在這裡呈現出重量感，即使還是龍人少年，也能給人留下龍族強而有力的印象。

步驟3　描繪草圖細節

強調海獸特有的圓形腹部。因此,將服裝設計成斗篷的造型。髮型也為了要表現少年的活潑氣氛,設計成髮尾翹起,整體抓高的髮型。

這是硬質的鱗片固化後形成的隆起形狀。將這個特徵追加到肩膀和手肘等較硬的身體部位。

口中長著小小的利牙,表現出龍族的感覺。因為還是少年,所以牙齒也還在成長過程中。尺寸不要描繪得太大。

為了強調小爪子的存在感,把顏色改成黑色,使其看起來更顯眼。雖然只是小小的爪子,但卻是突顯角色龍人身分的重要部位。

步驟4　修飾完成

最後加上陰影和細節之後就完成了。在身體的重點部位自然地畫上一些鱗片,表現出符合龍族形象的肌膚質感。

🐾 point

肌膚的質感

如果將鱗片和鯊魚皮這類的皮膚質感細節直接描繪出來,那就寫實過頭了。因此,透過外形輪廓來呈現質感是一種很有效的方式。或是在受到光線強烈照射的部分、關節等處,不經意地描繪上呈現質感的簡單線條,如此就能恰到好處地表現出肌膚的質感。

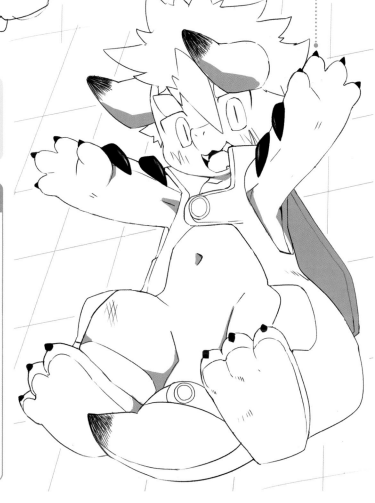

兔子

pose 🐾 倒立 ——————————————————— illustrator ◆ 石村怜治

這是身手靈巧地以單手倒立姿勢的兔子少年。在注意腰部的平衡感的同時，刻意無視於實際上手臂與頭部之間的大小和位置關係。這麼一來，就能描繪出效果更好的Q版變形動作姿勢。

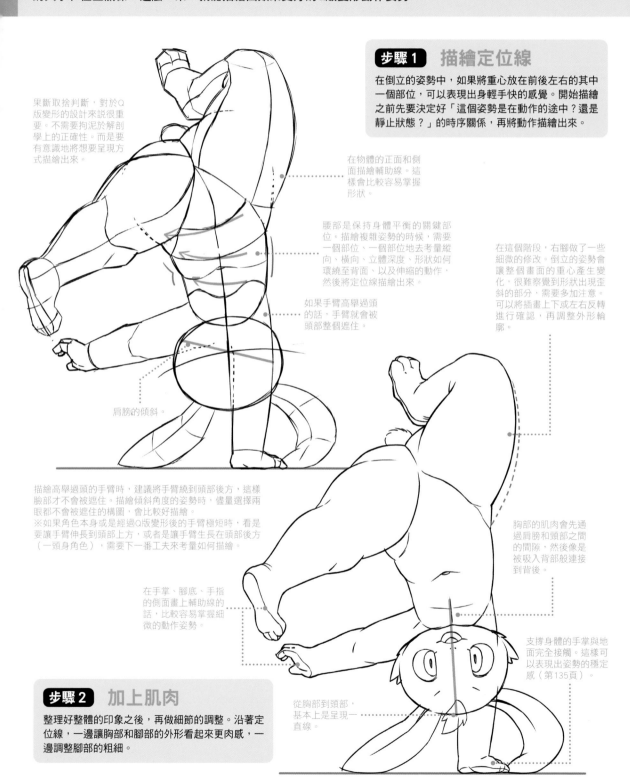

步驟 1　描繪定位線

在倒立的姿勢中，如果將重心放在前後左右的其中一個部位，可以表現出身輕手快的感覺。開始描繪之前先要決定好「這個姿勢是在動作的途中？還是靜止狀態？」的時序關係，再將動作描繪出來。

果斷取捨判斷，對於Q版變形的設計來說很重要。不需要拘泥於解剖學上的正確性。而是要有意識地將想要呈現方式描繪出來。

在物體的正面和側面描繪輔助線。這樣會比較容易掌握形狀。

腰部是保持身體平衡的關鍵部位。描繪複雜姿勢的時候，需要一個部位、一個部位地去考量縱向、橫向、立體深度、形狀如何環繞至背面、以及伸縮的動作，然後將定位線描繪出來。

如果手臂高舉過頭的話，手臂就會被頭部整個遮住。

在這個階段，右腳做了一些細微的修改。倒立的姿勢會讓整個畫面的重心產生變化，很難察覺到形狀出現歪斜的部分，需要多加注意。可以將插畫上下或左右反轉進行確認，再調整外形輪廓。

肩膀的傾斜。

描繪高舉過頭的手臂時，建議將手臂繞到頭部後方，這樣臉部才不會被遮住。描繪傾斜角度的姿勢時，儘量選擇兩眼都不會被遮住的構圖，會比較好描繪。
※如果角色本身或是經過Q版變形後的手臂極短時，看是要讓手臂伸長到頭部上方，或者是讓手臂生長在頭部後方（一頭身角色），需要下一番工夫來考量如何描繪。

在手掌、腳底、手指的側面畫上輔助線的話，比較容易掌握細微的動作姿勢。

胸部的肌肉會先通過肩膀和頭部之間的間隙，然後像是被吸入背部般連接到背後。

支撐身體的手掌與地面完全接觸。這樣可以表現出姿勢的穩定感（第135頁）。

從胸部到頭部，基本上是呈現一直線。

步驟 2　加上肌肉

整理好整體的印象之後，再做細節的調整。沿著定位線，一邊讓胸部和腳部的外形看起來更肉感，一邊調整腳部的粗細。

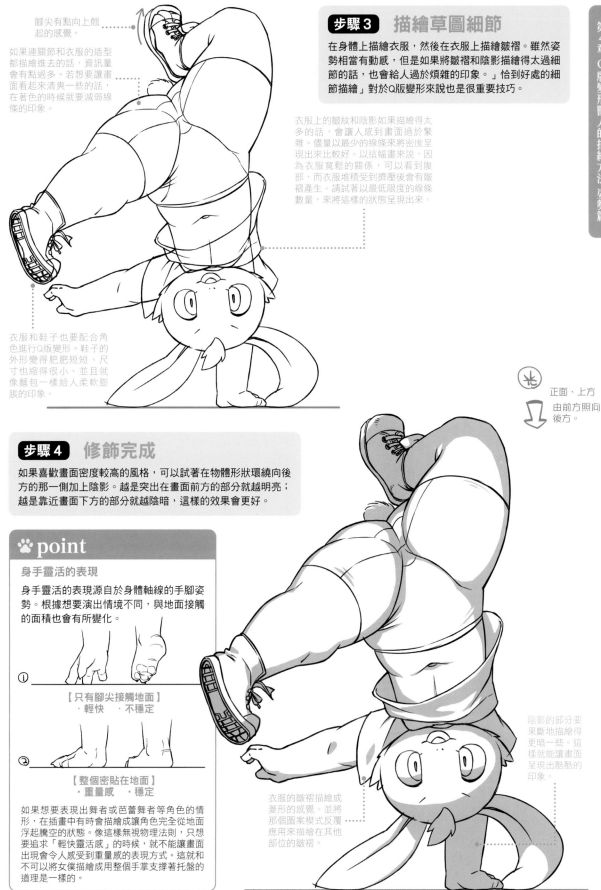

腳尖有點向上翹起的感覺。

如果連關節和衣服的造型都描繪進去的話，資訊量會有點過多。若想要讓畫面看起來清爽一些的話，在著色的時候就要減弱線條的印象。

衣服和鞋子也要配合角色進行Q版變形。鞋子的外形變得肥肥短短、尺寸也縮得很小，並且就像麵包一樣給人柔軟膨脹的印象。

步驟3　描繪草圖細節

在身體上描繪衣服，然後在衣服上描繪皺褶。雖然姿勢相當有動感，但是如果將皺褶和陰影描繪得太過細節的話，也會給人過於煩雜的印象。」恰到好處的細節描繪」對於Q版變形來說也是很重要技巧。

衣服上的皺紋和陰影如果描繪得太多的話，會讓人感到畫面過於繁雜。儘量以最少的線條來將密度呈現出來比較好。以這幅畫來說，因為衣服寬鬆的關係，可以看到腹部，而衣服堆積受到擠壓後會有皺褶產生。請試著以最低限度的線條數量，來將這樣的狀態呈現出來。

正面、上方
由前方照向後方。

步驟4　修飾完成

如果喜歡畫面密度較高的風格，可以試著在物體形狀環繞向後方的那一側加上陰影。越是突出在畫面前方的部分就越明亮；越是靠近畫面下方的部分就越陰暗，這樣的效果會更好。

🐾 point

身手靈活的表現

身手靈活的表現源自於身體軸線的手腳姿勢。根據想要演出情境不同，與地面接觸的面積也會有所變化。

① 【只有腳尖接觸地面】
・輕快　・不穩定

② 【整個密貼在地面】
・重量感　・穩定

如果想要表現出舞者或芭蕾舞者等角色的情形，在插畫中有時會描繪成讓角色完全從地面浮起騰空的狀態。像這樣無視物理法則，只想要追求「輕快靈活感」的時候，就不能讓畫面出現會令人感受到重量感的表現方式。這就和不可以將女僕描繪成用整個手掌支撐著托盤的道理是一樣的。

衣服的皺褶描繪成菱形的感覺。並將那個圖案模式反覆應用來描繪在其他部位的皺褶。

陰影的部分要果斷地描繪得更暗一些。這樣就能讓畫面呈現出酷酷的印象。

135

造型應用貓獸人

pose 🐾 空中飛踢 ——————————————— illustrator ◆ 石村怜治

這是一個跳向空中飛踢目標物的姿勢。透過遠近感來營造出立體深度。同時藉由在身體及四肢加上扭轉角度，
呈現出動態感。這裡描繪的角色是經過特化成為動作派的貓獸人※。

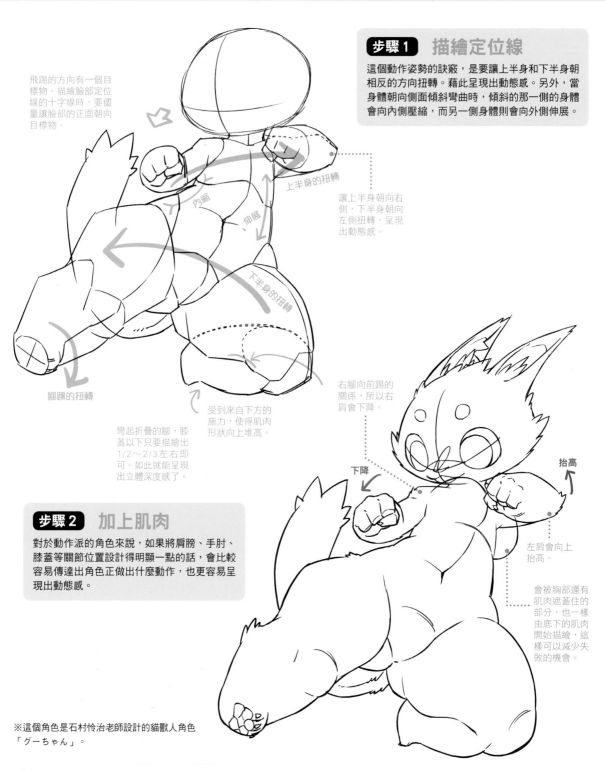

飛踢的方向有一個目標物。描繪臉部定位線的十字線時，要儘量讓臉部的正面朝向目標物。

內縮

伸展

上半身的扭轉

下半身的扭轉

腳踝的扭轉

彎起折疊的腳，膝蓋以下只要描繪出1/2～2/3左右即可。如此就能呈現出立體深度感了。

受到來自下方的施力，使得肌肉形狀向上堆高。

步驟 1　描繪定位線

這個動作姿勢的訣竅，是要讓上半身和下半身朝向相反的方向扭轉。藉此呈現出動態感。另外，當身體朝向側面傾斜彎曲時，傾斜的那一側的身體會向內側壓縮，而另一側身體則會向外側伸展。

讓上半身朝向右側，下半身朝向左側扭轉，呈現出動態感。

右腳向前踢的關係，所以右肩會下降。

下降

抬高

左肩會向上抬高。

會被胸部還有肌肉遮蓋住的部分，也一樣由底下的肌肉開始描繪，這樣可以減少失敗的機會。

步驟 2　加上肌肉

對於動作派的角色來說，如果將肩膀、手肘、膝蓋等關節位置設計得明顯一點的話，會比較容易傳達出角色正做出什麼動作，也更容易呈現出動態感。

※這個角色是石村怜治老師設計的貓獸人角色「グーちゃん」。

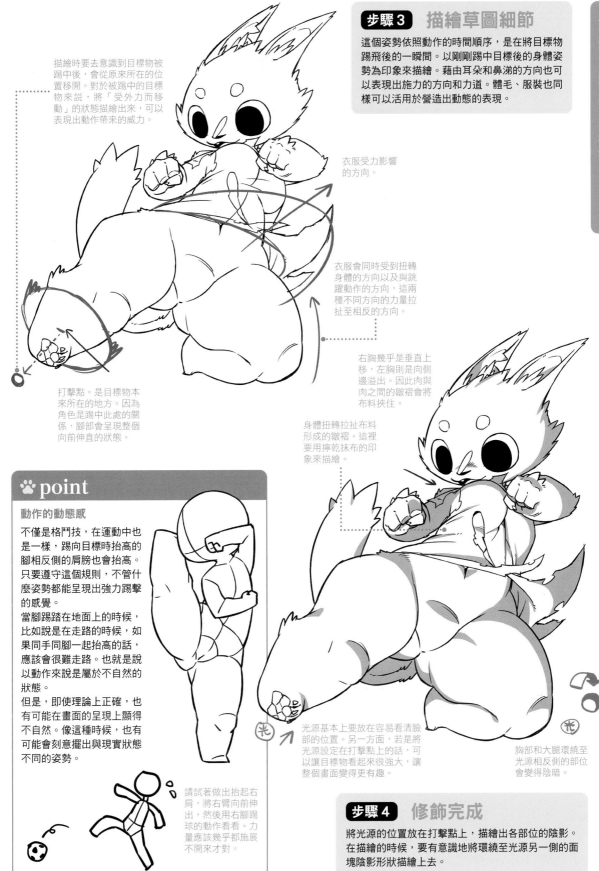

步驟3 描繪草圖細節

這個姿勢依照動作的時間順序,是在將目標物踢飛後的一瞬間。以剛剛踢中目標後的身體姿勢為印象來描繪。藉由耳朵和鼻涕的方向也可以表現出施力的方向和力道。體毛、服裝也同樣可以活用於營造出動態的表現。

描繪時要去意識到目標物被踢中後,會從原來所在的位置移開。對於被踢中的目標物來說,將「受外力而移動」的狀態描繪出來,可以表現出動作帶來的威力。

衣服受力影響的方向。

衣服會同時受到扭轉身體的方向以及與跳躍動作的方向,這兩種不同方向的力量拉扯至相反的方向。

打擊點。是目標物本來所在的地方。因為角色是踢中此處的關係,腳部會呈現整個向前伸直的狀態。

右胸幾乎是垂直上移,左胸則是向側邊溢出。因此肉與肉之間的皺褶會將布料挾住。

身體扭轉拉扯布料形成的皺褶。這裡要用擰乾抹布的印象來描繪。

🐾 point

動作的動態感

不僅是格鬥技,在運動中也是一樣,踢向目標時抬高的腳相反側的肩膀也會抬高。只要遵守這個規則,不管什麼姿勢都能呈現出強力踢擊的感覺。

當腳踢踏在地面上的時候,比如說是在走路的時候,如果同手同腳一起抬高的話,應該會很難走路。也就是說以動作來說是屬於不自然的狀態。

但是,即使理論上正確,也有可能在畫面的呈現上顯得不自然。像這種時候,也有可能會刻意擺出與現實狀態不同的姿勢。

請試著做出抬起右肩,將右臂向前伸出,然後用右腳踢球的動作看看。力量應該幾乎都施展不開來才對。

光源基本上要放在容易看清臉部的位置。另一方面,若是將光源設定在打擊點上的話,可以讓目標物看起來很強大,讓整個畫面變得更有趣。

胸部和大腿環繞至光源相反側的部位會變得陰暗。

步驟4 修飾完成

將光源的位置放在打擊點上,描繪出各部位的陰影。在描繪的時候,要有意識地將環繞至光源另一側的面塊陰影形狀描繪上去。

北極熊

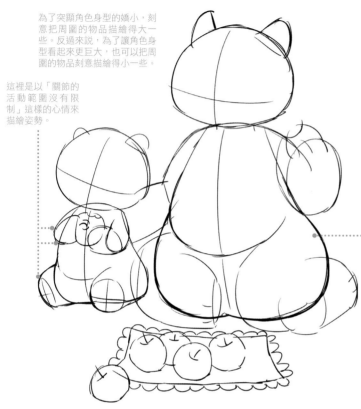

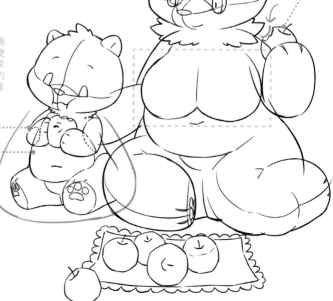

母子　　Q版變形　　♀♂獸人

pose 🐾 坐著吃東西 ──────────── **illustrator ♦ 石村怜治**

描繪Q版變形角色的時候，經常會省略原本應該有的身體厚度以及關節的表現。請試著同時運用立體表現和平面表現這兩種不同技法，讓描寫的功力更上一層樓吧。

為了突顯角色身型的嬌小，刻意把周圍的物品描繪得大一些。反過來說，為了讓角色身型看起來更巨大，也可以把周圍的物品刻意描繪得小一些。

這裡是以「關節的活動範圍沒有限制」這樣的心情來描繪姿勢。

步驟 1　描繪定位線

如果過多的參考自己的身體（等身大的人類）或是人偶娃娃的話，很容易會讓角色手上拿著的物品大小隨著角色的尺寸規模來擴大、縮小。在決定構圖的時候，請務必需要考慮物品和角色之間大小的對比。

如果姿勢、構圖比較複雜的話，可以先描繪出軀體～臀部的外形輪廓，然後在上面長出手腳。這樣姿勢會比較容易描繪。

臀部

通常兩腳會整個接觸到地面，並且打開90°～160°角。

食物的咬痕大小，也是要依照每個角色的設定來決定如何描繪。

總之只要先表現出那裡有條手臂，而且看得出正在做什麼就OK了！

描繪從身體的另一側環繞過來的手臂，對於Q版變形的體型來說，難度非常高。請以手臂的厚度大約有一半埋在身體裡的印象來描繪吧。

將胸部和臀部想像成倒過來的心形，會比較容易描繪。

坐著的時候的外形輪廓是飯糰般的形狀。

步驟 2　加上肌肉

如果是從各種不同角度來描繪的情形下，即使是簡單的設計，也要儘量先將關節和肌肉之間的凹陷部位定位完成後再來描繪。這樣可以讓之後加上陰影的作業變得比較容易。另外，如果要在同一個畫面上描繪多個角色，那麼在打底稿的階段，就要將各個角色都區分為不同圖層。

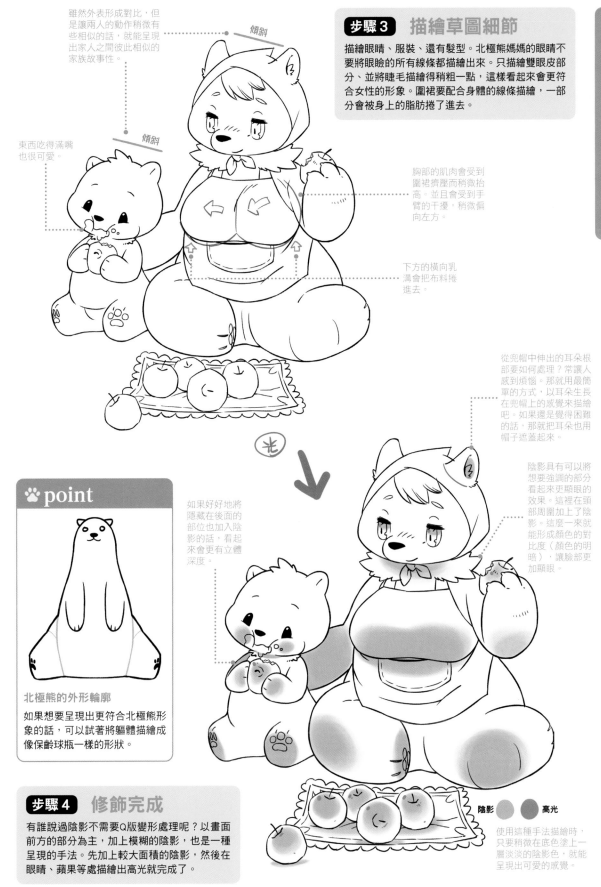

雖然外表形成對比，但是讓兩人的動作稍微有些相似的話，就能呈現出家人之間彼此相似的家族故事性。

傾斜

傾斜

東西吃得滿嘴也很可愛。

步驟3 描繪草圖細節

描繪眼睛、服裝、還有髮型。北極熊媽媽的眼睛不要將眼瞼的所有線條都描繪出來。只描繪雙眼皮部分、並將睫毛描繪得稍粗一點，這樣看起來會更符合女性的形象。圍裙要配合身體的線條描繪，一部分會被身上的脂肪捲了進去。

胸部的肌肉會受到圍裙擠壓而稍微抬高。並且會受到手臂的干擾，稍微偏向左方。

下方的橫向乳溝會把布料捲進去。

從兜帽中伸出的耳朵根部要如何處理？常讓人感到煩惱。那就用最簡單的方式，以耳朵生長在兜帽上的感覺來描繪吧。如果還是覺得困難的話，那就把耳朵也用帽子遮蓋起來。

陰影具有可以將想要強調的部分看起來更顯眼的效果。這裡在頸部周圍加上了陰影。這麼一來就能形成顏色的對比度（顏色的明暗），讓臉部更加顯眼。

🐾 **point**

北極熊的外形輪廓

如果想要呈現出更符合北極熊形象的話，可以試著將軀體描繪成像保齡球瓶一樣的形狀。

如果好好地將隱藏在後面的部位也加入陰影的話，看起來會更有立體深度。

步驟4 修飾完成

有誰說過陰影不需要Q版變形處理呢？以畫面前方的部分為主，加上模糊的陰影，也是一種呈現的手法。先加上較大面積的陰影，然後在眼睛、蘋果等處描繪出高光就完成了。

陰影 ⬤ 高光 ⬤

使用這種手法描繪時，只要稍微在底色塗上一層淡淡的陰影色，就能呈現出可愛的感覺。

黑鮫龍

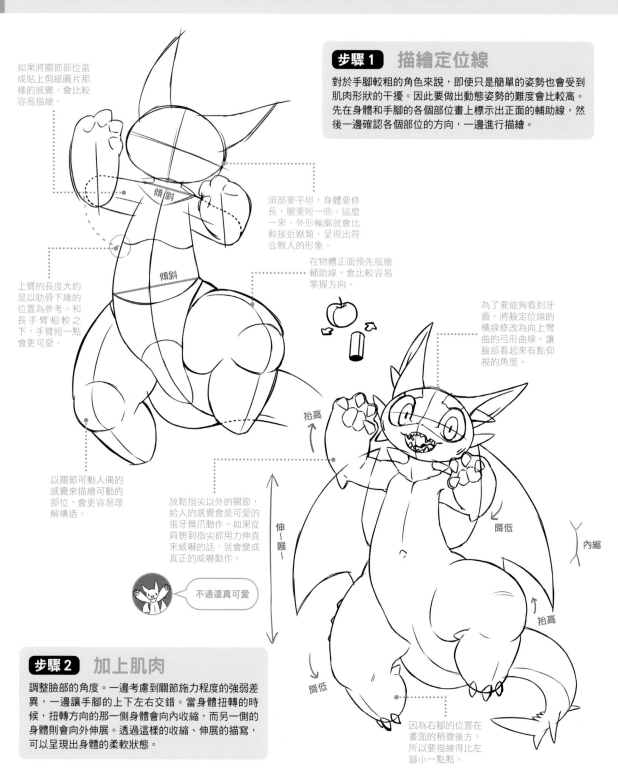

少年　Q版變形　♂獸人

pose 🐾 可愛的威嚇姿勢 ──────────── **illustrator ◆ 石村怜治**

龍族的身上具有各種不同動物的特徵。這裡要介紹的是以鯊魚為設計形象的「黑鮫龍」造型變化設計。藉由身體的扭轉角度，呈現出充滿動感的「張牙舞爪」威嚇動作，描繪出如同動物般的身體線條。

如果將關節部位當成貼上剪紙圖片那樣的感覺，會比較容易描繪。

上臂的長度大約是以肋骨下緣的位置為參考。和長手臂相較之下，手臂短一點會更可愛。

以關節可動人偶的感覺來描繪可動的部位，會更容易理解構造。

步驟 1　描繪定位線

對於手腳較粗的角色來說，即使只是簡單的姿勢也會受到肌肉形狀的干擾。因此要做出動態姿勢的難度會比較高。先在身體和手腳的各個部位畫上標示出正面的輔助線，然後一邊確認各個部位的方向，一邊進行描繪。

頭部要平坦，身體要修長，腿要短一些。這麼一來，外形輪廓就會比較接近獸類，呈現出符合獸人的形象。

在物體正面預先描繪輔助線，會比較容易掌握方向。

為了要能夠看到牙齒，將臉定位線的橫線改為向上彎曲的弓形曲線，讓臉部看起來有點仰視的角度。

放鬆指尖以外的關節，給人的感覺會是可愛的張牙舞爪動作。如果從肩膀到指尖都用力伸直來威嚇的話，就會變成真正的威嚇動作。

不過還真可愛

步驟 2　加上肌肉

調整臉部的角度。一邊考慮到關節施力程度的強弱差異，一邊讓手腳的上下左右交錯。當身體扭轉的時候，扭轉方向的那一側身體會向內收縮，而另一側的身體則會向外伸展。透過這樣的收縮、伸展的描寫，可以呈現出身體的柔軟狀態。

因為右腳的位置在畫面的稍微後方，所以要描繪得比左腳小一點點。

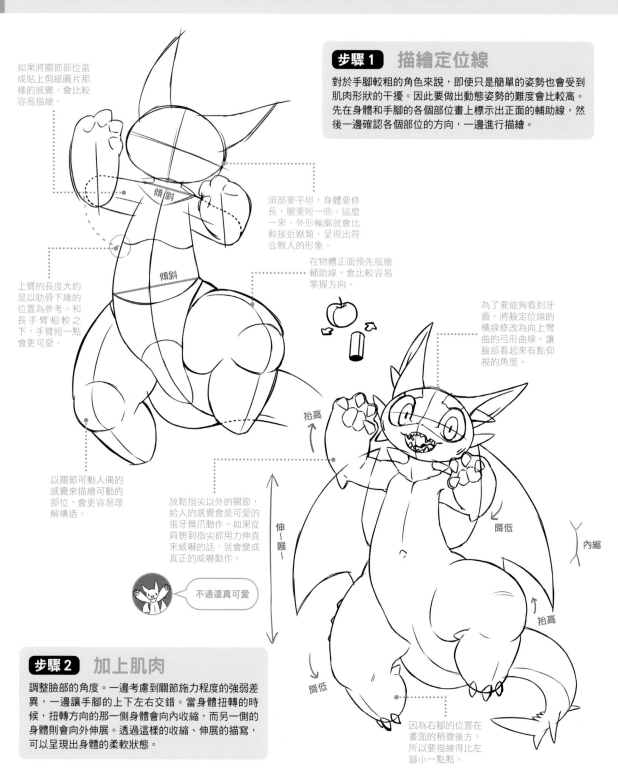

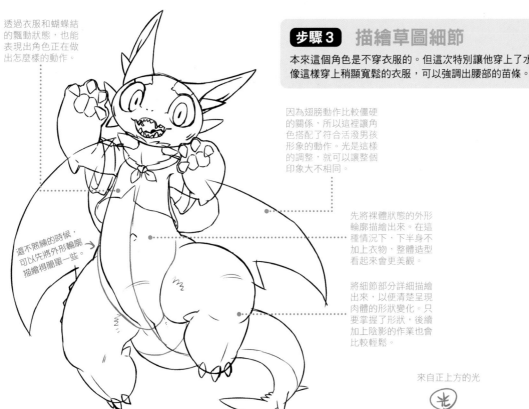

透過衣服和蝴蝶結的飄動狀態，也能表現出角色正在做出怎麼樣的動作。

還不熟練的時候，可以先將外形輪廓描繪得簡單一些。

步驟3 描繪草圖細節

本來這個角色是不穿衣服的。但這次特別讓他穿上了水手服。像這樣穿上稍顯寬鬆的衣服，可以強調出腰部的苗條。

因為翅膀動作比較僵硬的關係，所以這裡讓角色搭配了符合活潑男孩形象的動作。光是這樣的調整，就可以讓整個印象大不相同。

先將裸體狀態的外形輪廓描繪出來。在這種情況下，下半身不加上衣物，整體造型看起來會更美觀。

將細節部分詳細描繪出來，以便清楚呈現肉體的形狀變化。只要掌握了形狀，後續加上陰影的作業也會比較輕鬆。

步驟4 修飾完成

在這個範例中，原本口鼻部的下側也應該會有陰影而變暗。只要在臉上加上陰影，就會像3DCG一樣，一下子增加真實感。但如果描繪太多細節的話，會給人畫風濃厚的印象，所以這次只是沿著下顎畫出彎月狀的陰影來保持漫畫風格的印象，完成了最後修飾作業。

来自正上方的光

(光)

注意要把光線照射到想要突顯的部分。

腹部的肉會擠壓在一起形成皺摺。這樣可以傳達出肉質的感覺。

🐾 point

張牙舞爪的姿勢

無論是在空中還是地面上，將姿勢調整成左右不對稱的話，看起來會更像生物。無論是多麼簡單的設計，只要是為了表現生物的角色，很少會有左右完全對稱的情形。對稱的造型設計會給人一種無機物的印象。但如果想要設計成像是網站上的圖標，或是類似人偶風格的表現時，倒是可以試著活用對稱的設計。

Q版變形的手腳

Q版變形角色的手腳可以視需要去做伸縮調整。有的人會奇怪怎麼自己明明已經理解正確的骨骼構造，而且也擅長繪畫，怎麼反而描繪不出Q版變形的角色呢？這就是原因所在了。有時我們也有必要去跳脫既有的骨骼概念的侷限。

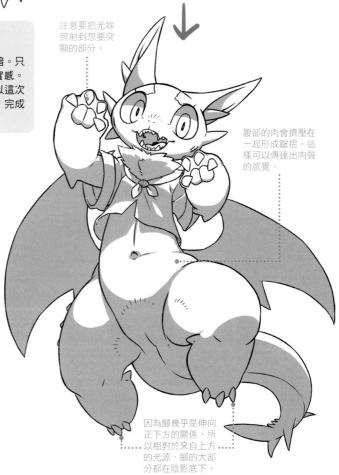

因為腳幾乎是伸向正上方的關係，所以相對於來自上方的光源，腳的大部分都在陰影底下。

ILLUSTRATOR PROFILE

🐾 山羊ヤマ

喜歡肌肉、獸人以及少女的插畫家。特別喜歡種族差異、體質差異以及年齡差異的角色組合。不管男女老少，為了能從人類順利變化到動物、人外、創作生物，無論什麼生物都能呈現出豐富的魅力，正不斷努力描繪畫作中。

主要負責頁面：第26～33頁

| HP | https://arcadia-goat.tumblr.com |
| Twitter | @singapura_ar |

🐾 むらき

自由契約插畫家。主要以書籍、遊戲相關的插畫製作，以及角色設計為主來進行活動。不管是人類或獸人，基本上都喜歡。

主要負責頁面：第14～21頁、第112～115頁

HP	https://iou783640.wixsite.com/muraki
Pixiv	http://www.pixiv.net/users/10395965
Twitter	@owantogohan

🐾 涼森

一邊從事3DCG的建模師工作，一邊也在進行漫畫執筆等活動。主要描繪的內容大多是在描述臉部和骨骼雖然接近人類，但不懂人語，精神上比較接近獸類的獸人和人類之間的交流活動。雖然和一般對於獸人的印象多少有些不同，但是作為獸人的一種存在模式，如果能稍微引起大家的興趣的話就太好了。

主要負責頁面：第34～41頁

| Pixiv | https://www.pixiv.net/users/22084595 |
| Twitter | @suzumori_521 |

🐾 ひつじロボ

一個悠閒地描繪著有獸人角色居住的世界和故事的插畫與漫畫的人！在工作中也擔任了負責角色設計的任務！因為本書是第二彈的續作，我也期待著獸人文化越來越多的蓬勃發展！謝謝大家！

主要負責頁面：第42～49頁

| Pixiv | https://www.pixiv.net/users/793067 |
| Twitter | @hit_ton_ton |

🐾 いとひろ

擅長描繪各種不同的龍族和龍人。不斷變化、成長，塑造出對某人來說一生都會感到印象深刻的角色，為商業中的角色設計創造新的價值觀，就是我現在的最終目標。

主要負責頁面：第60～67頁

| Pixiv | https://www.pixiv.net/users/1316534 |
| Twitter | @itohiro0305 |

🐾 マダカン

興趣是以描繪人化角色為主的插畫。基本上是從蟲類、深海生物、虎鯨當中得到角色靈感。將虎鯨擬人化的漫畫《モルトバール》正在發售中。

主要負責頁面：第22～23頁、第50～57頁

| HP | https://morderwal.jimdofree.com/ |
| Pixiv | http://www.pixiv.net/users/13426936 |

🐾 yow

不管是於公或於私，我都在描繪插畫和漫畫，喜歡獸人和人外角色。能夠描繪出多個不同種族的角色真的很開心……。謝謝大家！

主要負責頁面：第68～75頁

HP	https://vish4ow.tumblr.com
Pixiv	https://www.pixiv.net/users/60058
Twitter	@vish4ow

🐾 樹下次郎

在個人興趣或者工作中，都會描繪一些獸人角色的插畫和漫畫。雖然我的畫風是Q版變形程度較強，偏向漫畫的畫風，但如果能提供給各位一些繪畫上的發現或是靈感的話就太好了。非常感謝這次有機會讓我參加本次的企劃。

主要負責頁面：第76～83頁

HP	https://kinoshitajiroh.tumblr.com
Pixiv	https://www.pixiv.net/users/327835
Twitter	@ kinoshita_jiroh

🐾 ゆずぽこ

從事一次創作、二次創作、獸人、人類等不同類別的同人活動。獲邀在TENGA臺灣不定期執筆廣告插畫，以及WEB漫畫。同時，也作為漫畫家助手活動中。

主要負責頁面：第84～91頁

| Pixiv | https://www.pixiv.net/users/40376 |
| Twitter | @yuzpoco |

🐾 きしべ

一個很喜歡描繪獸人的插畫家。雖然也會描繪獸人以外的作品，但在描繪獸人的時候最有活力。從尺寸較小的吉祥物頭身，到較高頭身的角色都喜歡。最近喜歡胖嘟嘟的龍人角色。基於個人的興趣也開始製作3D之類的作品。

主要負責頁面：第94～101頁

| Pixiv | https://www.pixiv.net/users/14518 |
| Twitter | @kishibe_ |

🐾 森北ささな

我是一個喜歡獸人和女孩子的插畫家。這次能參與本書的製作，是一次非常珍貴且美好的經驗。不管是身體的造型也好，或是柔軟的毛色也好，富有魅力的獸人無論是拿來欣賞還是自己描繪都很有趣。如果我的作品哪天還能在什麼地方有機會與各位見面就太好了。

主要負責頁面：第102～109頁

HP	https://sasanaco.tumblr.com
Pixiv	https://www.pixiv.net/users/24829105
Twitter	@sasanaco

🐾 マボ

非常喜歡獸人的插畫家・漫畫家。以「moffle」這個社團名義參加主要以獸人為主題的同人活動。參與作品有《戰國パズル!!あにまる大合戦（パズあに）》、《オオカミ＋カレシ》、其他還有某電視節目的吉祥物角色、社群遊戲角色的插畫等等。

主要負責頁面：第118～125頁

HP	https://moffle69mb.tumblr.com/
Pixiv	https://www.pixiv.net/users/9674
Twitter	@shimabo

🐾 どり

喜歡獸人，平常只按照自己的步調去繪畫。也喜歡貓和SF科幻小說。興趣是在現場版售會上偷偷地購買獸人相關的原創作品，然後發送感想給作者。座右銘是只要遇到不知道該怎麼畫的時候，畫得大一點就會變得可愛。請大家多多指教。

主要負責頁面：第126～133頁

| Pixiv | https://www.pixiv.net/users/12465683 |
| Twitter | @dinogaize |

🐾 石村 怜治

自由契約角色人物設計師、偶爾也是漫畫家。其他除了從事角色周邊產品的製作/指導之外，也包含遊戲開發在內廣泛活動中。

主要負責頁面：第134～141頁

HP	https://www.artstation.com/reizi666
Pixiv	https://www.pixiv.net/users/60139
Twitter	@zero_gravity666

參考文獻

●**獸医さんがえがいた動物の描き方**：鈴木 真理著／グラフィック社
●**カラーアトラス獸医解剖学 増補改訂版 上巻**：監訳：カラーアトラス獸医解剖学編集委員会／緑書房
●**カラーアトラス獸医解剖学 増補改訂版 下巻**：監訳：カラーアトラス獸医解剖学編集委員会／緑書房
●**動物の描き方**：ジャック・ハム著、島田照代・翻訳／建帛社
●**スカルプターのための美術解剖学**：アルディス・ザリンス著／ボーンデジタル
●**どんなポーズも描けるようになる! マンガキャラアタリ練習帳**：西東社編集部編集／西東社

〔封面插畫〕　山羊ヤマ
〔企劃編輯〕　GENET Corporation.
　　　　　　坂あまね　坂下大樹　真木圭太　木川明彦
〔編輯協力〕　松田孝宏
〔設　　計〕　GENET Corporation.
　　　　　　下鳥怜奈　斎藤未希

獸人姿勢集

簡單4步驟學習素描&設計

作　　者　玄光社
翻　　譯　楊哲群
發　　行　陳偉祥
出　　版　北星圖書事業股份有限公司
地　　址　234 新北市永和區中正路 458 號 B1
電　　話　886-2-29229000
傳　　真　886-2-29229041
網　　址　www.nsbooks.com.tw
E-MAIL　nsbook@nsbooks.com.tw
劃撥帳戶　北星文化事業有限公司
劃撥帳號　50042987
製版印刷　皇甫彩藝印刷股份有限公司
出 版 日　2021 年 11 月
I S B N　978-986-06765-2-5
定　　價　450 元

如有缺頁或裝訂錯誤，請寄回更換。

國家圖書館出版品預行編目(CIP)資料

獸人姿勢集：簡單4步驟學習素描&設計 / 玄光
社作；楊哲群翻譯. -- 新北市：北星圖書,
2021.11
　　144面；　18.2×25.7公分
譯自：獸人ポーズ集
ISBN 978-986-06765-2-5(平裝)

1.插畫 2.繪畫技法

947.45　　　　　　　110012149

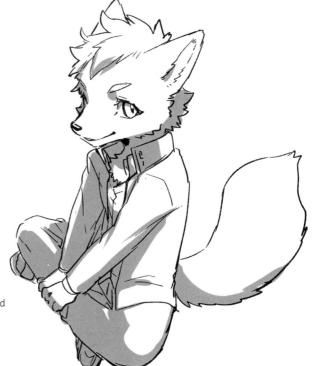

臉書粉絲專頁　　　LINE 官方帳號